藝林
舊影

藝海履痕

翁真如——著

中華書局

目 錄

澳洲海岸的風

——陪黃永玉老師在澳洲訪問

　　1989 年 2 月 6 日凌晨一點多，我們終於結束旅程，從企鵝島（Phillip Island）開車回到墨爾本市中心。車上除了我和澳洲朋友劉開基外，還有大名鼎鼎的黃永玉老師和他的兒子黃黑蠻。我們肚子有點餓了，我開到唐人街（Little Bourke Street），找了那間熟悉的營業到凌晨三點的「食為先」酒家。推門進去，店裏已擠滿了吃宵夜的食客，我們到時剛好有人結賬，很幸運的不用久等了。

　　澳洲的夏天日長夜短，每天晚上九點多才天黑。企鵝島上的企鵝每天總是在天黑時才從大海回岸，夏天裏更是出海消暑樂而忘返，等到晚上九點多才排着隊慢慢悠悠地回來。為了這些小可愛，我們整夜在島上等。看完牠們，我們都已經飢腸轆轆了。菜一上桌，黃老便笑着說：「這是我第一次在凌晨兩點這麼晚吃宵夜啊。」此時，他興致勃勃，完全不見了疲勞。

　　同黃老在一起已有六七天了，每天都不覺寂寞，他是個非常幽默而又樂觀的人，笑話故事一籮筐，有時讓人笑得忍不住把飯也噴出來。

　　我覺得他就是一個老頑童，一個童心未泯的長

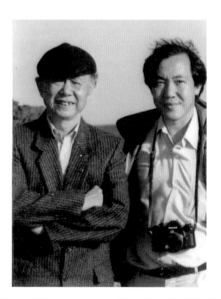

1989 年翁真如與黃永玉老師於澳洲企鵝島

者。他從不吝嗇給我們講述他的創作經驗和藝術心得，他的一言一語，精辟的見解，對人生的體會，都讓我佩服得五體投地。

他的閱歷和見識，真的可以寫成一本比字典還厚的書。他教我們繪畫創作要吸收藝術營養，要創出新意，才能有所建樹，而並非是「喝牛奶變牛」，以為一味模仿複製就能成為真正的畫家。

今天我們來到了位於唐人街的澳華歷史博物館，黃老在館內再次即席揮毫。這種現場作畫是澳華歷史博物館特意安排在黃老的個人畫展期間舉行的。今天恰逢是唐人街慶祝新春的節日，人山人海，熱鬧非凡。

澳洲每年在中國春節都會安排在初一初二這兩天活動，街上人潮湧動，各種風味小吃、過年手信、龍門鞭炮、舞獅舞龍等相當喜慶。很多西人也非常喜歡這個傳統的節日，到處可見他們興致勃勃地遊逛，參加各種活動。

自從黃老師來到澳洲後，我就一直是他的隨從學徒，每每有現場示範作畫，我都做足所有的工作，準備工具、研墨備筆、畫時倒墨、鋪展紙張、擠顏料、蓋印章等都由我一手包辦。黃老即席揮毫，不論紙張尺度大過餘丈或是小者盈尺，幅幅成畫或是氣勢磅礡，或是妙趣橫生。

今天在館內作畫依然圍着重重觀者，黃老筆鋒蘸墨，勾勒線條。我正納悶這畫的是甚麼時，他一個反手將畫了一半的紙反過背面，所有觀者也一個個屏住呼吸，看得目瞪口呆，搞不清是怎麼回事兒。

只見黃老度量好位置，將白色一點一點大小垂直噴灑紙上，隨即再一反手轉回紙面，蘸墨一塗，在水墨淋漓、彩色繽紛的筆畫中，頓時，一隻又一隻神態十足憨態可掬的企鵝躍然

紙上，活靈活現，十分生動。

我站在那裏看呆了，這不是我們昨晚看到的那群小企鵝嗎？

牠們現在跳出黃老的筆下，出現在紙上。我投以羨慕的眼光，深深佩服黃老捕捉企鵝的特徵與神態如此逼真。這群活靈活現的小企鵝們，也自然引起了全場雷動的掌聲，人人讚不絕口。

藝術的表現手法形式多種多樣，對於美，有個性的藝術語言的詮釋才是具有生命魅力的，才能領人進入思想的境界。

精彩示範很快便結束了，下午四點多時，我如往常一樣陪黃老逛逛，然後送他回酒店。

由於正值唐人街慶祝新年節日，我們就趁着熱鬧，在琳琅滿目的攤舖中走走看看。當走到一批留學生為人速寫的地方時，眼見生意蠻好，畫家與客人都很認真的坐在小凳子上，畫的開心，給畫的也開心，這新年的心情感覺着就特別愉快。

黃老不想打擾學生畫家們做生意，只想看看他們畫得怎麼樣，於是我讓他將鴨舌帽壓低，收好煙斗，悄悄站在他們的後面去看，沒想到還是被發現了。

一個學生大呼，「黃老師，是您？」「黃永玉老師來了，黃老師來了！」

一下子，所有正在畫像的留學生都停筆站起來朝這邊望來，很多放下筆跑過來同黃老見面，一時圍了個水泄不通，把我也擠出去了。

老外們以為是電影大明星來了，紛紛拿相機拍照。看到這情景我一陣感動，海外逢親人，莘莘學子們在海外遠離故鄉、思念親人故土之苦有誰知道？此時見到老師如見故人，真情流露。黃老也很激動，不斷鼓勵大家，又送上新年問候，人群愈

聚愈多，大家愈聊愈開心，都捨不得離開。

從澳華歷史博物館步回黃老住的凱悅酒店（Grand Hyatt）有一條拉塞爾街（Russell St），只需二十分鐘就能到。這條街上有很多商店，其中兩間店舖最吸引黃老。

一間是 La Casa Del Habano，賣煙斗。另一間是 Mick Lewis' Music store，賣東西方音樂器材，尤其是紅色小手提風琴。

每次路過，黃老都忍不住停下來欣賞，要聽聽它有甚麼特殊的音色音調。他實在是喜歡，卻遺憾琴太重不便攜帶而只好作罷，精神享受一下而已。

我很喜歡陪黃老去看畫，一次去了杜哈特街（Toorak road），街上有四五間相連在一起的畫廊，裏面代理澳洲當代著名油畫家，有亞瑟 · 白義德（Arthur Boyd）、悉尼 · 諾蘭（Sydney Nolan），黃老曾與他們有過一面之交，這次本想趁着這個機會再見一面，可惜電話聯繫之後，他們兩位都不在墨爾本，無法相會，留下遺憾。

陪着黃老在澳洲的這十天，愈發覺得黃老對事物無不觀察入微。那天在海灘上天色未暗，我和黃老在海邊的大岩石上迎風坐着，海風拂面吹來，黃老指着對面岩石上站着的大群海鷗對我說：「你看，海鷗一隻一隻站着，都是向着迎風的方向，任憑海風再大，怎麼吹牠都一動不動。」

我心裏暗暗佩服黃老的觀察，連海鷗迎着海風時的靜止神態都目注心記。要知道澳洲的廣場、海岸邊都是海鷗，我司空見慣，反而從未注意到原來海鷗迎風而立時是這樣紋絲不動的。

黃老的藝術造詣很深，興趣廣泛，無論版畫、木刻、漫畫、中西音樂繪畫、藝術理論他都有獨到見解。他的散文寫起來更是文采飛揚，他使我得到了藝術人生觀的啟發，也更懂得

了中西文學修養對一個人的素質的重要性。

他還是一個性情中人，對你有好感，他便不隱藏，滔滔不絕，細心解說。他不喜歡那些自大又虛偽的人，那些想拿錢來買他的畫又不懂得欣賞的人，一概免談。說不賣就不賣，中外人士一律同等對待。

反而總送畫給一些身邊的人，分文不收。這一次同他在澳洲的這些天，這種事我已經見證很多次了。

一天早晨我到酒店，他如往日一樣吃了早餐回房間，出發前躺在大床上休息，一邊舒服自在地向我們談了很多藝術人生趣事，這些趣事與哲學緊密聯繫，非常有啟發性。

正巧這一早劉開基書友也來相伴，他便將我們叫進房間，讓我們各選一張畫作為紀念，並當即為我落字題款。又有一次在一個晚宴聚會上，我們痛快暢飲，開心唱歌，帶着幾分酒意，黃老大揮筆墨示範作畫，畫了一隻貓頭鷹，一隻眼睜一隻眼閉，這是黃老的著名招牌題材，在題上大字「為善最……」

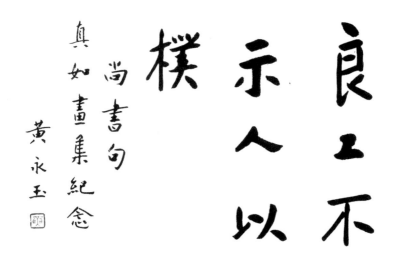

1989 年黃永玉老師為翁真如畫集題詞「良工不示人以樸」

時，當寫到第三個字「最」的時候，所有的朋友都脫口而出「樂」字，黃老卻出人意料的寫了一個「苦」字。確實，偶爾做善事不難，要堅持做下去卻是很苦的。

黃老總是令人有意外收穫。一日，他突然叫我帶自己的作品給他看。我一直不敢請他看我的畫，請他指點的。眼看太多人給他送畫冊，請他指教，求他寫字，他拒絕也忙不過來。我自己沒出過畫冊，所以不好意思自薦。黃老看了我的畫卻給我很大鼓勵，說我「畫功基礎很深，只要繼續努力，便會有所成就，有機會出畫集」，更是慷慨地為我題了「翁真如書畫展」橫幅和「良工不示人以樸」作為畫集題詞。我看着幾個字，雙眼不知不覺已經濕潤。看似簡簡單單幾個字，我卻深刻感受到了黃老對自己的支持與厚愛。

唉！再過兩天黃老和黑蠻兄就要回國了，不知道何年何月才能再和黃老像現在這樣徜徉在街道上漫步聊天了。陪着黃老在街上漫步，看着他那為人所熟悉的煙斗與鴨舌帽，歷經滄桑而散發着智慧光芒的面容，我心裏有着說不出的難過與不捨。今天這條二十分鐘的路，我們卻走不到盡頭。

今夜無眠

——與宋文治老師的情緣

2000 年 9 月 17 日是澳洲翁真如藝術慈善基金會代表團訪華的第五天。中午的時候，中國文聯安排我們到江蘇省畫院訪問。

畫院是一座園林古典建築，古色古香、幽靜典雅。會客廳裏，整齊地擺放着古典家具，陽光透過花窗照在室內，使客廳裏泛着迷人的光彩。兩扇雕花大門敞開着迎接客人的到來。

中國文聯的董占順處長主持了招待會。江蘇省畫院的宋玉麟副院長、施永成館長、趙曉忠副館長、齊克林先生在座。宋玉麟發言時對大家說：「翁先生是我父親的好朋友，我父母從澳洲回來後就向我提起過他的名字，在澳洲，翁先生曾熱情接待過我父母，沒想到，我竟能在中國見到翁老師。」

我頓時呆住了，這是宋文治副院長的兒子嗎？十幾年後的今天，在中國接待我的，竟是他的兒子，真是三生有緣啊！

晚上回到旅館，夜不能寐，往事如昨。

1992 年，宋文治老師從中國寄給我他新出版的畫集，並在信中說：「我今春在日本舉辦畫展，出版了一本最新的畫集，內有我近年來探索新畫風的作品，請您多多指教。」老師客氣謙遜，讓我這個後輩感到汗顏。畫集還選印了他來澳洲的照片。

老師在 1988 年訪澳時，隨身帶了很多日本紙，這種紙正正方方，很難在上面作畫。可是在老師手裏，卻發揮出奇妙的效果。他能將自己的情感傾注在方寸之間，畫出異彩紛呈的大美境界，達到「盡精微、致廣大」。我驚嘆老師深厚的學養和藝術造詣。

老師在澳洲訪問時，最着迷的是當地的土著藝術。

土著人生活在與世隔絕的環境裏，拒絕現代文明和先進的物質生活方式，他們用石頭、木頭，樹皮、骨角製作藝術品。繪畫有石壁岩畫、樹皮畫、沙石畫三種。石壁岩畫往往畫在人們夠不着的石窟牆上和崖洞頂部，表現的主題是各種神靈圖騰，生殖崇拜；樹皮畫的內容是歷史傳說和故事，在筆法上以圓點、螺旋線、同心圓、幾何圖形傳情達意，既具像又抽像，很有裝飾性；沙石畫在沙漠地帶，供土著人祭祀之用。土著人藝術原始而神秘，呈現的是一個充滿幻想的世界，是一個夢的天地，表達着土著人的信仰與追求。

老師曾指着土著人的作品對我說：「你看，這一點點一片

1992 年宋文治老師致翁真如的信札

片不同色彩組成的作品，讓人深深地感受到土著人與自然的和諧共處和超越自然的生命力。」

老師是一位可敬可愛的老人家。他真誠的邀請我去南京到他家裏做客，欣賞他收藏的名家字畫。有很長很長的一段時間，我留着兩撇鬍鬚。我說留鬍鬚會顯得成熟些，老師說不留還更好看。於是，第二天，我將鬍鬚剃掉去見老師，老師一看哈哈大笑地說：「你漂亮多了。」

這時，我也覺得更精神了。於是，我們一起合影留念。從那以後，我就再也沒留過鬍鬚了。想到這裏，我的內心有種莫名的惆悵，老師的親切教誨、音容笑貌，曾經的心靈交流，都已隨風而去。地球村中人，兜兜轉轉，竟又讓我見到了老師的兒子，這又是一種怎樣的緣分啊！

我的心無法平靜，今夜無眠。

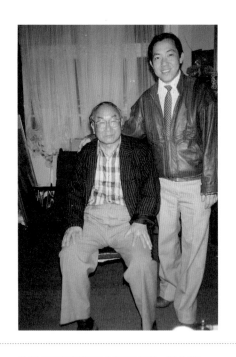

翁真如將鬍鬚剃掉去與宋老師一起合照

藝花春色

新苗壯

一九八九年立春日為真如大家畫集題　文治

1989年宋文治老師為翁真如題詞

今夜無眠

耳邊如聞松濤聲

——黎雄才老師教我畫山水

　　2005 年 3 月 12 日，澳華歷史博物館主席區鎮標來電話，告知有位廣州剛移民來墨爾本的姚北全先生要見見我，託他介紹，約在唐人街京寶大酒家見面。

　　電話裏，區先生說姚北全先生是黎雄才老師的學生。於是我便早早到了酒家等候。直等到區先生來時，才知道姚先生早來到了，他就坐在我對面的桌子旁。彼此一番介紹後我才知道，姚先生原來是一位資深的老記者。

　　他將一本又厚又重剛剛出版的精裝大型畫冊《黎雄才佳作賞新集》送給我，說它是受黎雄才老師的夫人譚明禮老師所委託帶到澳洲給我的。

　　我打開內首頁，看到譚明禮老師寫贈言的字跡，百感交集。譚明禮老師，我也很想念您們，我很想要到廣州拜訪您，給您請安，我很想很想聽您說黎雄才老師的往事。我於是當下就說了，去廣州時，請姚先生屆時幫忙安排安排。姚先生便一口答應了，他說譚老師也很想念我。

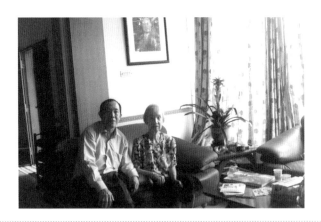

2005 年翁真如與譚明禮老師在廣州

深夜回到家中，我又於燈下獨自一頁一頁默默地翻看畫冊，再見到書裏黎雄才老師生前的照片，面帶笑容、和藹可親，令人敬仰，我心裏一陣難過⋯⋯往事一幕幕在眼前重現⋯⋯

二十二年前，那是 1983 年，我和太太按照趙少昂老師介紹信上的地址，找到廣州市河南同福中路龍福街福星居黎雄才老師的住所。門打開，迎面是一位清秀的婦人，她含着微笑迎接我們，這是黎雄才老師的夫人。

黎老師聞聲出來，熱情地將我們接到客廳坐下。我仔細看着黎雄才老師，他身穿中山裝，容光煥發，精神矍鑠，談笑風生，一副樂天派的樣子，更顯得謙遜隨和，雍容大度。

黎老對我兩人視如親人，說起來，我算是師侄之後輩，應稱黎老為師叔。我們很投契，黎老索性帶我們兩人上樓看他繪大畫。

登上樓，迎面牆上貼掛着未完成的丈二大的山水橫幅。山巒疊嶂、雲蒸霞蔚、飛瀑高懸、氣象萬千。我讚嘆不已，感到全幅已非常完美，無懈可擊。黎老卻說白雲浮處局部需再渲染多點，使雲煙更現變幻無窮。

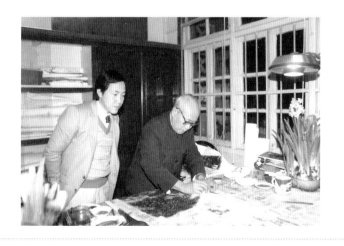

1983 年黎雄才老師執筆教翁真如畫山水

黎老的畫室案桌上堆滿紙筆，各種顏色小碟擺放在兩旁，一盞台燈，一盆水仙。他隨之執筆教我畫石、松、瀑布，示範表演。我受寵若驚，這可是我渴望已久，求之不得的啊！

　　黎老一邊寫書法，一邊給我講如何行筆，如何一氣呵成，當場書寫了一首「江流天地外，山色有無中」的古詩句。大半天過了，天色漸晚。告別時，黎老怕我迷路，陪伴我們走了好長一段，一直送到大街才分手。

　　1985 年 6 月，澳洲已入冬。關山月老師夫婦和黎雄才老師夫婦恰逢在澳洲訪問。從悉尼市到墨爾本市的前一天，關山月老師給我打了一個電話，匆忙之中只說了幾點到達墨爾本卻忘了說是哪個航班。電話一掛斷，再沒法兒聯繫上。由於墨爾本機場的設計是國際航班在中間，左右兩旁是兩個不同的航空公司 TAA，ANZ 經營的國內航班，我便不知道到底在哪個國內航班接機大堂接機。而兩個國內航空公司的接機大堂步行距離也要五分種，於是我和太太商量，最保險的方法，兩人分開，一人等一邊，接不到機的一邊就不離開自己的位置。

　　終於關山月老師夫婦和黎雄才老師夫婦在我太太守着的出機閘口步行出來，黎老立即認出我太太並高聲喊着：「亞翁的太太，亞翁的太太。」

1985 年翁真如（左起）與黎雄才老師和關山月老師合照於澳洲

他們即時去我等候的閘口與我會合，見到他們，我高興地大叫起來。黎老一身素雅的大衣，紅色的領帶分外鮮明。終於又能再見面了，我心裏倍感珍惜。在墨爾本市的這些天，我帶着老師們到過市區去過郊外，不亦樂乎。

黎老在繪畫教育上做了很大的貢獻。他前前後後送了很多本教科書給我，可以說這幾本教科書是我學寫山水畫的導航書，有着重要的指導作用。黎老還教我在傳統筆墨基礎上要下苦功，要有古人「廢筆成塚」的刻苦精神，吸取其精華，再深入自然、深入生活實踐，還要有求新求變的創新精神，產生自己的獨特面貌。

黎老的山水畫蜚聲海內外，「黎家山水」畫派已為社會公認。姚北全先生還告訴我，鑒於黎雄才老師的藝術成就與學術貢獻，他已獲中國文聯和中國美協設立的國家級大獎中國藝術「金彩獎」，實在是眾望所歸。

這本厚厚的《黎雄才佳作賞新集》畫冊，每一幅作品有文字著述，可見黎老一生的藝術生涯。他的一生為人淳厚，對後輩熱情獎掖，呵護倍至。他長期從事美術教育，培養了大批優秀的美術教育家和山水畫家。如今他已仙逝，他的音容笑貌已隨風而去，可每每想起與他在一起的時刻，他老人家那熟悉親切的聲音，彷彿就在耳邊回響，未曾消失。

我的黃土情

（一）

　　三天時間一晃而過，快得讓人不敢相信。這時飛機在跑道上慢慢滑翔，很快就要起飛了。我靜靜坐在座位上，閉起雙眼，心卻平靜不下來，思緒不停地翻騰。

　　西安，2004 年 4 月 17 日，是中國畫壇上創立「黃土畫派」成立典禮的日子。一大早，劉文西老師安排了美院的車子來到酒店接我去西安美院參加「陝西黃土繪畫藝術（黃土畫派）研究會」成立大典。

　　「黃土畫派」是繼長安畫派之後又一個令世人矚目的繪畫藝術流派。它扎根於中國的黃土地，崛起於黃土地，以劉文西為創始人，以西安美院學院畫派一批有實力的畫家為主體。它是中國畫苑裏一朵光彩奪目的奇葩。

　　車子開進美院大門，只見門口懸掛一條條紅色條幅，氣氛熱烈。省領導、國內外專家學者、社會知名人士和新聞媒體以及美術院校師生約六百人出席大會。

　　劉文西老師和師母陳光健教授已在美院大展廳坐着，這時候劉老已被人群包圍，看見我來，老師說：「時間還早，我帶你看一圈吧。」

　　他拉着我的手從環樓慢慢走上去，逐幅逐幅的看。這一看讓我非常震撼，那全是老師的代表作，幅幅大製作，其中有《黃土情》、《何香凝》、《解放區的天》……都是我第一次看到的原作，真是太壯觀、太精彩了。

我被這些畫作震住了，握着劉老師的手不放，我從心底感謝老師特意請我參加這次典禮，讓我有機會觀摩我在澳洲提出能看到老師原作品的願望，今天終於美夢成真了。

　　大典按時舉行，台上分列二行座位，嘉賓們整整齊齊端坐於座位上，後面是紅色醒目的大會標題。我很榮幸地被列坐在台上嘉賓，揭牌儀式上，我更被安排與中國美協理論委員會副主任、《美術》主編王仲和西安美術學院黨委書記王栓才、劉文西會長一起為畫派成立揭牌。這是我的光榮，這是給我的禮遇，我特意題了「為西部生活謳歌，促進國際文化交流」作為祝賀研究會的禮物。

　　在隨後參觀黃土畫派首屆作品展時，我遇到早年到過澳洲訪問的書畫朋友戴希斌、耿建，久別相逢，大家聊得很開心，這其中又結識了許多著名藝評家、書畫家，新朋舊友一起合照。

　　有一位陝西省外辦的王愛禎朋友，她這天為我又拍照、又錄像，幫我留下了很多珍貴鏡頭。我在西安的三天以來，她為我在西安的活動忙壞了，我沒有中國手機號，很多次都是通過她打電話給老師，又請她陪送我到老師會面用餐地點，她是一個辦事能力很強的人，也是一位很值得信任相交的朋友。

　　「陝西黃土繪畫藝術（黃土畫派）研究會」大合照（筆者站在劉文西老師右邊）在開幕式之後，劉老師又被一圈圈的人群包圍着，都想合照留念，美院的學生更想能夠與老師合照。老師非常好，笑瞇瞇站着不動，學生們來了一批又一批，都為自己能與老師在一個鏡頭內興奮不已。

　　我在一邊看着這種場面，實在太感動。一位德高望重，一生為藝術奉獻，受人愛戴敬仰的老師，一點架子都沒有，如此平易近人，這讓我忽然明白到，羨慕一個人，敬仰一個人，都

源於對他的人品、藝德的尊重。

老師又是一個十分有趣的人，他告訴我自從澳洲回來後他便學會了唱歌。在中午聚餐時，老師果真大展歌喉，他和一位從北京來的陝北著名歌手一起合唱，那渾厚豪放的聲音，引來滿堂喝彩。

下午我應邀出席「黃土畫派學術理論研討會」。由西安美術學院程征教授主持，出席會議的特邀專家有吳長江、王仲、劉曦林、馬鴻增、肖雲儒、張江舟、曹鵬、趙建成等。西安美術學院領導有劉文西、楊曉陽及媒體單位。研討會結束之後，我與大家道別，劉老師和師母在美院學校口安排校車送我到機場，一直目送我坐上車子一路遠去。

劉老是一位重情義的人。那天是我到西安的第一天，老師早已安排好在西安美院旁的蕎麥園飯莊用晚餐，這就是我和老師澳洲一別十二年後再重逢相會的地方，我心裏一直緊張着，不敢到房間裏，就坐在飯莊門口等待，在看到陳光健師母手扶老師進來的剎那間，我走出門口，親切地喊道：「劉老師、劉老師。」

劉老師也回應，「真如弟，你來了！」我激動地抱住老師，眼睛不由自主的濕潤了，他永遠是那樣慈祥可親，永遠笑呵呵的樣子，一頂不變的藍色布帽子，一件樸素的粗布衣成了他的形象寫照。師母讓我握着老師的手，扶老師慢慢上樓，同來還有一位保姆，是幫忙照料老師的。

晚餐後我陪老師、師母一起散步回美院，老師的步伐不像以前那樣輕快，自從腰傷後行動不便，五十米的路不算長，但卻使我們重溫了十二年前在澳洲步行寫生的情景。

美院保安人員遠遠見到老師走來，行了個禮，來到畫室，師母開燈，老師便先讓我看他最近的巨幅精作，畫還未完成，

是掛在牆上的畫卷，畫到哪兒，就用手拉條繩帶將畫紙卷到哪兒，劉老近兩年不停地抓緊時間創作巨幅精品。師母拉給我看的這幅大作，是表現陝北新農村生活的，畫上金色燦爛的太陽已畫好，劉老指給我看，說色調還不夠，需要修補添加。

老師近年來多次與黃土畫派畫家一起到陝北深入生活，觀察體驗，看到豐富多彩的新生活，時代催着他不停筆地創作，畫出了一幅幅感人的作品。

在畫室短短的時間裏，電話不停地響，不停有人請示開幕式的有關事宜，有人送來開幕宣傳品請示等。我知道老師很忙，不敢再打擾，道別後，劉老還特意送我到車上。我想起以前他給我的信中曾說道：「你是我在海外最好朋友中的一位」，此時我深深感到老師對我的厚愛與信任。

老師是位一諾千金的人，自 1992 年訪澳洲到現在已有十二年的時間了。當時老師答應待我到西安就帶我出去寫生，老師知道我上午參加完「黃土畫派」開幕典禮，下午就乘機回澳，於是在百忙中，還堅持帶我到周至山寫生。

周至山的風光是關中第一，其中的「樓觀台」是道教文化的發祥地。「樓觀」歷史悠久，起始於周康王時代，傳說當時天文星像學家在此觀星望氣，秦漢時候增建，擴建於唐代。一路上聽老師的介紹我心花怒放，心神早已飛到那裏去了。

早晨，老師派車來接我，再到宿舍會同老師一起出發，師母早已為我準備好了寫生畫具，老師特意帶了許多寫生色紙給我，老師的保姆一手拿畫具一手提着寫生的小凳子。我不經意瞥了一眼，這不是老師當年帶去澳洲那個小摺凳子嗎？它還一直伴隨着老師到今天啊？

師母並沒有一起去，她留在美院處理一些開幕式的活動事項。我們一行四人驅車幾個小時，路上趣話不停，笑聲不斷。

車上放着許多老師特選的錄音帶，歌一開播，老師便掏出歌詞紙條，開心地跟着唱起來。歌聲抑揚頓挫，一首首陝北民謠情歌，悅耳動聽。我不由得為劉老師的美妙歌聲喝彩。音樂與繪畫一樣，有高音低音，抑揚頓挫，繪畫也有筆墨意境，藝術都是相通的。

一路上有多段修路工程，曲曲折折、搖搖晃晃，司機把車子開得很慢，大家都知道老師腰不好，那年老師出訪法國之前在家不慎跌了一跤，沒能好好休息便踏上行程，從此落下了舊患。

就在我和劉老師重溫昔日澳洲舊事時，周至到了，將我的思緒拉了回來。

來到寫生地，晴空萬里，陽光普照。小保姆很熟練地打開小摺凳，準備畫具，老師和我很快就坐下來開始寫生了。不一會兒，當地許多領導和朋友知道劉老師大駕光臨，都特地來向老師問好。一時間把劉老師圍得水泄不通，那陣勢就像是名人出訪，可劉老何止是「名人」，世界誰人不知道劉文西老師。目前使用的五元、十元、五十元、一百元人民幣上的毛澤東頭像都出自他的畫筆，我從澳洲出發前，劉老師的澳洲學生託我請劉老師在人民幣上簽個名，待他們裝上鏡框留作紀念。這樣

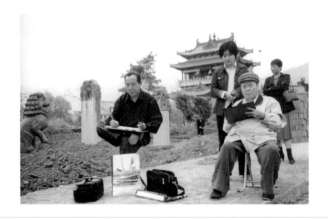

2003 年劉文西老師帶翁真如到周至山寫生

說起來，劉老師的繪畫作品在世界上發行最多。

我們坐在當年老子講授《道德經》的地方，世稱「天下第一福地」。面對着「老子祠」，前方是枯樹與牛，空氣清新，景色宜人，我們靜靜地坐着，畫了許多速寫。

老師一生的速寫數也數不完，興致所至，老師還要上山畫，我們背着畫具步行走過許多山路，邊看邊停下速寫，路上不好步行，許久之後我們終於登上「老子祠」。

廟祠並不大，寧靜清幽，偶爾有一兩個善男信女來上香，周圍是青松翠柏，茂林修竹。老師很專注，每寫完一張總是小心翼翼地將其放在畫板裏夾好。

坐在這裏，只覺心曠神怡，心情舒暢。這裏的黃昏景色更加迷人，夕陽在山崗披上了一層層金色，樹林裏光影陸離，令人陶醉。祠廟的道士本已要關門，見老師正寫畫，就一直等到老師寫完後送別我們才關門。

老師對人很客氣也很謙和，他的名氣如此之大，仍對藝術如此執着。他很重視生活的實踐，才讓他的筆下不斷誕生出一幅又一幅充滿激情、讓人感動的傳世作品。

時間總是無情的。我坐在機艙座位上，閉目休息。這幾天得到劉老師和師母的熱情接待，和老師朝夕相處，使我想起許多往事。更想起 1992 年第一次在澳洲和老師見面的情形。時間流逝，很多事在不知不覺中漸漸淡忘了，來日有機會，我一定要繼續寫下來，留住這份回憶，讓它不在歲月流逝中褪色。

（二）

1992 年 5 月 17 日早晨，我懷着說不出的興奮心情開車到墨爾本機場接劉老師。在四十五分鐘的路程上，我想起三週前，突然接到一個西人打來的電話，他用英語找我，告訴我有

一位劉教授要同我說話，我一猜就是劉文西老師。劉老師訪問澳洲期間將到塔斯曼尼亞州省霍巴特市、維省墨爾本市、紐省悉尼市三地藝術交流，但我想不通為甚麼是一個老外來電話，原來這位西人告訴我，他是機場的工作人員，負責帶劉老師轉內陸飛機，由墨爾本飛到塔斯曼尼亞州（Tasmania）霍巴特市（Hobart）。劉老師在墨爾本機場等待轉機時，給了他我的電話號碼，因為不懂說英語，老師畫了一個電話筒，請他撥給我，這樣看來，誰說畫畫不是國際共同語言呢？

老師給我電話報了平安，並告訴我要三週後結束霍巴特市學術交流活動才到墨爾本。今天就是我期待已久的日子，遠遠的我就認出了老師的帽子，老師的衣衫。

從機場出來，上了車，老師並不要先回去休息，而是立即去寫生，於是我開車到墨爾本著名的海灘 St. Kilda beach，在那裏可以觀察城市的外貌。沒想到老師還帶了很多不同的圖畫色紙送給我，要我陪他一起寫生，我不敢在老師面前班門弄斧，恭敬不如從命，老師選定角度，把自己的摺凳一打開，速寫紙一拿出，便埋頭畫畫，彷彿與外界隔絕，全心投入畫境。我被劉老這份沉迷在畫中的精神深深感動，他對藝術的摯愛、坦率和誠懇震撼了我。

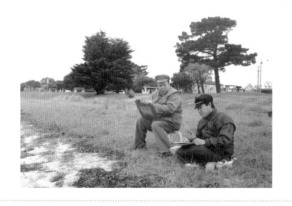

1992 年翁真如與劉文西老師一起在澳洲寫生

自那時開始，兩週的時間除了學術交流講座外，我們推掉了一切應酬，每天和老師在很短的時間內簡單用餐後，就爭取時間到多點地方寫生，沒有停下來，日出夜歸，這兩週裏我的速寫稿加起來要比我以往一年裏的寫生稿還多。老師對藝術熱愛又執着，衣食住行從不追求奢華，他只是不停地追求藝術的更高境界。

　　白天，我們在市區寫生，在 Flinders St 和 Swanston St 的交差路口，是市中心區最熱鬧、人流最多的街道，望着馬路對面的古老黃色舊建築 —— 地鐵總站和城市裏來來往往的人流，靈感所至，老師打開從中國帶來的自備小摺疊凳子坐下來就畫。

　　這正是下班的繁忙時間，停下來圍看的人群卻一點也沒影響老師的寫畫情緒。畫完畫夠了，老師又對着正前方著名古教堂，不斷找好角度，他幾乎每時每刻都不停地寫畫，不願意停下來。

　　天黑了，輝煌的街燈亮起，整個城市一片金黃色的星星點點，使人陶醉。我們搬到了 Yarra river 亞拉河邊寫市區全景，河畔寫生，四周靜寂空靈，老師用深色的卡紙作底，閃閃燈光用色粉一點一點的寫，美麗絕倫，我在一邊看着，激動不已，沒想到老師寫建築物線條如此準確，筆筆到位，恰到好處。他邊凝目遠視，邊筆走如神。不時，還轉過來看我畫得怎樣，佈局如何，教我哪個部分幾筆帶過，不要太仔細，我暗暗告訴自己，今後對藝術一定要堅持苦學探索的精神，不能太懶散。

　　在澳洲的每一天裏，我們幾乎天天都是默默寫畫至深夜。一路回家，大街小巷的店舖早已關門，只剩櫥窗裏五光十色的廣告燈在閃動，日間一切喧鬧早已歸入平靜，有時街上就剩老師和我兩人。市區每條大街小巷都留下我們的腳印，回到家身

體疲倦但總很開心，將當天速寫的作品逐一鋪在地面上，老師為了鼓勵我努力寫生，在我每張速寫都題上「真如速寫，文西題」，多達百餘張。

老師一生畫了兩萬多張速寫，對每處建築、每條街巷充滿了深厚感情，他為了描寫陝北的風土人情，陝北人民特有的個性和氣質，先後去了陝北六十多次。

在某個晴天，我驅車帶老師到郊區。老師對澳洲海岸的景色很讚嘆。這裏空氣純淨，清爽怡神。藍藍的天、翻湧的海浪、飛翔的海鷗、沙灘一大片的金色都在劉老的彩筆下變幻成一幅幅美麗的畫卷。最遠的地方是我駕車到早期淘金巴拉特市（Ballarat）和菲利普島（Phillip Island）等地方寫生。海濤、山巔，企鵝、海鷗、大嘴鳥……當夕陽斜照時，那島上、海灘上，都已遍佈老師和我的腳印。老師在藝術道路上的勤奮，令我終生趕隨莫及，也讓我從中領悟到一個藝術家踏上成功之路的艱辛，沒有捷徑，沒有投機取巧。

許多晚上回家後，未睡前，老師愛與我的家人一起在客廳聊天，興致起來便為我們速寫，我們夫婦和我的七十歲老母親都給老師當過非職業臨時模特兒，只有我十歲大的兒子扭來扭去站不定不讓老師畫他，老師很疼他，和他一起拍了不少相片。有天晚上老師和我聊天，只見老師坐在畫板背面，邊聊天邊毫不經意在紙上擦擦畫畫，待會兒一畫完，轉過畫板只見我的樣子活靈活現在紙上，我驚喜地拿着老師為我寫的肖像，真是惟妙惟肖、栩栩如生。

我邀請老師在我的東風畫苑設講座，隆重致歡迎詞後我就坐在老師旁邊，在座的很多學生是華僑後裔，聽不懂中文或只懂台山話和廣東話，我便負責翻譯。交流中我們一起分享老師剛出版的《劉文西畫集》中的作品。我的許多學生對老師早已

仰慕，現在看到真人，興奮地爭相與老師合照留念，示範的時候大家都圍了上來，後面的人被擋住，乾脆不管儀態如何，站在桌台上伸長脖子看。

老師示範《小女孩》、《陝北老人》，描寫出了陝北人民的特有個性和氣質，這是要多少時間生活在這塊浩瀚而又古老的黃土地上，建立了多麼深厚的感情才能表現出來的啊！

劉老師現場傳授了畫技，講解了步驟。他細心指導，不論用筆用墨，線條構圖，都細細教授。講座結束後，我們和劉老師到附近植物公園去一起寫生野餐。學生們看見老師選了角度坐下來寫時，一下子都爭相坐到旁邊，對着同一景點寫，弄得老師樂呵呵的。

劉老師精湛的速寫，吸引了學生們停筆圍看，大家都陶醉在劉老師寫畫的神韻裏。老師教我們寫生要自然、不做作，要融合個人情感氣質，沒有實物體的空處也要有感情，全域要虛

劉文西老師為翁真如速寫

實配合，這樣視覺才能生動。如果每件物體都畫得明顯，結果就甚麼都不明顯了。

離開墨爾本前，劉老師給我一本寫生簿和一些速寫的色紙，要我繼續寫生。這本寫生簿，我一直保存着，它激勵着我，指引着我一生的藝術實踐道路。

飛機就要起飛了，我倚着窗口，向外想再看多一眼，看看這片土地，心裏感慨萬千，一邊是與老師相會的喜悅，一邊是對老師的依依不捨。千言萬語，只化作一句話，衷心祝福老師、師母身體健康，生活幸福。讓「黃土畫派」發揚光大，後繼有人，在中國畫壇上大放異彩。

劉文西老師書贈翁真如的墨跡

澳洲風景很美

——艾青老師為我的畫展題詞

　　艾青老師是我敬重的一位老師。他是中國詩壇上偉大的詩人之一，在世界文壇上享有極高的聲譽。年輕時他曾到法國勤工儉學，詩裏充滿着異國情調，爾後的生活，又經歷了許多不平常的事，積累了豐厚的人生閱歷。他的詩風深沉凝重，真切感人，既有對祖國的深切愛戀，又散發着濃厚的感情。讀他的詩，彷彿能聞到一股泥土的芳香，感受到一顆赤子之心。

　　1991 年 9 月 26 日，我終於就要見到敬慕已久的老師了。在北京中央美術學院的畫廊門口，我興奮不已，翹首盼望。

　　今天是我和姚迪雄先生聯合在中央美術學院舉辦「澳洲風情」的畫展。艾青老師專程來到，做我們聯展的開幕主持嘉賓。

　　一早，任主持嘉賓的澳洲駐華大使館文化參贊彼得·布郎先生（Peter Brown），劉勃舒、姚有多、邵大箴都已到場，展廳裏擠滿了中外來賓，有的在畫前駐足欣賞，有的暢敘舊情。每個人的心裏，都像我們一樣急切等着艾青老師的到來。

　　就在這時，一輛深黑色的轎車駛進畫院大門，邵大箴老師眼快，喊道：「艾老來了！」我急忙快步趕去迎接。

　　車門打開，卻見推出一輛輪椅，兩個人從車裏面慢慢地扶着艾老挪動。我沒想到艾老師原來行動不方便，一時間呆住了，又趕緊上前攙扶着，輕輕移到輪椅上坐下。後來我們才知道，艾青老師在去年跌傷了右肩膀，現在他的右肩便是換上了不鏽鋼骨架的。今天他就是這樣「撐」着來參加我們兩個後輩的畫展，我心裏感激不已，一直陪在艾青老師身旁。

　　我和姚先生慢慢推着輪椅，和艾青老師一起繞着畫展走，

為他講解。艾青老聽得非常認真，隨着我們的介紹，他仔細地看每一幅畫。艾青老師的詩馳名詩壇，大家都知道他是中國現代文學史上的重要人物，卻不知道，他也是一位極具才華的畫家。

六十多年前他進入杭州國立西湖藝術學院繪畫系，翌年到巴黎學習，對西方的繪畫技法有自己的領悟和體會。三年的法國求學，他不僅在畫技上得到了提升，在詩學上也受到歐洲現代派詩歌和凡爾哈倫等現代詩人的影響，東方的基礎加上西方的浸潤，使他形成了自己詩歌獨特的個人風格。

在看到我們的畫作時，艾老很高興。他看到的是我們這些居住在西方國家的畫家，努力吸收澳洲本土的藝術元素，沒有放棄學習，不斷地探索東西文化的發展和結合，在發揮出地方色彩的同時又顯現出自己獨特的畫風。一路看去，他對我們評說畫作的各個要點，給了我們很大很大的鼓勵和表揚。

這次的聯展姚先生的作品是土著人素描，我的則是澳洲風景畫。澳洲本就是一個海島，有着美麗迷人的海灘風情，所以在風景畫作品中不少是畫海灘景色的，站在畫前，浪花拍打

艾青老師握手鼓勵翁真如

在岩石上，好像就在眼前噴濺開來，浪濤的沖刷聲好似響在耳邊，回蕩在每個角落。一種蕩氣迴腸的感覺油然而生，我彷彿又重讀了老師感人的詩：一個浪，一個浪，無休止地撲過來。每一個浪都在它腳下，被打成碎沫，散開……它的臉上和身上，像刀砍過一樣，但它依然站在那裏，含着微笑，看着海洋……

在離開前，艾老很開心，他用毛筆書寫了「素描基礎很好」和「澳洲風景很美」，送給我們。這字幅於我們來說是多麼的珍貴啊！

晚上天氣涼爽，艾老邀我們去家裏閑敘。晚飯後便有車來接了，我換上便裝前去。艾青老師的家是北京典型的四合院。一進門，艾老的夫人高瑛女士便笑着迎了上來，熱情爽朗，沒有半點架子。

艾老的家十分舒適，一張木質條櫃上，擺放着一個托盤，一個座鐘，在一個花瓶裏，插着一些美麗的孔雀羽毛。牆上是吳作人的畫，在書房裏，書佔了整整的一面牆，這裏沉積着艾老的時光，凝結着他的精神和心血……我彷彿看到了艾老穿着他喜歡的中山裝，坐在那裏凝思。

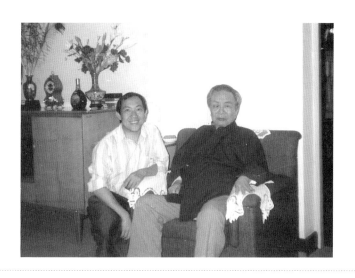

1991 年翁真如在艾青老師家裏合照

艾老為我們的畫展題詞補蓋印章，他老人家對我畫的澳洲珍稀小動物，澳洲國寶《考拉》（Koala）很欣賞，說我畫出了牠那怯羞羞的目光和憨態可掬的樣子，臥在樹上，很可愛。艾老贊成我以水墨技法去畫考拉，會得到成功。艾老亦對這可愛溫順的小動物十分感興趣，尤其是母親考拉背着小考拉上樹時的情景令人感動，艾老也給我看了他剛出版的一套文集，裏邊有許多是我熟悉、感人的詩句。

　　這一晚我們盡興暢談，忘了時間，忘了離開……

艾青老師為翁真如題詞

年年有餘寶發寶發

1994 年 12 月 29 日我來到上海。我的上海朋友陪着我按照地址找到了程十髮老師。

從澳洲和老師分別到現在，轉眼已經七年多了。我十分期待這一刻，今天也終於如願以償了。

見到老師，我激動不已。老師還記得 1987 年時我們在澳洲相見的日子。我感嘆老師記性真好，闊別多年，他還記得清清楚楚，沒有模糊。

談及東西方，老師認為，澳洲和中國的生活習慣，文化習俗有很大不同。澳洲地廣人稀，風景優美，生活悠閑，它能提供給畫家美好自由的創作環境。但是對於國畫家來說則交流環境太少，一年到頭看不到幾個中國書畫展。長年生活在海外的畫家，會受到西方文化藝術的熏陶，但要為中國文化的根吸收更多的養分，就要經常回國訪問交流，這樣畫家自身的生活體驗，加上原有的中國深厚的文化積澱和精湛的技法才能發揮出來。在尋求表現自然和生活的實際中畫家有不同的體驗，所以要採用不同的創新手法將它表現出來，將自己原有的文化底蘊

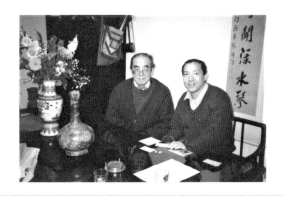

1994 年翁真如與程十髮老師合影

與創新意識相結合，才能創造出屬自己的藝術風格。

　　澳洲的華僑多是四邑人。先僑是從廣東新會、台山、開平、恩平過來的勞工和淘金者。這裏也有很多香港人。所以華人日常生活講的多是廣東話。廣東諧音多，廣東人也多喜好諧音兆頭好的詞兒。老師的名字「十髮」，在廣東話裏音同「實發」，是一定發達（財）之意。我對老師說起這個好意頭的名字，老師開心地大笑起來。他幽默地說，之前在香港已聞其意，他在墨爾本留下多幅這種構思的作品，是一條大魚和數條小魚在嬉戲追逐，託意為「年年有餘，實發實發」。這在當地華僑中最為惹人喜愛。

　　和老師分別後，朋友專程陪我到南京路走了一趟。我在墨爾本住了快二十年，已很久沒見這種人潮湧動的場面。說實話，這麼熱鬧非凡的場面真讓我有點眼花繚亂、應接不暇。

　　街道上商店鱗次櫛比，琳琅滿目。我感覺自己就是置身於人的海洋中，店裏店外都是人，街上用一排接一排的紅白色鐵欄杆將人行道和車道分開。人行道上人滿滿的，擠出到車道

程十髮老師為翁真如題詞

上，車道裏的車走得比行人還要慢。

　　天色漸晚，人流也在這個時候達到高峰，商店張燈結彩，人聲、車聲、喇叭聲、商店裏傳出的音樂聲混雜在一起，像是一場交響音樂會。我驚嘆不已，南京路真是名副其實的不夜城，這裏的喧鬧和澳洲相比是兩個截然不同的世界。澳洲的商店商場在下午五點鐘以後就陸續打烊了，人們互相道晚安回家。夜色未起，夕陽下的大街小巷已經人影稀疏，店門緊閉，人們回家休息，整座城市寧靜下來，偶爾小路上見有一兩個身影，也是外出散步運動者或匆匆往家趕的人。

　　夜上海實在讓我眼界大開。這晚我們隨着人群一直走到外灘，被稱為上海的象徵的外灘，聳立着幾十幢不同時期、不同國家風格的建築。這是當時上海做為租界的產物，這些風格迥異的建築物就是出自各國建築師的手筆。外灘的對面是高高立起的電視塔，遠遠望去則是一片正在建設的高樓大廈，那是開發中的浦東。

　　這一晚我見到了繁盛的上海，也見到了歷史鏡頭下的上海，開發前行中的上海，讓我流連忘返。

美好時光

　　人的一生有很多難忘的時光，與知心朋友相聚令你難忘，與老師的一席夜話令你回味無窮。

　　1991 年 8 月 29 日，我與姚迪雄先生代表澳洲書畫家出席在河南鄭州舉辦的「海內外著名畫家邀請展」。這是我第一次到祖國參加文化交流活動，難以忘懷。出席展覽的還有來自美國的王己千、法國的賴奎芳、馬來西亞的鄭浩千和國內數十位著名畫家。這樣大的場面在國內也很少見。展覽讓我見到了許多著名的畫家，也讓我大開眼界。從中看到了他們精湛的畫技，各具特色的畫風，同時也深深領略到那些藝術大家的博大胸懷和為人的品行。

李劍晨老師致翁真如的信札

最使我敬重的是這次活動裏最年長的李劍晨老師。那天吃過早點後，我在酒店前的小花園中與幾位朋友聊天。聊着聊着，只見一位老人拄着手杖，在一個小女孩的攙扶下從酒家走出來。啊！那是李劍晨老師！白襯衣灰布褲乾淨素雅，雖然頭髮已經花白了，可身體還是那麼健朗，臉上帶着慈祥的笑意，一副樂天派的樣子，一點也不像九十一歲高齡的老人。

　　我難得有機會同老師聊天，我圍坐在先生身旁，聽他講對寫生的看法，彷彿又把我們帶回到了學生時代，細心聽着老師每一句說話，生怕錯過一點沒聽過的知識。他又鼓勵我們應該多寫生，寫生是繪畫藝術裏最重要的課程。

　　這次的邀請展中，每到筆會活動，場面更加熱鬧。會場裏擺了許多張大枱，好似龍門陣，來自四面八方的海內外書畫家便在這裏即席揮毫。大家寫字作畫，盡顯才能，氣氛熱烈，情緒激昂，不時迸發出一陣陣歡呼聲。

　　很多人沒法理解書畫家為何如此樂觀。因為書畫家相信，這世界上每一朵花、每一座山都是美麗的，真實的，沒有虛假，沒有猜疑，所以他們樂觀地活着。

　　一天午飯後，會務組安排我去參加筆會。到了地方才知道，房間裏並沒有擺「龍門陣」，只擺了兩張枱。隨後進來的正是李老師。他穿的還是那件乾淨潔白的短袖襯衣，樸實無華。

　　活動期間剛好碰上高溫天氣，儘管打開了房間的窗戶，還有天花板上那轉動的電風扇，還是熱得滿身流汗。這時，工作人員送來了切好的大西瓜為我們消暑，李老叫我吃，我們倆便毫不客氣吃起來，吃完覺得渾身清涼多了。於是，李老師動筆作畫。我提出拍攝，李老爽快地答應了。我打開帶來的拍攝機，認真拍下了李老作畫的過程，李老知道我的用意，有意識

地放慢了速度，讓我拍得更清楚些。中間還停下來，教我怎樣去調色運筆。

在回賓館車上有人告訴我，是李老叫我過來畫畫的，這時，我心裏感到無比榮幸，李老對我這樣關心，讓我非常感動。

後來，當大會組織畫家們由鄭州起程到洛陽參觀遊覽白馬寺、龍門石窟時，李老就沒有一起前往了。他老人家是河南人，這裏是他的家鄉，他已來了無數次，這我理解。

揮手道別時，李老私下給了我他在南京蘭園家裏的地址，邀請我去他家做客，我高興地答應了。短短幾天的相處，道別時已經依依不捨。人生有多少這樣美好的時光，又有多少這樣難忘的經歷，都留在記憶中，伴隨你的終生，值得珍藏，不會忘卻。

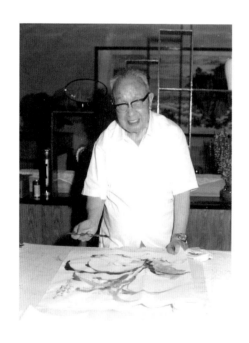

李劍晨老師示範作畫

炎黃子孫的驕傲

——炎黃藝術館拜見黃冑老師

　　1991 年 9 月 28 日，是一個值得記住的日子。我十分榮幸的應邀出席「炎黃藝術館開館慶典」活動。

　　在館門口下車，呈現於眼前的是一座宏偉的現代建築。炎黃藝術館設計新穎，造型獨特，傳統文化與現代風格的完美契合，中西建築手法的巧妙運用，使整個建築古樸厚重，氣勢壯觀，館內寬敞明亮，讓人眼前一亮，是一座集現代化、民族特色為一體，多功能，民辦公助的藝術殿堂。

　　儀式尚未開始，館外已經人頭攢動，到場的有國際知名人士、政府官員、著名專家學者、書畫名家，還有許多闊別多年的老師朋友們都來了。這時，我突然遇見到徐庶之老師伉儷，高興極了，沒想到從 1986 年在澳洲分別後今天能在北京重逢。

　　開幕後，我們踏進館內，一層為藝術中心和畫廊，二、三層為展廳。多個展廳分別展出不同類型的展覽，讓人目不暇接，不知從哪兒看起好。在「海峽兩岸中國畫名家作品展」上，我們又遇到了台灣的李奇茂老師。我們澳洲一別後，也再沒見到他。令我欣慰的是幾位老師身體別來無恙，比起在澳洲頻繁的交流活動和應酬時氣色好多了。

　　在展廳內，我驚訝地看到多年盼望一見的一幅長卷畫，這是人物畫泰斗蔣兆和的遺作《流難圖》。這幅巨作描繪了當年在日本侵略者的殘酷壓迫下，中國難民們流離失所逃荒乞求的情景，看了讓人痛苦和憤怒。以前我在許多書籍上

翁真如與黃冑老師一起在炎黃藝術館會議室

看過這幅《流難圖》，沒看過原作，今天終於看到了，原作給了我巨大的震撼。正當我全神貫注地觀賞時，又碰見了王子武老師也在觀看此畫，他和我有同樣的感受。

黃冑老師知道我與澳洲畫家姚迪雄，中國江蘇徐州的朋友許洪冰、王曙章早已到炎黃藝術館，特地派人請我們到會議室就坐。剛坐下不久，黃老師就緩步進來了，坐在我們之間，親切地問長問短，談了些姚先生和我的近況。

他高興地說，在海外的華僑都很關心中華文化藝術，這一點很值得讚揚，還要多努力。澳洲的風土人情很特殊，他鼓勵我們多寫生、多速寫。黃老師的作品，給我印象最深的就是畫面充滿着律動，他速寫時運用的複筆造成的強烈動感，令人難忘。

我見黃老精神有些疲憊，氣力虛弱，聊天時不斷有人進來問些開幕式上的事情。黃老為把事情辦得更好，事事關心，累壞了身體。在炎黃藝術館裏從建築物到展廳的事他都親自操持，這裏傾注了他太多的精神與心血。四年的籌備興建，到今天終於見到我國第一座大型民辦公助的現代化藝術館開幕。黃冑的精神感召了眾多的海內外仁人志士，更得到了政府部門的大力支持。其財力、物力、人力可以想像該是多麼巨大。黃老的意志毅力亦非一般人能及。

更讓我敬佩的是，黃老獻出了自己收藏的古代書畫文物二百餘件，他的代表作、速寫作品一千餘件捐贈給該館。從炎黃藝術館的開始策劃，到奠基，到工程的完成，至黃老捐贈收藏的盛舉，都讓人敬佩感動不已。

黃胄老師為翁真如題字

悉尼之旅

——與黃苗子郁風老師同遊藍山

　　1984 年 10 月，正值澳洲初夏季節，樹木茂盛，花團錦簇，得知黃苗子和郁風兩位老師來墨爾本，我非常高興的和當地畫友一起前去拜會。

　　兩位老師平易近人，和善可親，他們的言談舉止雍容大度，風度翩翩，他們的內心安祥淡定，慈悲為懷。這是書畫大家的修養與人格魅力，他們給我的觸動很大。

　　此次來澳，老師是應邀前來講課的。黃老講書法，郁老則講繪畫。課開墨爾本大學。

　　黃老師在台上講了中國文字的演變，並示範書寫。他對書法、水墨、漫畫、藝術理論，以及詩歌散文均有精深的研究。黃老師的字，氣勢神韻俱佳，集古篆隸於一體，筆勢如虹，流暢飄逸，墨色濃淡，相映成趣。甲骨文筆畫挺勁曲雅之美，佈局透着畫的意韻，有着一種獨特的魅力，令在座的西人和我深深折服。我聽見自己的心底發出感嘆的一聲：太美了！

　　郁老講的是繪畫藝術和欣賞。她早年在大學學的是西洋畫，加上東方畫法的融會貫通，她的中國畫作品稱得上是中西藝術的結晶。

　　11 月份，我們陪兩老去往悉尼，一起去遊覽紐省名勝藍山。

　　藍山有個傳說，相傳在很久以前，有三位美貌的姐妹，她們同時愛上了另一個部落的三個兄弟，卻被認為有違族規，不被父輩首肯，他們的戀情引發了兩個部族之間的戰爭。到最後，她們變成了三塊石頭，永遠守着這個山谷。所以藍山也叫

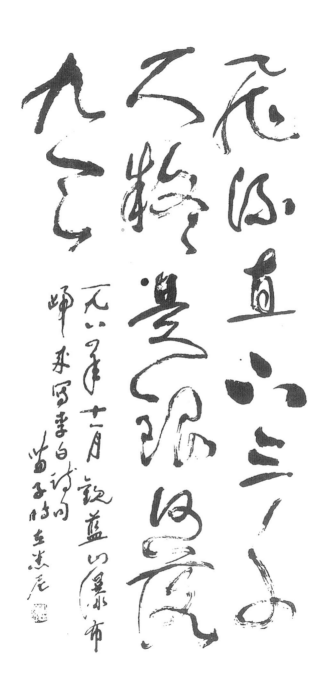

1984 年黃苗子老師描寫觀藍山瀑布的書法，引用李白詩句
「飛流直下三千尺，疑是銀河落九天」。

三姐妹山。

實際上，藍山上滿是澳洲的國樹尤加利樹，每當太陽照射時，尤加利樹排出來的油在陽光下會折射出淡淡的藍色的霧，整個山就被這樣的霧裹着，於是得名「藍山」。

遊完藍山後，我們又去羅志權家做客。黃老即興用李白的詩句來描寫觀藍山瀑布的感受，「飛流直下三千尺，疑是銀河落九天」。他的書法如藍山瀑布般直沖而下，無法抵擋，氣勢磅礡，躍然紙上。之後我們欣賞羅志權燒製的陶瓷作品，黃老題書贈予他「杏花雨」三個大字，「雨」字之中，如點點雨滴落下，讓我們再次領略了書中有畫的美。

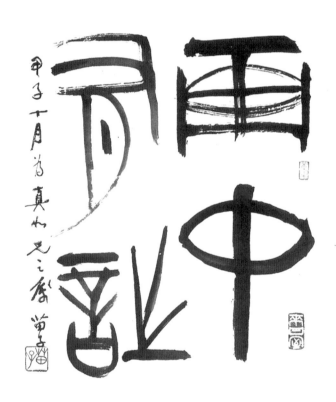

黃苗子老師為翁真如題詞

黃老也翻看羅志權書架上的書。黃老本來就是飽學之士，藏書萬卷。他笑稱自己的文學藝術都是從讀書而來的。所以他是無學校，無老師，無師自通，自學成才。

最早時他擅長的是漫畫，六十歲之後他才完全將心思放在書法和繪畫上，而郁老則和他有着完全不同的人生背景，她的父親郁華，叔叔郁達夫是民國時期的重要人物。郁老從小受到影響和熏陶，熱愛新文藝，熱衷進步活動。兩個青年人因為藝術走到一起，如今夫唱婦隨，幸福快樂。

1989年時，兩老已經移民澳洲昆士蘭州。昆士蘭素有「陽光之州」的美稱，是著名的度假勝地。布里斯本為昆士蘭省會，那裏有黃金海岸，陽光海岸，空氣清新，風景迷人，1988年的世界博覽會就在這裏舉辦。這裏的樹木茂盛，花木多姿，顏色鮮艷，甚為郁老喜愛。在她的作品中，你可看到澳洲一棵樹，路邊一朵花的美麗寫照。

悉尼和墨爾本是華人旅居最多的兩個城市，這裏的華人文藝界經常舉辦活動。能夠邀得黃苗子郁風兩老從布里斯本前來參加，那是很榮幸的事。他們與澳籍著名華人彭中流、梁羽生、趙大純都是好朋友，他們詩詞唱和，文采飛揚，展示着他們的卓越才華，他們爽朗、真誠的笑聲也感染着每一個人。每當看到這一切，我心中又快樂又羨慕。

每一次回到中國，結識到畫壇上的新朋友，我說我從澳洲來，人家接下來必說：「啊？黃苗子和郁風兩位老人家也住在澳洲啊！」這時我的心裏總是無比自豪無比驕傲。我更以旅居澳洲，與兩老同住一方為榮。

中秋月兒明

　　1991 年 9 月 21 日，姚有多老師從中央美院要了一輛麵包車，和我一起去北京西三環北路的中國畫研究院，說是帶我去見老師的老師葉淺予。我一聽非常高興，我從小最喜歡看葉老師的漫畫《王先生小陳》。我在香港時就開始購買收藏。一來漫畫不貴，二來閑着翻翻看王先生留着兩撇鬍子，鼻尖尖，身長長的模樣，還有一個胖太太，和他的朋友小陳，故事滑稽好笑，閑時看看非常開心。

　　到了中國畫研究院，這是一個美麗的建築，好像置身於園林中。走過長長的走廊，便是葉淺予的家。一進門，葉淺予老師正在客廳，廳中間一張很大的畫枱。石板的畫枱上，放着掛着許多畫筆，畫紙疊疊，分散放着畫畫用剩的墨汁。老師正在廳裏的一張椅子上看書。姚老師介紹說，我帶一位從澳洲來的小兄弟翁先生來拜見葉老您。我們便聊了起來。

1991 年翁真如與葉淺予老師合照

姚老師向葉老問寒問暖，問及他的生活近況，問及身體健康，關懷備至。後來我們又聊到中央美院國畫系的學生們的活動情形。葉老在一旁坐着聽着並不怎麼說話。他的雙眼炯炯有神，不說話時，尤其使人敬畏。

我初來乍到，加上久聞老師大名，一時間便有些拘謹。這時老師突然指着畫枱上一個奇石擺件對我說：「你們看看這石頭造型像誰？」我上上下下仔細看着，這是個好眼熟的人形，這個形態，這個輪廓，他是⋯⋯他是⋯⋯對了！像極了⋯⋯話剛到口邊，姚有多老師也猜到了，「張大千！」他說。

這塊石頭像極了張大千，形象太突出了：長鬚、長衣、手握長杖。對我們來說這是再熟悉不過的張大師的樣子。而這天然石頭的「張大千」真是惟妙惟肖，我們都驚嘆宇宙萬物的造化奇妙。這一猜氣氛輕鬆多了，我們的話題聊到了張大千。我說起 1983 年，葉老託人新作交換舊作之事。他很開心，說着過往舊事。我告訴葉老，1984 年，老師託香港陸廷棟先生打探《獻花舞》的下落，願以四幅《印度舞》畫來交換，一時轟動全城，人們奔走相告，成為當時的焦點話題。

葉淺予老師切月餅與姚有多老師和翁真如一起過 1991 年中秋

葉老最為著名的是訪印度時以印度舞姿為寫照的畫作，令人傾倒。張大千為葉老的啟蒙老師，他對葉老筆下印度舞的優美舞姿印象深刻，很感興趣。於是拿來當藍本仿繪，且記下「偶見吾友葉淺予作此漫效之」的落款，傳為畫壇佳話。

　　葉老在四十年代開始中國畫的創作，他筆下的人物多是舞蹈着的姑娘，更多是以印度姑娘為主要題材。神態表情栩栩如生，十分逼真。舞蹈就在一低頭一垂目，一投足一裙帶中，亦動亦靜，美妙動人。

　　我第一次拜讀老師的真跡，是在 1981 年香港集古齋主辦的中央美術學院作品展覽會上，展出的畫是少數民族婦女人物，和我以往看到的一般傳統中國畫古裝人物是完全不同的。那時我在心底不斷地感嘆，筆墨當隨時代，這便是時代的、生活真實的寫照，它是那麼的豐滿鮮活。

　　就在說說笑笑中，大家的感情愈拉愈近。葉老說：明天中秋節了，來，我們三人先來過中秋，嘗月餅，我來切。葉老取出一罐紅鐵皮盒月餅，親自切開來。大家邊吃邊喝，聊得很多，聊得很愉快……

　　我很享受這份感情，很享受這樣的環境，這樣坐在一起聊天，雖還沒有賞月但已心滿意足。在澳洲這個西方國家十多年，正如葉老師言：「一年一年復一年，似水流年又十年。」十多年來哪有一年是這樣過中秋節的呢，每個遠離祖國的中秋都讓我每逢佳節倍思親。

狂來輕世界醉裏得真如

──喜得陳大羽老師墨寶

　　在墨爾本的唐人街上，有一棟四層高的十八世紀老建築，現在是「澳華歷史博物館」。館前的廣場上有一座仿江蘇南京市朝天宮欞星門的牌坊，牌坊兩邊有兩個石獅子。它們原是1985年為紀念維多利亞建州一百五十周年，由江蘇省人民政府送贈於維多利亞州政府和墨爾本市政府的禮物。經過中國專業技工的修復竣工後，2000年9月14日下午舉行了隆重的揭幕儀式，儀式上還安排了傳統舞獅表演助慶，場面熱鬧，觀禮嘉賓都很開心。我想今後舉行慶祝春節活動的「大龍」由澳華歷史博物館開始，經過這欞星門牌坊廣場，右入小伯克街（Little Bourke St）。

　　當牌坊幕布揭下，我一眼看到牌匾上「欞星門」三個蒼勁有力的篆體字，署名「陳大羽」。「欞星門」寫的是篆書，很多人看不懂。我呢，剛好又識得陳大羽老師，便不停地給在場的僑領們介紹老師的事，我心裏又得意又驕傲，因為我認識陳老

2000年陳大羽老師題「欞星門」的牌坊坐落於墨爾本唐人街

師，我也彷彿知名了起來。

我帶着這種興奮的心情回到家，第一時間便寫信給老師，我想讓他高興高興，想讓他分享這驕傲的時刻。提筆未落，思緒湧現，千言萬語，頓時無從下筆。老師的音容笑貌，他那帶着濃重廣東口音的普通話，不斷在眼前浮現。

我記得在 1994 年的一個冬日裏，我和丁觀加老師在南京玄武湖邊散步，天氣冷得說話都帶着寒氣，我們拍外景照時雙手都還帶着手套。之後丁老師便帶我拜訪陳老師。

陳老師家客廳裏便是他的畫室了。一張大書枱上放滿了裝顏料的小碟子，筆墨紙卷隨手可得，牆上掛滿了用鏡框鑲起來的字畫。老師便在這空間不大的廳裏弄了把椅子，和我們一起坐着聊起來，沒絲毫的架子。

陳老師所畫的公雞，無不雄姿勃發，神氣活現。他的畫風獨特，簡練概括，生動誇張，靜心細看，便能從筆墨中感受老師的精神氣質和內涵。

在陳老家臨別前，老師按照我的名字「真如」寫了懷素「狂來輕世界，醉裏得真如」給我，字體雄健渾厚，豪情無限。

這年陳老師已經是八十三歲高齡了，仍是意氣風發，我深

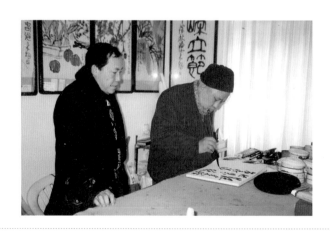

1994 年翁真如與陳大羽老師合照

54

深佩服之餘不禁尋思，我能有陳老這麼長壽麼？也許有的，可能那時我卻是走不動了的⋯⋯

夜已深了，四周寂靜，老師，我已寫完信給您，多麼希望您能早點讀到這信，多麼希望您看了能開心，願您健康長壽。您知道嗎？正如白石老師讚譽您「應得大名」，您的大名書寫在「櫺星門」的牌匾上，坐落於唐人街顯赫的位置，成為澳洲墨爾本唐人街非常重要的標誌。作為墨爾本的華人，極為榮幸擁有這座牌坊，這是澳洲華人乃至全球海外遊子的驕傲與光彩。

時年八十三歲的陳大羽老師書贈翁真如的墨迹「狂來輕世界，醉裏得真如」

東風畫苑溢墨香
—— 亞明老師墨爾本講授中國畫

　　那是 1989 年的 3 月 7 日，一封來自中國的信件讓我喜出望外，這是亞明老師從南京寄來的，信中說他要在香港《文匯報》上發表我的繪畫作品，隨信還寄來一幅他寫的書法。這讓我感到驚喜和高興。手捧墨寶，心中默念着先生的親切教誨，感激之情油然而生，使我想起去年與亞明老師相處的難忘時光。

　　我是 1988 年 9 月邀請亞明、宋文治夫婦來墨爾本訪問的。那時的亞明先生已有六十四歲，戴着黑框眼鏡，精神矍鑠，很有學者風度。

　　他們來到墨爾本的當天晚上，我就在唐人街京寶中餐館為他們接風，同時我還邀請了維多利亞州藝術家協會主席多羅西·貝克女士（Dorothy Baker）作陪，多羅西是一位熱愛中國文化的西方人，對中國書畫也有別樣的感情。

　　席間，我們海闊天空，聊得熱烈而興奮，從中國的水墨畫到西方的油畫，從澳洲的土著到中國的民俗，不停地發問，不停地回答，我成了雙方的翻譯。我們一邊吃着美食，一邊咀嚼着文化，品嘗着藝術，晚宴成了一頓豐盛的文化大餐。我們對文化藝術的熱愛與理解，讓彼此間縮短了距

亞明老師為翁真如題詞

56

離，化解了初次相見的生疏，真有相見恨晚之感，時間過得飛快，不知不覺到了深夜，我們還感到意猶未盡。

第二天中午，多羅西邀請我們到她家做客，在澳洲每家都備有烤箱和烘爐用來做麵包。這天，多羅西親自下廚為我們烤麵包做蛋糕煮咖啡，讓客人品嘗西餐的美味佳肴。

有意思的是，多羅西的家像個美術館，牆上掛滿了油畫和中國書畫，特別是幾幅中國書畫尤為搶眼，有黃苗子的、華君武的，還有張建中的山水。真是中西合璧，滿堂生輝，這讓中國來的客人感到十分親切，像是又回到了中國。

兩位老師十分高興，亞明揮毫寫了「長壽」二字，宋文治寫了「藝術之花，永葆青春」的條幅送給了多羅西主席。書畫為高雅之品，相互贈送是表達友誼的一種方式，多羅西接過墨寶，感到沉甸甸的，心情十分激動，她雖為西方人，但也知道中國書畫名家作品的分量。

有天晚上，兩位老師來到東風畫苑院講授中國畫，聽課的學生早已來到畫苑恭候，講堂內擺放着一張大書案被圍得水泄不通，大家目睹了兩位老師的作畫風采，他們合作了一張山水畫。

宋老師先是在宣紙畫了山峰，然後畫出松樹；亞明老師用

1988年亞明伉儷和宋文治伉儷在多羅西·貝克家做客

筆蘸水墨，用側鋒擦出層層雲景，他一邊畫一邊講解用筆用墨的方法技巧，如何表現山的雄偉氣勢，如何畫出松樹的蒼勁挺拔，都講得深入淺出，明明白白。大家屏息靜氣，全神貫注地看着兩位老師作畫，空氣好像都凝結了。幾十人的大堂裏鴉雀無聲，不一會兒，一幅氣勢磅礡的山水書畫躍然紙上。

這時，學生們掌聲四起，讚嘆老師的高超技法，爭相與老師合影留念，惹得兩位老師哈哈大笑。不少學生還收藏老師的作品，轉眼間，他們的作品被搶購一空。幾位沒來聽課的學生十分遺憾，打電話要我請老師再表演一次，兩位老師欣然答應了。

這是一次難得的書畫交流，讓我們親眼看到了國畫創作的整個過程，從中感受到中國水墨畫的神奇魅力，讓人受益匪淺。

在我的記憶裏，至今仍蕩漾着亞明老師作畫時的情景，他左手習慣性的夾着一支香煙，畫到一段時間，稍休息一會兒，深深吸上一口，然後慢慢吐出。那從胸中吐出的煙霧，如同他筆下的山水畫，飄飄渺渺，雲蒸霞蔚，變幻無窮……

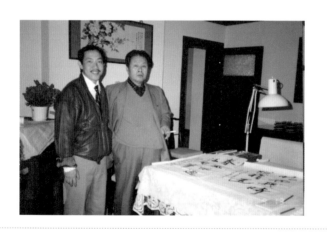

1988年翁真如與亞明老師一起寫畫

不孤德義必相鄰

——北京拜望沈鵬老師

　　新南威爾士美術館（Art Gallery of New South Wales）館長葛鵬博士（Edmund Capon）在年前訪問中國時，專程拜訪沈鵬、黃永玉、何海霞、楊延文四位著名書畫家，並拍攝了四位名家示範創作的過程，介紹其藝術造詣，回澳後製成專輯，在澳洲電視台播放，影響很大。

　　館長葛鵬博士對中國歷史及文化藝術有很深研究，他所發表的美術論著，成為澳洲畫壇重要的學術性研究資料。他也非常熱愛中國書畫，尤其是明清書畫。他很欣賞我的畫作，在他的辦公室裏，掛有我一幅動物水墨畫。

　　1996年10月，我在澳洲出發訪問中國之前，將館長葛鵬博士訪問中國專輯影片複製四份準備轉送給四位老師。10月15日，我專程去拜訪沈鵬老師，並帶上了專輯影片。

　　到了北京總布胡同中國書法家協會主席沈鵬老師家，沈老和夫人殷秀珍熱情接待了我。真沒想到，今天能在這裏拜見我

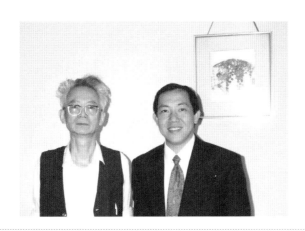

1996年翁真如與沈鵬老師合照

心儀已久的老師，沈老滿頭白髮，清癯瘦勁，謙遜祥和，一派學者風度。

我們談及葛鵬博士，他在這輯介紹中國歷史及文化藝術的影片中，只推介了書法家沈鵬老師。他非常崇拜沈老的草書，認為沈老的書法有文人氣，人品與書品並重，他的書法有強烈的時代精神和獨特的個人風格。

沈老師的字瀟灑飄逸，奔放自如，字裏行間透着一股仙氣。我做學生時還記得沈老「廢紙三千猶恨少，新詩半句亦矜多」的詩句，沈老的詩詞格律嚴謹、意境深遠，韻味悠長，讀來令人回味無窮。

沈老不僅是中國著名的書法家、美術評論家、詩人，還是編輯出版家。他曾任人民美術出版社編輯室主任等職。談話間，他在書房中取出最近主編出版的八開本大版面《中國美術》給我看，並說這期專門介紹了海外、香港、澳門書畫家的作品，他說如果早點知道您，也同時介紹了，下次再補上吧。我看到介紹海外作品的畫家有趙少昂、楊善深、徐子雄等等。畫冊印刷精美，能有作品在這麼又大又有影響的刊物發表實為難得，沈老將這期畫刊贈送給我，讓我回家慢慢欣賞。

道別前，沈老突然鋪開紙，要寫字送我留念，他提起筆，寫了一段書譜中的句子，沈師母在旁給我和沈老拍下合照，使我非常感動。

在回去的路上，穿過幾道胡同，心裏依然興奮不已，感到非常溫暖。記得沈老有一詩句「瑞中萬里隔風塵，一夕雄飛渡海垠。莫謂時差差幾許，不孤德義必相鄰」。這首詩正表達了我內心深處的遠居他鄉的心情⋯⋯

永遠的思念

（一）

　　1998 年 2 月 13 日，香港九龍紅磡世界殯儀館內。一鞠躬，再鞠躬……我強忍着悲痛，在向我的恩師趙少昂先生作最後的道別。

　　靈堂內擺滿了花圈，四周懸掛着數不清的對老師懷念讚頌的挽聯，整個靈堂莊嚴肅穆。靈堂內聚滿了人，有親屬家人、朋友故知、學生弟子，還有很多敬仰趙先生的社會人士。他們跪拜、鞠躬、默哀，以不同的方式來表達對老師的懷念之情。

　　趙老師去世時，我在澳洲接到趙老師於 1 月 28 日（虎年初一）上午七點五十分逝世的噩耗，頓時悲痛不已，淚水滿面。霎時間，老師的音容笑貌一下子全浮現在腦海裏。我怎麼都不敢相信也不願意相信，老師從此與我天隔一方。為了悼念恩師，2 月 2 日，我懷着悲拗的心在澳洲博士山市政廳（Box Hill City Council）以澳洲翁真如藝術慈善基金會的名義舉行了「嶺南畫派宗師趙少昂追悼會」。我把深深的哀思和懷念寄託在這裏，我想讓客居海外的畫壇師友和各界朋友都來悼念這一代宗師，來緬懷他的一生。我對天長嘯，揮筆寫下挽聯獻給老師：

　　杖履失追隨其奈泰山梁木，門牆曾侍列難忘時而春風

　　結束了在澳洲的追悼活動後，我立刻起程飛往香港。長時間的飛程，幾天幾夜的難以入眠，想着老師慈祥親切的面容，

我的心又悲痛起來，這種傷痛讓人再無力去做些甚麼。我默然坐在椅子上，陷入沉思之中，時光彷彿已經凝固，歲月倒流，往事如昨，老師的聲音漸漸在耳邊迴響起來，且愈來愈近，愈來愈清晰，「阿翁，明天晚上有課，你來看」、「明天寫大畫，你來看」，那是老師在叫我，真真切切……

想起在老師身邊學習的幸福日子，總是感到溫暖，老師對每個學生都那麼好，那麼關愛。他知道我每次到香港的時間短，心想着讓我多看、多學習些，便每每提醒我在他教畫時去看。

老師在太子道二樓的「嶺南藝苑」蟬嫣室授課，靠窗一張大木枱，上面擺滿畫筆宣紙、顏料。木桌後面的牆上是徐悲鴻為趙老師作的素描畫像，再過去是一個條櫃，裏面也塞滿了作畫的紙，櫃上還放着幾個陶瓷觀音像和一個老師的石塑像，牆上掛了一幅高奇峰師祖的畫像。

老師就在這個畫室裏授課。每到老師親自作畫時學生們總是濟濟一堂，或坐或站或圍着畫案。老師一邊講解一邊示範，教如何運用撞水撞粉技法，又講如何運用山馬筆，又非常仔細地講出哪一處需要留意，需要簡潔明瞭。他常常在已經裁好托

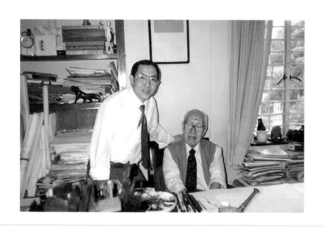

1990 年與趙少昂老師合影於蟬嫣室

底的方斗宣紙上示範，學生們是可以清清楚楚地看到老師的每一落筆收筆的整個過程，一覽無遺。

其間一些學生也會提問些技法，氣氛相當熱烈融和。我有幸多次專程去看老師畫大畫，因為畫案不夠寬大，老師總在上面加放一塊大木板，畫紙鋪於上面，跟隨學畫的老師的孫女趙玉文在旁展紙研墨。我只靜靜地立在一旁不敢出聲，怕打擾老師的注意力。這種精品大畫一般只等老師的大型展覽才能欣賞得到，幾幅大畫如《白風雀》、《飲虎》是我 1989 年在德國博物館（Museum fur Kunsthandwerk，Frankfurt am Main）看到的。

當時趙老師的畫展正在德國各城市博物館巡展，我剛巧在同城市舉行個展。原作要比畫冊精美許多許多，當我站在大幅畫前時，一種栩栩如生、氣勢逼人的感覺撲面而來，讓我屏住了呼吸。透過它們，我彷彿聽到老師的心聲，每一個生動的藝術符號，都有它獨具意味的內涵和真切的美感。這種震撼直至今天仍留在我心中，我想永遠都不會磨滅。

這許多年每次飛回香港，我都一定帶上近作請老師賜教，中間也從澳洲寄作品到香港給老師指正教導，老師在作品上還題詞以資鼓勵。後來同學們多次說起，老師經常在課堂上表揚

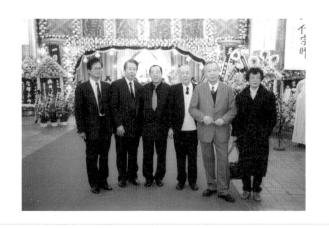

1998 年在趙少昂先師靈堂。盧清遠（左起），黃磊生，翁真如，趙世光，歐豪年，朱慕蘭等同門合照。

永遠的思念

我，「看看，翁真如多用功！」每當我聽到此事，總是感到十分快樂，感到欣慰。

如今，我已失去了最崇拜的老師，這種心靈的疼痛，無法撫平，也無法用言語表達。

送趙老師那天，殯儀館前停着很多送殯的大巴，十一點半出殯，我上了其中的一輛，今天是最後一次與老師在一起，送老師的最後一程，從此陰陽相隔，再無法見面了。車子緩慢開動，車窗外林木鬱鬱蔥蔥，清澈的江水泛着粼光，向東流去，我黯然涕下，從心裏深處再對老師說一聲：「敬愛的趙老師！我永遠想念您！」

（二）

1999 年 5 月 27 日，我在澳洲以翁真如藝術慈善基金會名義主辦了一個紀念趙少昂的大型展覽。由趙少昂的大弟子趙世光提供先師的生前照片、遺作以及趙世光的近作，名為「趙少昂宗師辭教一週年紀念畫展 —— 老師遺作暨趙世光近作及生活照片聯展」。

展覽上掛着許多趙少昂先生的照片和他的畫作。趙世光先生介紹了嶺南畫派的特色，更傳揚了趙少昂老師的畫風，他且

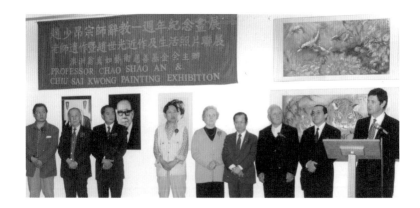

1999 年翁真如藝術慈善基金會主辦「趙少昂宗師辭教一週年紀念畫展」在澳洲萬年興市政廳畫廊舉行

現場揮毫作示範，開闊了澳洲中西人士對嶺南畫派的認識。展覽在萬年興市政廳畫廊（Manningham Art Gallery）舉辦，參觀人數破紀錄，各大報刊競相頭條報道，電視專輯播放。

趙世光先生為我的大師兄，那年已八十三歲高齡。這次見他，越洋飛機坐了十幾個小時，仍是精神矍鑠，不知疲累。雖有一個弟子鄺先生陪同到來，但每事都樂意親自去做。每天一早天剛亮，在基金會的會舍，他便打開房間三邊大窗，面對藍天綠樹，活動筋骨。之後又在大廳桌上支起畫紙寫畫，到七點我們來找他一起吃早餐時他已經畫好幾張了。

當時恰逢基金會舉辦第三屆澳洲「翁真如藝術杯」大獎賽，金銀銅獎三位得主是來自黑龍江的畫家荊振初、北京張斌和四川張雲，他們都是應基金會邀請來澳洲領獎和做藝術訪問交流的。

這一次澳洲聯邦移民部長兼多元文化部長雷鐸（Philip Ruddock）議員專程由首都坎培拉（Canberra）來到墨爾本，為第三屆澳洲「翁真如藝術杯」大獎賽頒獎。

一時間，一個洋房的會舍來了滿堂名家，每天接送客人、安排活動、國會接見、大學示範講座，真是熱鬧非凡。在「趙少昂宗師辭教一週年紀念畫展」開幕時我們尊請市長 Lionel

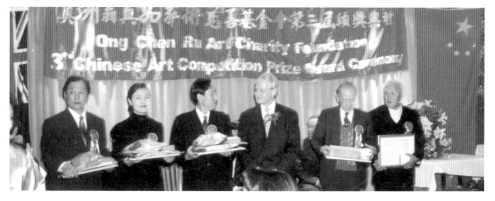

澳洲內閣移民兼文化部長雷鐸議員頒獎項給趙世光（右二）和翁真如藝術慈善基金會第三屆大獎賽得獎者

Allemand、陳文彬、Victor Perton、蘇震西等多位議員聯合主持儀式。澳洲聯邦議員安德魯（Kevin Andrews）上台致辭，詞中他致敬了趙少昂的藝術造詣，讚揚了趙世光的藝術創新成就，特別是強調讚許趙世光先生和趙少昂的五十一載師生關係，讚頌中華民族這一優良美德，引起了全場雷動般的掌聲。

我被深深感動着，趙世光先生尊師重教的美德震撼了我，這種美德時下已漸漸被人淡忘，有多少人還會記得初教自己的老師？又有多少人能夠保持半個世紀的師生情誼？

在一個清閑的晚間，我們一起坐觀澳洲夜色。澳洲的夜景很美，每當夜幕降臨後，在陽台上眺望出去，前方遍地萬家燈火。我們師兄弟兩人在微涼的夜風中談起許多往事，談及我有一次在香港曾到訪趙世光先生，在他的「嶺風藝苑」畫室中，懸掛着趙少昂老師書贈的一幅座右銘，「一切皆幻，藝術有真，時乎不再，努力為人」。

同樣的警句我也藏着一幅，那是趙少昂先師要我們警惕自己，時間寶貴，對藝術要執着，努力向學，向藝術之更高境界邁進。恩師其時贈我這字幅，要我時時切記於心，時時鞭策自己。

此時說起，聊及時下一些派系的誹謗，只把時光浪費在爭名奪利上，卻荒廢了藝術修煉，趙先生與我都深有同感。

我們又談起嶺南畫派在海外發展時，伍芳園學長於 1989 年在美國紐約破天荒舉辦的「國際嶺南派同門國畫聯展」。接下來 1990 年我以我的「東風畫苑」名義在澳洲第一次主辦了嶺南畫派大型展覽，並得趙少昂老師為我題「全球嶺南畫派名家作品欣賞展覽」，我因而得以無窮的激勵與鼓舞，展覽在墨爾本和悉尼兩大城市舉行，我還記得那時隆重的場面。

我邀請了澳洲聯邦移民部長兼多元文化部長羅伯·韋（Robert Ray）議員和各界知名人士前來。羅伯·韋議員和澳洲

首位華人上議院議員沈慧霞女士主持開幕致辭，轟動一時。回想起來，老師的支持起了極大的推動作用，可以想像得到趙少昂老師對海外學生宣傳中國藝術文化工作的鼓勵和影響是多麼大。

老師的一生樂於助人。多少年來，無數人到訪求見老師，他都熱情接待。對朋友和後生非常關照，我在澳洲時，有老師介紹的朋友，信上便是吩咐我好好招待來訪的客人，可見老師慈善的胸懷，彰顯出大師的風範。

畫壇稱道，趙少昂老師的推薦信既為世界通行證，一點也沒錯。美國、加拿大、英法德、澳洲、台、日、星馬泰、菲律賓都有老師的學生。

趙世光先生為我細敘了他與趙少昂先師五十多年的藝術生活往事，而我衷心地希望趙世光先生將這些寶貴的資料彙集成書，留給後人。回眸望去，畫室裏掛着老師寫的對聯「鳥從煙樹宿，月在故鄉明」。我這居住海外南半球的學生，有着同樣的感慨。夜色已深，滿天星斗，望着彎彎的月亮，我長嘆一聲，還是故鄉月兒明啊⋯⋯

在恩師趙少昂身邊

　　夢萱堂是恩師趙少昂在香港的畫室，也是先生教授學生的藝苑，對外稱作「嶺南藝苑」，位於香港太子道 295 號 A 二樓，集起居、作畫、教學於一室。

　　進門是一間客廳，擺放沙發、茶几，背後懸掛着張大千為先生撰寫的楹聯。客廳右邊是一間大廳，這是先生為他母親專門設置的紀念堂——夢萱堂。意在思念他的母親。

　　萱草是一種草本植物，自古以來，常為詩人吟誦，以寄託思念親人之情。唐孟郊《遊子詩》：「萱草生堂階，遊子行天涯，慈母依堂前，不見萱草花。」孟郊《偶書》：「今朝風日好，堂前萱草花，持杯為母壽，所喜無喧嘩。」夢萱堂表達了先生對慈母的一片孝心。

　　先生九歲喪父，是母親含辛茹苦把先生養育成人，先生深切體會到母親一生不易，生活艱辛，他要報答母親的養育之恩，即使母親不能在身邊陪伴，也要夢中相見。先生這份孝心，感動了徐悲鴻，民國二十四年（1935 年），徐悲鴻為夢萱堂題字匾額，落款是：「夢萱堂，少昂念母，以顏其居，廿四年，悲鴻題。」匾額下是一方銅板雕像，上面鑄有

1979 年翁真如在「夢萱堂」與趙少昂老師合照

先生母親的頭像，像下有著名詩人、書畫家陳荊鴻先生題寫的讚詞：「母氏劬勞，舉世所嘆，以母兼父，其事尤難，孤寡相依，滿目憂患，恃此十指，以御飢寒，兒幼而才，雅慕書翰，資以膏火，遂其研深，兒學既成，母力已殫，力則已殫，心則已安，至樂在心，微笑在顏，亭亭雅靜，穆穆幽閑，我傳此神，垂之不刊。」

夢萱堂左側牆壁還懸掛着一幅徐悲鴻的「飲馬圖」。整個客廳乾淨整潔，簡潔素雅，展現了先生平淡如蘭，品清如泉的品格。

客廳的左側是先生的畫室，靠窗擺着一張畫案，畫大幅畫的時候，還要在畫案上放一張大木板以增加面積，我們很多學生學畫時都圍在案子的周圍。畫室的牆壁上還有一幅徐悲鴻給先生畫的素描側面頭像，靠牆是一台平框上面放有先生的瓷像，還有多尊陶瓷觀音以及昆蟲標本。先生喜愛畫蟬，因此畫室又名「蟬嫣室」。

先生敬仰他的恩師高奇峰，牆上掛着高奇峰的照片，還有一幅黃君璧的山水畫，木匾「嶺南藝苑」在畫室的顯要位置。

1972 年，我父親帶我拜先生為師，我第一次走進嶺南藝苑，開始了我的學畫生涯，一直到 1998 年先生離世。

為了紀念這位傑出的藝術家，使嶺南畫派發揚光大，在香港沙田文林路 1 號香港文化博物館內設有趙少昂藝術館。按照先生畫室的原貌復原了場景，每當我走進這座畫室，彷彿先生還在那裏⋯⋯

一日為師，終身為父，先生在高奇峰身邊學畫時日雖然不長，但卻感情深厚，念念不忘，不但把恩師的照片懸掛於畫室，而且精心收藏着一座高奇峰先生的銅像。提起銅像，還有一段曲折動人的故事。

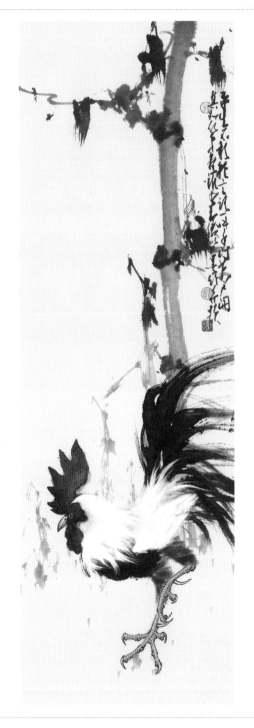

1982 年，翁真如繪雞，趙少昂補竹並題詞。
畫作大小為 116 x 38 厘米。

高奇峰（1889-1933），生於廣東番禺，1906年與兄去日本留學，加入同盟會。他的作品融合了中國傳統和日本畫法，是嶺南畫派的開創者之一，不幸於1933年11月2日赴南京途中在上海病逝。銅像是由德國雕塑家蒂娜・哈伊姆・文采夫人（Mrs Tina Haim Wentcher）（以下簡稱蒂娜）製作的。蒂娜1887年出生於君士坦丁堡，後來從事雕塑藝術，她與丈夫利烏斯曾到東南亞旅行，考察當地人文歷史、自然風光和民俗風情，1932至1933年，她來到中國廣州拜訪德國朋友約翰・奧托（Dr Johamn H. F .Otto）醫生，經醫生介紹，蒂娜結識了高奇峰，並為其製作塑像，存放在天風樓。

　　1933年，高奇峰去世，後安葬在南京棲霞山，義女張坤儀將塑像寄德國交給了雕塑家蒂娜，並請把塑像翻鑄成銅像。銅像完成後就一直放在蒂娜工作室。二戰結束後，蒂娜離開德國定居澳洲，出國前，蒂娜把銅像交給德國醫生委託他把銅像還給高奇峰後人，但始終找不到高奇峰的家人，後來，醫生通過香港媒體知道高奇峰弟子趙少昂的地址。1971年醫生把銅像寄給趙少昂收藏；1980年，香港市政局為趙少昂舉辦「趙少昂的

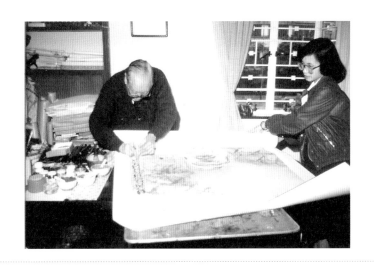

趙少昂老師為翁真如畫展作品題字

藝術」展，趙少昂把銅像捐給香港大會堂永久陳列。這時先生告訴我，蒂娜早已移居在澳洲墨爾本市，和我生活在一座城市裏，蒂娜在 1974 年去世，享年八十七歲。

為了紀念這位雕塑家，2017 年 7 月 11 日在澳洲墨爾本 McClelland Sculpture Park and Gallery 展出了她的作品，策展人為澳洲作家肯思嘉（Ken Scarlett OAM），肯思嘉追蹤了蒂娜在德國、希臘、中國、新加坡、北美和澳洲的藝術道路，收集了許多作品，回顧了雕塑家藝術的一生，是對她最好的總結，最具有意義的紀念。

在廣州番禺寶墨園裏，有趙少昂藝術館，陳列着先生的許多作品，每次回番禺都要去看看先生，駐足良久，思緒萬千。

鳥從煙樹宿 月在故鄉明

——憶嶺南畫派趙少昂先生二三事

　　我的恩師趙少昂先生離開我們已有二十多年了，但他的音容笑貌常常出現在我的腦海裏，他親切的聲音也常在我耳畔迴響，展卷先生留給我的墨寶，字裏行間感受着先生的溫暖，隨着歲月的流逝，思念之情愈久彌新。

　　我曾跟隨先學藝二十多年，從踏入先生「嶺南藝苑」的第一天起直到他離世，從未間斷向先生討教，他也從未忘記他的學生。我們每次有書畫活動，他都不吝筆墨，或題寫展標，或寫信祝賀，或贈詩鼓勵，給予我們極大的支持與幫助。記得 1990 年，先生提出舉辦一次海外嶺南畫派的展覽，以此傳播優秀的中華書畫藝術並題寫了「全球嶺南畫派名家作品欣賞展覽」，在澳洲墨爾本悉尼兩個城市展出，受到歡迎影響很大。先生題寫的展名為展覽會增光添彩。

　　在海外的我們經常開展活動，先生都給予極大的支持，先生鼓勵他的學生多舉辦個人展覽，他認為舉辦個展是藝術交流的最好形式，它是展示藝術成就的平台，能夠傾聽不同的聲音，別人的意見就是最好的老師。

1973 年趙少昂先生賜翁真如畫室名並題「東風畫苑」

74

1983 年趙少昂書「藝苑之光」　　　　1984 年趙少昂題
贈翁真如　　　　　　　　　　　　　「翁真如弟子中國書畫聯展」

1973 年先生賜我畫室名並題「東風畫苑」，也為我題寫過「翁真如弟子聯展」、「翁真如弟子中國書畫聯展」、「翁真如師生中國書畫聯展」等展名。

　　先生厚愛他的學生，曾多次為我們的畫作題詩題字。他的題字寓意深刻，耐人尋味，切中題旨。1981 年我曾畫了一幅長臂猿，先生欣然補上秋藤並題詞，寓意萬里鄉心。

　　1984 年，我創作了一幅《鍾馗圖》，先生看了後感到畫面較空，於是補畫了一隻翩翩下來的蝙蝠，與怒目圓睜的鍾馗兩相對應，意為驅邪納福之意，小小的蝙蝠為畫面增添了生氣、靈動，先生還感到不夠，又在其旁題了字。這不僅是一件簡單的畫作，而是體現了先生對學生的關愛、扶持。學生每當有佳作，先生看到都欣喜題字予以鼓勵。

　　先生心胸開闊，視野寬廣，經常教育我們要多讀書勤學

真如仁弟手書已悉，春草兄來澳得仁弟協助舉行畫展至喜，渠亦有信來苑，貴高足四人欲購臺灣博物館出版之畫冊，港幣三百元另空郵之費二百元，日內題就着人寄上也，先覆並頌時祺

　　　　　　　　　　　　　　　　　　　　少昂匆匆四月十八日

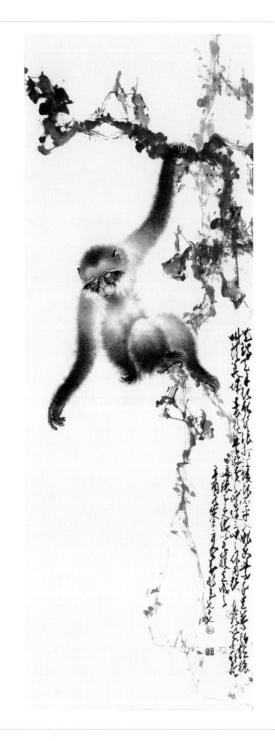

1981 年，翁真如繪猿，趙少昂補秋藤並題詞。
畫作大小為 152 x 50 厘米。

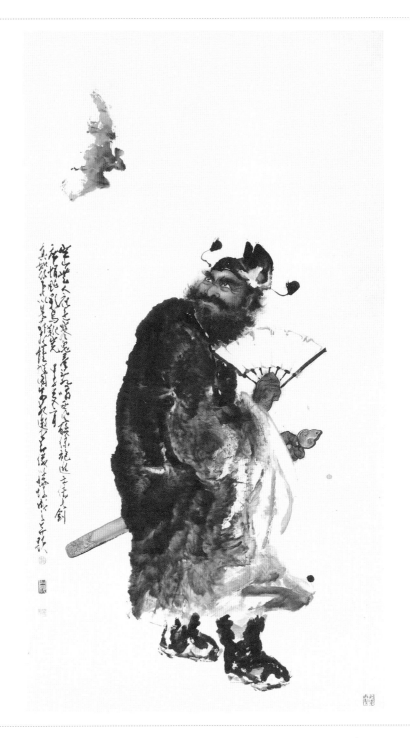

1984 年，翁真如繪鍾馗，趙少昂補蝙蝠並題詞。畫作大小為 176 x 95 厘米。

鳥從煙樹宿 月在故鄉明

習，創作思路要廣，題材要廣泛，方法也要多樣，不能墨守成規在原地踏步。向他學畫，要學習他的精神，掌握技巧和方法，如果一味地追求像他的畫，一筆一畫都酷似他的原作，那麼是學不出來的。他強調學生要有勇氣和膽量，不斷地創新，不斷地發展。

先生十分關愛遠在他鄉的學生，為他們到國內學習不便而擔憂。為了讓學生有個好的學習環境，1986年他曾經提出把在廣州荔灣區第十甫路湛露直街的「嶺南藝苑」舊址修繕後作為畫家的居所，他曾寫信說道：「苑內重新用石屎改造有數房間可以小住，將來遊覽廣州可以居停也」，我們也曾有意完成先生的這一意願，發出了〈修建嶺南藝苑小啟〉一文。由此可見先生對學生們體貼入微的精神。

先生為人仁愛之至，想的特別仔細，教導我們要相互幫助。曾囑咐我要盡心盡力為旅澳的藝術家提供幫助。先生給我的信件中，有一封是1986年劉春草先生（陳樹人弟子）赴澳辦展，先生寫信給我，要鼎力相助，先生這種與人為善的精神是有口皆碑的。

先生晚年日感時間緊迫，光陰如梭，應當長繩繫日，在有生之年創作出更多更好的作品。曾想過到澳洲靜心作畫，並寫

一切皆幻，藝術有真，時乎不在，努力為人。
予常以此作座右銘，真如仁弟愛之屬為重書以贈
癸亥冬至少昂於香島

信給我談過這件事，後因師母辭世而未果。那時先生已八十餘高齡，仍保持旺盛的創作欲念，實在令我們敬佩。

先生不僅是一位畫家，更是一位教育家，在他身上集中體現了中國傳統教育的風範和精神氣質，他曾自撰座右銘：「一切皆幻，藝術有真，時乎不在，努力為人。」並書此予我。先生的座右銘成了我的人生坐標，鞭策我在藝術和人生的道路上不斷前行。

「鳥從煙樹宿，月在故鄉明」。先生寫給我的這句詞，對於漂泊在南半球四十多年的我來說感觸尤深。藝術無國界，藝術家可以像鳥一樣自由飛翔，祖國就是藝術家的根，不論飛到那裏，總要回歸祖國的懷抱。

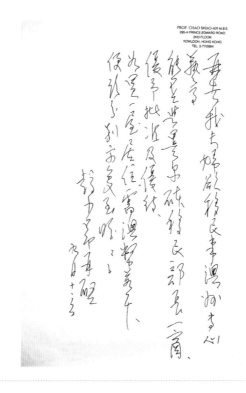

再告我夫婦欲移民來澳洲專心藝事，能否與墨爾本移民部長一商，優予批准及優待如買一屋住需澳幣若干，便請分別示覆至盼⋯⋯

趙少昂再啟
九月十三日

眾元合一 和而不同

——從嶺南畫派高奇峰趙少昂看繼承與發展

在繪畫領域，是積極提倡不同風格和個性差異的，正是這種差異滿足了觀賞者的不同審美需求，同時也展示了畫家不同的天賦，使得個性得到發揮，才華得到施展。

藝術最忌雷同，雷同有抄襲之嫌，即使是師從某位名家大師，也要創新自己的風格，潘天壽說：「藝術是不能求同的，這是原則性，每個藝術家有他不同的創造，這就是他的不同成就。」徐悲鴻也說：「或窮造化之奇，或探人生究竟，別有會心，便產傑作。」趙少昂先生曾跟高奇峰學畫，但師徒風格截然不同。

高奇峰與趙少昂是嶺南畫派的開創者與繼承者，他們代表了嶺南畫派的最高水平，引領了嶺南畫派的潮流，展現了時代的進步與社會的發展。他們不僅是師生關係，又是藝術的同路人。他們的繪畫經歷，鋪設了一條嶺南畫派的主線。

二位先生都已經遠離我們而去，但他們的精神卻影響着後人。我師從趙少昂先生多年，耳濡目染，聆聽他的教誨，先生的音容笑貌，記憶猶新。談及嶺南畫派，又一次引起我對趙少昂繼承與發展高奇峰繪畫藝術的思考。

嶺南，是指湖南、江西、廣東、廣西眾多山系以南的地域。嶺南遠離經濟、文化發達的長江流域和黃河流域，又偏離中國的政治中心。在明朝以前，這裏是蠻荒之地。但到了清朝，特別是近現代，這裏發展很快，成為中國沿海最發達的地區。這主要是海洋溝通了與世界各國的聯繫，經濟發展的同時也帶來了文化的繁榮。在清末民初，以廣州（番禺）為中心的

地方出現了一個畫派 —— 嶺南畫派，其創始人是高劍父、高奇峰兄弟，陳樹人，當然還有一些同道者，如果追本溯源，還有清末的居廉、居巢等人。

獨特的地理環境和民俗風情形成了與北京、南京、上海不同的繪畫風格，在中國美術領域獨樹一幟、影響深遠。

高奇峰是嶺南畫派的創始者之一。他是高劍父的胞弟，在哥哥的指導下學習繪畫，十八歲東渡日本求學，參加同盟會，接受新的畫法，這對高奇峰的繪畫藝術影響很大，從而萌發了變革中國畫的思想。

回國後，高奇峰擔任過中學圖畫教師，又同胞兄去上海創辦審美書館和《真相畫報》，他的作品深受民眾歡迎。國民政府曾出兩千金購買他的《秋江白馬》、《海鷹》和《雄獅》三幅作品，懸掛於「中山紀念堂」。「嶺南二高」、「嶺南三傑」由此傳出。

嶺南畫派主張「折衷中西，融會古今」。誠如高劍父所言：「要把中外古今的長處來折衷地和革新地整理一過，使之合乎中庸之道，所謂集世界之大成。」這種藝術思想得到康有為的讚賞：「會中西以求變，開拓中國繪畫新紀元。」

1934 年，劉海粟在《中國畫之特點及各畫派之源流》中也說：「折衷派陰陽變幻，顯然逼真，更注意寫生，此派畫家多產於廣東，又稱嶺南畫派，高劍父、高奇峰、陳樹人號稱三傑。」對嶺南畫派作了概括。高奇峰雖在哥哥的指導下畫畫，但從日本學習後則獨闢蹊徑，成就斐然，他的畫自由奔放，生動傳神，充滿生命的張力和戰鬥精神，具有象徵意義，曾被孫中山先生評為是革命精神的代表。

高奇峰逝世後，國民政府特頒令評價曰：「番禺高奇峰，早歲參加革命，不慕榮利，平生專攻畫學，融會新舊，別啟徑

途⋯⋯」徐悲鴻致辭曰:「發揚真藝,領袖畫壇」,可見其藝品、人品之高。

高奇峰桃李遍天下,趙少昂是他的得意門生,關門弟子。趙少昂自幼喜愛畫畫,童年時開始臨摹芥子園畫譜,後學習西洋水彩畫,曾有人推薦他去學畫佛像人物,但天賜良緣,一次偶然的機會,趙少昂看到了高奇峰的畫作,十分敬佩,決心拜其為師。當高奇峰看到趙少昂的習作時,喜出望外,發現這是一位很有天賦的學生,能夠成大事業,那時他才十六歲。

趙少昂沒有辜負老師的期望,勤奮學習,刻苦讀書,不久就蜚聲畫壇。1935年,為紀念高奇峰逝世兩周年,趙少昂在北京、南京、天津舉辦畫展,很多人看了展覽後,還以為是高奇峰的畫作呢,可見其深得老師的精妙神韻。

趙少昂繼承了嶺南畫派的精髓,把嶺南畫派推向了一個新的高度,具有革故鼎新、開宗立派的意義。他的畫具有鮮明的時代特徵和個性,造型上形神兼備,佈局巧妙,色彩和諧,筆勢奔放。徐悲鴻評其「花鳥畫中國第一人」,並題詩讚曰:「畫派南天有繼人,趙君花鳥實傳神,秋風塞上老騎客,爛漫春光艷羨深。」趙少昂十分注重寫生,強調「對大自然景物,默與領會,自能發生妙理」。萬物皆可入畫。美,在於發現,畫家要有一雙發現美的眼睛。因此,他的畫作題材十分廣泛。

在繪畫的構圖上,趙少昂的作品更顯奇妙,創造性地運用了虛實相生、平正奇險、差距平衡、動靜互襯、棄雜取精、疏密相宜等繪畫原理,使得他的畫更加奇妙,更富有詩情畫意,更耐人尋味。我曾有幸得趙先生親炙,他的理論主張、藝術實踐值得我們深思。吳作人亦曾評曰:「創碩毫剛毅之筆,謚不阿之情,而又剛直強倔之中,蘊藉深婉。」

藝術家的成功除了個人的天賦和勤奮外,還有一個重要的

因素，那就是選擇一個好的老師。好的老師能根據學生的特點因材施教，給你指出一條通往成功之路，教會你步入藝術殿堂的途徑，指點你掌握所學專業的技能與方法。好的老師如自己的父母。

當然，好的老師更需要可堪造就的學生，假如學生不努力，天資又差，那再好的老師也教不出好學生。老師與學生需要對接，知子莫如父，知徒莫如師。

我認為，在嶺南畫派中，高奇峰是一位好的老師，趙少昂是一位好的學生。老師發現培養了一位好學生，學生繼承了老師的優良基因，延續他的血脈，而且青出於藍而勝於藍，這就是繼承與發展的關係。

藝術家的創新之路無論走得多遠，老師的氣息如影隨形，始終伴隨在身邊，都能看出師出誰門，是誰的學生。趙少昂的作品傳達出高奇峰的氣韻，其構圖、立意、設色、用筆如出一轍，以至於趙少昂辦畫展，很多人以為是高奇峰復出。可見老師教得好，學生學得好。我在趙少昂先生身邊多年，畫了一輩子畫，到現在仍脫不了先生的窠臼，仍在先生的掌控之中。這讓我感到十分欣慰。因為，優秀的傳統文化是丟不掉的。好的家風、門風應當永遠傳承下去。

當然，繼承傳統並不是一成不變、故步自封，假如沒有變化，就永遠在原地踏步，前進不了。趙少昂學高奇峰，儘管學得好、畫得像，但變化也很大，突破也很多，發展也很快。雖進入了高門，但也從高門走出去了。李可染說得好，用最大的毅力打進去，用最大的勇氣打出來。這「打」字，就是一種拼命精神，一種創新精神，趙少昂先生做到了。

繼承與發展始終是藝術的主旋律，正是在這種主旋律的推動下，嶺南畫派生生不息、薪火相傳，後浪推着前浪不斷前

進，步伐從沒有停留過。趙少昂先生在探討嶺南畫派的理論與實踐時，延續「折衷中西，融會古今」的創新與包容精神，提倡藝術為人生的理念，把嶺南畫派推向一個新的高度。

　　沒有繼承，就不會有發展。作為繪畫藝術，必須在繼承前人豐富經驗的基礎上，才能成長壯大，自立風格。趙少昂雖師從高奇峰，但風格都不相同。

　　繪畫最忌學生跟老師的畫法一樣，千篇一律。齊白石曾對他的學生說：「學我者生，似我者死。」也就是說，如果學的太像了，藝術就不會有新的生命，如果與他一樣，就會斷送自己。顏文樑先生也說：「各人有各人的相貌，要是都相同，就分不出彼此了。畫畫也一樣，各人畫的畫，面貌也不同，好就好在不同。」正所謂「眾元合一，和而不同」。

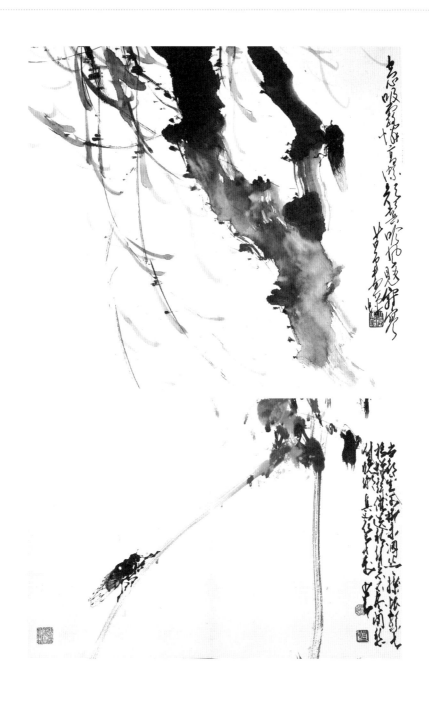

趙少昂 1933 年和 1983 年寫兩幅《柳蟬》有所不同

師承技法

書如其人，畫如其人。每一位畫家都有自己的繪畫語言，這些特點和奇妙之處構成了畫家的藝術風格。探尋畫家的繪畫風格，用筆用墨的技法，是學畫的基本要求。我在趙少昂先生身邊學畫二十餘年，聽過先生的教誨，學習到很多精湛的技法，體會到先生一些作畫的奧妙，下面就談一下先生作畫時的一些方法和技巧。

（一）用紙

趙先生教課用的紙是裁好規格 30 x 38 厘米托過底的宣紙。大畫通常用的是日本麻紙或美濃紙，這種紙質能夠經過多次皴擦，打底，設色而不至於破裂，顏色鮮艷奪目，五彩紛呈。

（二）用筆

毛筆是中國書畫的主要工具，使用了幾千年。直到西方的鋼筆、鉛筆傳入後，才改變了中國人的書寫習慣。毛筆品種很多，是用動物的毛造成，有軟有硬，有長有短，有大有小，根據不同的繪畫需要，選用不同的毛筆。

山馬筆

趙少昂先生用的毛筆多是山馬筆，最有名的是日本「鳩居堂」製的山馬筆，1972 年，父親按照趙先生所介紹，在日本買了五支「鳩居堂」山馬筆，至今我還在使用。

山馬筆是用馬身上的毛做成的，它的特點是較硬，吸收水

以山馬筆繪畫，運筆容易出現「飛白」。

分少，畫出的線條很直順硬朗，畫出的樹幹挺拔順直。由於水分較少，很容易出現運筆中的「飛白」，樹幹似斷實連，有剛健之勢，直挺有力。

趙先生畫鳥先寫身、翼尾，再畫頭、嘴、眼眶、腳，最後才畫眼睛。用山馬筆畫翼尾、嘴、腳有剛健之勢，直挺有力。寫尾時，多不用順筆而用逆筆，以山馬尾快筆沖擦出的，因此顯得很有動力。

由於山馬筆毛較硬，用山馬筆來寫動物身上的毛會毛絨絨的，會顯得有彈性，如畫猿。

趙先生寫字也是用山馬筆，因此他的書法也是剛直勁健，線條順直，轉角呈傾斜之勢，轉折急速停頓，多成直角，被人稱作「少昂體」。

排筆

用排筆畫竹竿效果極好，排筆的寬度一樣，由上而下直拉下，直挺有力的竹竿就形成了。

用排筆畫竹竿效果極好

　　趙先生在創作畫時，大膽使用排筆。畫山石、大樹幹，先用排筆或順筆或逆筆，上下左右進行皴擦，擦出形狀，再用筆隨其形狀勾勒出外輪廓，是先內後外。這與傳統的山水畫先勾勒外輪廓再皴山石紋截然不同。

　　排筆適宜於染底。用排筆蘸清水把畫紙全濕平，後着色渲染，山石雲霧朦朧，層次感的畫面就顯現出來了。

（三）設色

　　嶺南畫派的顯著特色是色彩濃重，鮮艷奪目，五彩紛呈，這是受西方的繪畫色彩學和光學的影響所致。

　　筆峰有幾種顏色：如寫木棉花，筆肚先沾藤黃，再沾濃硃磦，然後筆尖沾了厚洋紅寫花瓣，畫出的花瓣色調有變化，富有立體感。趙先生喜愛寫紅色用英國紅 Crimson Lake，一種水彩顏料。

　　用色表達質感。如寫蟬翅時，先用很淡的墨寫雙翅。趁濕時，用淡墨勾翅紋，以墨色的深淡層次寫出了蟬翅的薄和透明感。

用粉黃色懸空滴灑在楓葉、牡丹葉上

　　趙先生多在樹節處點以石綠水，同時還懸空將石綠水滴灑
在樹幹上，與樹幹相遇後生化出自然、擴散的效果。也有用粉
黃色懸空滴灑在楓葉、牡丹葉上。

（四）鉛粉

　　鉛粉是一種礦物顏料，呈白色，使用時需要先將鉛粉放入
砵裏反覆研磨，然後用水調成黏稠狀，用時再加入膠水，就能
用於寫畫。

　　用鉛粉做成顏料色澤厚實，能蓋住底色，用厚粉畫雪景、
魚鱗、花瓣、花蕊最出效果。

　　趙先生畫動物眼睛時，在眼球的適當位置，趁墨色未乾
時，用厚粉點睛，無論老虎、猴子、青蛙，眼睛均活靈活現，
晶瑩剔透。

荷塘憶舊

——北京郊外看望姚有多老師

　　1999 年 8 月 10 日早餐後，我就站在酒店大門口，等候姚有多老師來接我到他的新居去。前段時間我就收到了姚老的信，信中告訴我：他在北京機場附近買了一塊地蓋了一幢樓，面積很大，樓內有較大的畫室，院內有花園，很是不錯，如先生有空來北京歡迎到家裏作客。

　　我從信中也知道姚老師的工作非常繁忙，他榮任了多個職銜：全國政協委員、中國美協中國畫藝委會常務副主任等。他的事業蒸蒸日上，此次相會我更是要慶賀慶賀。正想着，突然見一輛黑色房車開過來，姚老師正從後車位向我招手呢。大家相見非常高興，就像在國外見面一樣，互相擁抱。姚老一點沒變，也沒見老，還是那樣精力充沛，神采奕奕，談笑風生。

　　姚老為人十分豪爽，性格開朗直率，也是性情中人。也許是有好長一段時間沒見面的緣故，我們的話題很多，聊得很開心，不知不覺車子已經走了很長的路，在轉進小路後速度慢了

1999 年在姚有多老師新家合照

下來，在靠近人門前司機按響喇叭，這時有工作人員將大門打開。哇，這真是好大的一幢洋房，是三層的別墅，車子繞了一大圈後在房子的門前停下來，姚老師的夫人陳慶芳正笑意盈盈地站在門檻下迎接我們。

我急着參觀姚老師的新屋。這幢洋樓裏是西式裝飾，高大氣派、富麗堂皇，客廳的燈光絢麗多彩，樓梯精致典雅，在最顯眼的位置掛着姚老師畫的師母肖像，惟妙惟肖，生動傳神。

從這幅畫上可以看到姚老師將寫實造型與傳統筆墨寫意結合的十分完美，把西畫素描的准確精嚴與傳統人物畫的簡練融為一體，開創了以素描寫實為基礎，融以中國水墨寫意的新畫風。他塑造的人物形象生動傳神、線條流暢，水墨效果極佳，令人耳目一新。

姚老帶我上二樓書房，這裏每間房都很寬敞，書房放着一個大畫案，還有一台大電視機，進去便有一種舒適的感覺。我稱讚說在澳洲我住的房子跟這沒法比，沒有這麼大，也沒有這氣派。大畫案左面牆上掛着老師的著名作品，畫的是詩人杜甫的《茅屋為秋風所破歌圖》，這幅畫在許多雜誌上都發表過。老師巧妙地將現代表現手法注入富有文化意味的歷史人物中，傳達出他獨特的思考及感受，令人深思，回味無窮。

1999 年姚有多老師致翁真如的信札

姚老師拿了很多他新出版的畫冊給我看。多是畫着中國少數民族的姑娘，形象美麗動人，神韻躍然紙上。他邊聊天邊匆匆閱讀桌上的信件，我望了一望，很是驚奇，那全是請柬和邀請函。在海外，難得收到書畫展覽的請柬，那畢竟是西方國家，一年中能有兩到三個中國書畫展覽觀摩就已是很難得的了，姚老師也與我有同感，他當年去美國看望哥哥姚有信時，很了解海外的情況。

老師書房裏還有一張精雕細刻的木搖椅，對着大電視機，想像姚老躺在上面搖搖晃晃、優哉游哉，一邊休息，一邊構思着畫作，是多麼愜意啊。我感到這是一位藝術家的風範，一種氣質的表露。

姚老告誡我應多回來走動走動，很多海外畫家都回中國發展，中國有很好的環境，有時間也應該到中央美院講講課。我非常感激姚老這麼關心我，鼓勵我的藝術事業發展，他這種獎掖後學的教育家精神令我感動。談起姚老的一些畫壇近況，最為轟動的便是最近的「打假」，這可真是熱鬧非凡，師母播放了錄像帶，電視上報道了姚老打假畫行動的片段。那是 1998 年底，姚老發現了大量自己的假畫和造假的拷貝，深覺書畫市場贋品充斥，嚴重損害了藝術家與購藏者的利益。姚老說：希望藝術家同仁要吸取我的教訓，時刻提高警惕，造假者往往就在你身邊。國家應盡快制定懲罰在藝術品市場製假和販假的有關法律，加大在藝術品領域的打假力度。

姚老和我的恩師趙少昂先生生前素有交情。說起來，葉淺予老師走了，趙少昂老師也走了，往事重溫，令人傷感。姚老帶我到屋外欣賞他的花園。園內建有小橋，栽滿了花草樹木，有幾位園丁正在灑水淋花。姚老對我說：「你下次再來時，會看到池塘裏種的荷花，那時荷香四溢。」此時我的腦海中好似

出現了一幅美麗的荷塘月色。姚老一天下來忙忙碌碌，工作很多，壓力極大。但他回到家裏，卻有這樣一個令人精神舒暢、物我兩忘的世外桃園，在這種田園般的環境裏，花花草草讓他擺脫煩惱，減輕壓力，身心得到休息，那是多麼享受啊！

傍晚，我們一起開車到附近一家海鮮酒家吃飯，點了不少海鮮。難得老師百忙之中抽一整天相陪，我有意借此機會慶祝老師喬遷新居，祝賀老師身體健康，事業發達。可我去結賬時，服務員告訴我姚老師已買單結賬了。我對老師說，在中國你請我，到澳洲時我再請你們。我很想姚老師和師母能早點到澳洲來，期盼着我們能在澳洲相會。

姚有多老師為翁真如題詞

荷塘憶舊

花園裏的歡聲笑語

——宋忠元老師在澳活動二三事

是在 1996 年，澳洲翁真如藝術慈善基金會邀請中國美術學院副院長宋忠元老師赴澳洲擔任基金會舉辦的中國畫大獎賽評委。宋忠元老師到澳洲當天，就在澳華歷史博物館和五位評委進行緊張的評選工作，在眾多的作品中選出三幅得獎作。由於參展作品多，博物館的一樓二樓大廳都擺滿了參賽作品，宋老師逐幅評審，又多次進行複審，三幅獲獎作品終於產生。

宣佈大獎賽獲獎作品名單在唐人街馬來西亞（Malaysia）酒家隆重舉行，出席嘉賓百餘人，二樓大廳內中外嘉賓濟濟一堂，宋老師居澳洲的兒子宋陵與妻子也應邀前來。宋陵是一位著名的畫家，墨爾本多所畫廊舉辦過他的畫展。我與宋陵兄是多年前在墨爾本大型書畫比賽當評審團相識的。

獲獎會上，首先由中華人民共和國駐墨爾本總領事館梁健明總領事致辭並歡迎及讚揚宋忠元教授，澳洲聯邦議員 Barney Cooney 代表澳洲政府熱烈祝賀大賽得獎者及基金會促進澳中兩

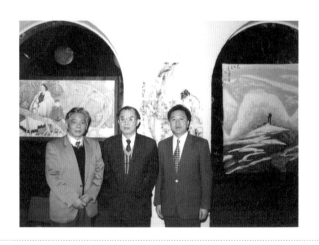

中華人民共和國駐墨爾本總領事館梁健明總領事（中）和文化參贊與宋忠元老師（左）合照

國文化友誼所作貢獻，亦誠摯向宋忠元教授為推廣澳中文化藝術交流表示衷心感謝。

到了宣讀獲獎名單的高潮時刻，全場靜寂，等候着宋老師宣讀前三名得獎者。他們是：第一名來自山東的卞鴻鶴，第二名為河北的趙鳳遷和第三名河南的吳景晨。

宣讀完畢，全場一片歡騰，掌聲如潮，大家舉杯慶賀，場面十分熱烈。澳洲聯邦政府移民部長兼多元文化部長雷鐸在另一個晚宴上又熱情歡迎宋老應邀到澳洲擔任大獎賽總結賽評委，他緊握宋老師的手以示榮幸相會及致謝之意。

說起第三名的得獎者，這位河南吳景晨先生還有一段小插曲。當時宋老師和我們在其作品背面抄讀地址，由於地址書寫潦草，疑似海南省的字樣，我們立即按三位獲獎者的地址發邀請函，基金會承擔三位赴澳領獎的來回機票、住宿、交通等費用。在籌備工作過程中，一直沒有吳景晨先生的消息，多次去函也沒法聯繫上，頒獎日期愈來愈近，我又通過澳洲駐北京大使館代勞向海南省查詢。

突然，驚喜收到吳先生寄來的一封信，信中吳先生很客氣地詢問，在中國新聞公佈名單上看到獲獎的海南省吳景晨名

1996 年澳洲翁真如藝術慈善基金會書畫大賽銅獎得主河南吳景晨（右起），中國駐墨爾本副總領事劉生文，銀獎河北趙鳳遷，藝術部長及維州州長代表 Lorraine Elliott，澳洲聯邦政府移民兼文化部長 Philip Ruddock，金獎山東卞鴻鶴。

字，會不會是與他同姓同名呢？他是河南省。這時，才知道河南誤看成海南了。我們同時驚呼「找到了！找到了！是河南省」，終於在澳洲駐北京大使館大力協助下，吳先生緊急簽證如期赴澳洲，由澳洲聯邦政府移民部長兼多元文化部長雷鐸 Philip Ruddock 和藝術部長及維州州長代表 Lorraine Elliott 親自主持頒獎儀式。這個小插曲，使我們虛驚一場，也給大家留下一段趣話。

宋老在博士山藝術中心（Box Hill Community Arts Centre）示範一幅工筆仕女圖，人物嫵媚，神態清雅，衣褶線條疏密有致，流暢自如，用色淡雅清麗，中國江南美女的神韻展現於紙上。電台、報紙競相探訪，當地報道讚頌宋老工筆畫獨樹一幟。

不知是哪一年，我看過一本中國美術學院的作品大畫集，內有一幅宋忠元老師的工筆自畫像。畫中人物與真人一樣，慈眉善目，給人一種親切感。宋老師以傳統中國畫的精湛技藝和表現手法，大膽運用結構素描，融淡彩和筆墨於一體，畫出一幅幅體裁新穎、內容豐富、風格獨特、神韻生動的人物畫，不愧為浙江人物畫派的領軍人物。宋老師在上世紀

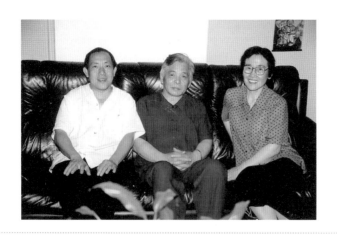

1998 年翁真如與宋忠元老師及杜曼華老師合照於澳洲

五十年代就是蜚聲海內外的中國人物畫主力之一，開創了浙江人物畫派的先河。

1998 年 12 月 15 日，在我家的花園舉行戶外燒烤聚餐會，歡迎宋忠元老師、杜曼華老師夫婦訪問墨爾本，我請來了很多朋友，氣氛十分熱鬧。大部分朋友都在兩年前與宋老師認識，再次見面更為親切。杜曼華老師是第一次到訪墨爾本，她原來是大名鼎鼎的工筆花鳥畫家，她送給我們一本《杜曼華工筆花鳥畫集》。杜老師為人很謙和，開朗樂觀。杜老師的畫用筆、用墨、用色很精美，把人帶到花團錦簇、百鳥爭鳴、絢麗多姿的花鳥世界裏。所有朋友都被杜老師的作品吸引着，忘了擺在桌上的美味佳肴……

真如到來　如來不動

——西子湖畔拜望陸抑非老師

　　冬天的杭州西湖，已是萬木凋零，雖沒有春天的嫵媚多姿，但遠山如黛，水平如鏡，別有一番情景。1994 年 12 月 23日，我和何水法先生約好，中午一起去拜訪陸抑非老師。

　　到訪時，陸老師正坐在陽台閣樓餵竹籠裏的小鳥，他見到我們很高興。然後我們就在陽台坐下陪老師聊天。那天陸老談及中國詩書畫中以詩為魂和書畫中之天人合一的理念，大都是有關佛學深奧的境界。中國傳統的文化是儒、釋、道三家。他說佛學最高境界是「真如」，宇宙的一切都是一體，世間一切榮華富貴、功名利祿都是過眼雲煙，都是黃粱一夢。人應該把自己化為無我，到了這境界才真正領悟出生命的價值，人生的「真如世界」，他解釋所謂「正覺無覺，真空不空」、「六塵本來空寂」的思想。

　　陸老師一邊背誦佛經中的一些句子，還一邊給我講解經文裏的深奧內容。陸老師大慈大悲的心靈，睿智的頭腦，超然脫俗物我兩忘的境界，令我敬仰和感動。陸老師認為中國的文

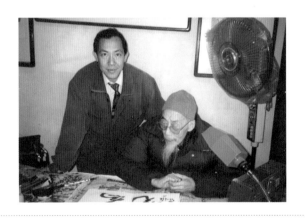

1994 年翁真如與陸抑非老師在書房留影

化博大精深，詩書畫是相通的，想畫好中國畫，必須先學好中國的文化，有深厚扎實的中國文化創作出來的書畫才能氣韻生動。「氣韻生動」這四字，我在澳洲講學時，用英文是很難翻釋的。

陸老是一位傑出的中國花鳥畫大家和卓越的美術教育家，於 1959 年應潘天壽院長之聘，到浙江美術學院（中國美術學院）執教，他為藝術誨人不倦，受業者桃李滿天下。陸老一生從事傳統花鳥畫創作，對藝術的忠誠不渝，為中國花鳥畫的繼承和發展作出了很大貢獻。

陸老師要為我的名字寫幅字，說「真如」意如其人。他走進大廳，陸師母為陸老鋪紙磨墨，陸老寫了「真如到來如來不動」、「德為藝先」送給我作紀念。他主張畫家是要有高尚的品格和藝德，陸老言簡意賅的話，我銘記於心。

陸老也許坐得太久，覺得有點疲憊，進睡房小憩一會，他躺在床上仍然要和我再聊。我實再不忍心讓陸老師繼續再聊下

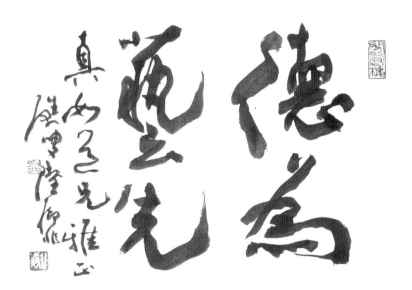

陸抑非老師為翁真如題詞「德為藝先」

真如到來 如來不動

去，希望他早點休息，就主動告辭。告別前，我與陸老師拍些合影照片留念，我走到門口，再次轉身回到床上與他握手，依依不捨地與陸老師告別。

離開陸老師家時，天上下着大雪，雪花隨風飄舞着，西湖銀裝素裹，充滿着詩情畫意，令人陶醉在雪的世界裏。然而冬天過後，殘雪化盡，大地一片春意盎然。天地萬物，年年歲歲，歲歲年年，反覆輪回，周而復始，悄無聲息地平凡而又生動地世代演繹着。正如陸老師所說「真如到來如來不動」，不變隨緣，隨緣不變，萬物的現像是永遠在離合之中，而真如妙境是不變的，真如雖不見，而名名色色實皆真如也。

春風竹堂師生情

　　1998 年 2 月 17 日下午，天氣晴朗，我約好了去拜訪楊善深老師。我從九龍大華酒店上了的士，車子盤桓上山，像當年我去黃永玉老師家一樣。中途司機又迷了路。到了半山區寶珊道寶城大廈楊老師家時，我已是遲到了，上電梯按門鈴，開門的是楊善深老師的學生，很有禮貌地對我說，請大廳稍坐，楊老師一會就過來了。

　　我安靜地坐在客廳等候，細細看着老師家裏的陳設。哇！客廳很大，落地玻璃窗使房子寬敞明亮，又把室外的美景納入眼簾，但見綠樹成蔭、竹影婆娑。在香港，寸土寸金，能有這樣一套大房子真是享受。牆上還掛着大幅字畫，擺放着奇石珍玩，十分雅致。

　　我正看得入神，楊老師從屋內走出來了，一見我便高興地上前緊緊握住我的手，招呼我坐下，像老朋友般聊了起來。我見廳中有些畫還沒托底紙，皺皺的放進鏡框裏掛在牆上，好生

1998 年翁真如與楊善深老師於「春風竹堂」合照留影

奇怪。老師說這些畫都是剛完成的，並不滿意，將它們掛出來是因為遠看更能看出效果，看出需要修改重新着彩的地方。我心裏暗暗佩服老師，這種對藝術的認真態度，對繪畫的完美追求，都是我應該好好學習的。在大廳中間的牆上，有一幅「春風竹堂」勾起了我對往事的回憶。

「春風竹堂」是李可染老師為楊老師所題，我對它很熟悉。那是 1979 年，香港老畫家李汎萍老師帶我去拜訪楊老師，第一次見到老師時他戴着大大的黑框眼鏡，有些嚴肅的樣子。一進門，抬頭便見「春風竹堂」四個字高懸於牆上，讓人印象深刻。那時身穿中式衣衫的楊老師看起來洋溢着文人雅士的氣質，風度翩翩、瀟灑倜儻，他還領我去欣賞他開闢的小花園。小園裏面，有很多花木，被他栽培得枝繁葉茂、生機勃勃。那些本是生活中再普通不過的細微之物，通過楊老細心的觀察與描繪，在他筆下變幻出一幅又一幅充滿魅力而又深含寓意的藝術品。

楊老帶我們到他的畫室，給我們即席揮毫畫了一張墨荷，十分漂亮，充滿了畫外之音。他的畫室裏掛滿了字畫，書櫃裏塞滿了各種書籍雜誌，正面牆上掛着他先人的照片，再上面有一塊漆版，刻着徐悲鴻題的「清風明月」四字，別有一股清風道骨的感覺，還有高劍父的作品，牆上還掛着很多楊老的大作，他見我細細地看着，便一邊陪我看一邊給我解說。

嶺南畫派四位老師以年齡排序依次是 —— 趙少昂、黎雄才、關山月、楊善深。四老中楊老師那年都已八十五歲高齡了，卻依然滿面紅光，神采奕奕，每天堅持運動。其實就如老師所講，要順乎自然，要有順乎萬物自然法則的思想，也就是老子說的「人法天，天法道，道法自然」。

請教楊老師，如讀十年書，他的見解與觀點，令人回味無

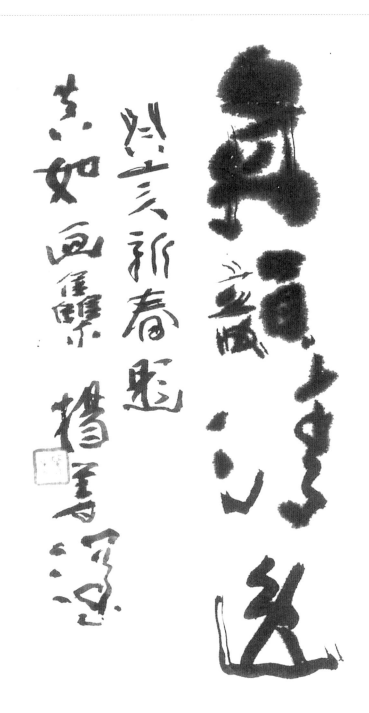

威顏長存

以言新春題
真如畫雋 楊善深

楊善深老師為翁真如題詞

窮，發人深省。

　　楊老很認真地對我說：「作畫要有恆心，專心寫畫，其它的甚麼都不要去理，只有把畫畫好就可以了。」我知道老師之意，點頭道是。他又十分關切地對我說：「你人在澳洲，環境空氣好，要多跑跑步，鍛煉鍛煉身體。」說到運動，這是我一直借各種理由沒有做到的，不像老師雖然多年往來於香港、加拿大兩地居住，卻每天堅持游泳跑步，這種堅持鍛煉的意志令人佩服。那天，我們又約好天氣好時一起坐船去澳門參觀老師的畫展。

　　談及畫展，我記憶中十分清晰的是在 1983 年，那時在香港大學馮平山博物館舉辦「嶺南畫藝 —— 趙少昂、黎雄才、關山月、楊善深四人合作畫」畫展，開幕當天人山人海，楊老師卻還抽空與我這個後輩多次合照，那天我還冒昧為朋友收集起數本畫冊，拿去要請老師在畫冊上簽名，老師也都逐一簽上了大名。說起這些，老師也笑笑點頭表示還記得。

西子湖畔

　　2004 年 3 月 22 日，在杭州西湖邊上的一家酒店裏，我和蕭峰老師一起用晚餐，同行的還有宋忠元老師、杜曼華老師、朱先生伉儷和蕭老的女兒蕭魯。蕭老那段時間忙着籌劃「歲月履痕」的活動，這是蕭峰與夫人宋韌從藝六十周年作品回顧展和編印大型畫集的大事。

　　第二天中午，我專程去拜訪蕭老。蕭老這時是籌備畫展最忙的時刻，可他還是熱情地接待了我。蕭老家後山花園很大，有小山坡，有奇石，樹木茂盛、錯落有致。蕭老行動敏捷，步行比我還快，他大步走上後園山坡，一點也不氣喘。我反而不行，要在後園的長木凳子坐下稍歇。我們一邊休息一邊享受周圍大自然的美景，蕭老指着另一邊對我說：「那裏的雜樹鏟平後，到時有朋友來，就可以在那裏散散步，坐着聊天了，那多麼有詩意啊。」

　　正聊着，我望見師母宋韌正在大玻璃涼棚裏給花淋水，剛才進來時，經過宋韌師母的畫室，拜讀了她的大作，看到了一幅幅生動的偉人畫像，那是周恩來、陳毅、賀龍等幾位老一輩革命家的畫像。傳神的畫筆將革命家的光輝形象畫得形神具備，生動感人。

　　蕭峰、宋韌老師在上世紀五十年代便開始用他們的畫筆去表現中國革命題材，他們的真摯感情，對生活的熱愛和精湛

2004 年翁真如與蕭峰老師一起於杭州

的筆法，使他們創作了許多優秀作品，這些畫作表現了中國革命的歷史，展示了革命家的風采，被稱為「革命歷史畫」。那些作品，都是革命史詩般的紀錄。

蕭老為人性情耿直、豪爽好客，處事果斷還重情重義。這是我與蕭老於 1995 年在澳洲見面時留下的深刻印象。當時畫展在墨爾本展出，展品百餘幅，題材廣泛，品類豐富多樣、美不勝收。中外嘉賓對美院展品稱讚不絕、好評如潮。美院代表出席的，有身為中國美院院長的蕭老、外事辦郭培建。蕭老更是不辭辛勞從中國到悉尼轉機到墨爾本主持儀式，致開幕詞。

蕭老不僅僅是享譽國內外的著名油畫家和傑出教育家，還是新中國美術史上具有特殊而十分重要地位的「蘇派」美術傑出代表。蕭老開幕講話，引起全場雷鳴般的掌聲。整個晚上，蕭院長都被仰慕的觀眾圍住。蕭老與他們暢談交流，我從心裏佩服蕭老的熱心，佩服他為促進中澳教育藝術交流所做的一切。

在杭州的這幾天，蕭老安排蕭魯陪我到新建美院參觀，並得外辦領導的帶領參觀和介紹。蕭魯是蕭老的大女兒，她更因為 1989 年在中國美術館的首屆「中國現代藝術展」上，在作品《對話》中槍擊電話亭，以這一行為藝術轟動海內外。新蓋的美院建築宏偉氣派，完全是國際超高水準。我喜見改革以來國家的強大、經濟的騰飛、祖國發展今非昔比。

但最使我懷戀的還是西子湖畔。每天傍晚我就從美院步行到西湖岸邊散步，晚風吹拂着柳枝，水波不興，遠處萬家燈火，天空繁星點點。坐望西湖邊，我想起了西施、蘇東坡，直嘆天下真有如此美景，凝望平靜的湖面，物我兩忘。我愛這美麗的景色，享受着靜謐的每分每妙。人生喜怒哀樂，都化作煙雲，眼前等待的是另一片夕陽紅。

中國美術學院

中國美術學院

中國美術學院

蕭峰老師致翁真如的信札

有緣千里來相逢

近多年來，我已經很怕去參觀「某大師藝術館」或「某大師紀念館」了。某大師倘若是我們所相識的，它會使我不得不承認某大師已不在人間的事實。

2004 年 10 月 13 日，我來到西湖邊看看建築物，拍拍照。我喜歡每到一處地方都抽時間四處看看，尤其是那些多年的老舊建築物。參觀時經過位於杭州西湖孤山南麓的浙江省博物院，建築格局由帶着江南特色的單體和連廊組成。時間有限，我們想進去看一下就走，走馬觀花的看了陶器、玉器、青銅器、越窯、南宋官窯的青瓷和明清書畫等。

忽然，旁邊一幢尋常兩層小樓吸引了我的目光。小樓紅白相間，沒有多餘的裝飾，再普通不過。慢慢走近，驀然見到樓上掛着「常書鴻紀念館」的牌子。沒有那種震驚，卻已湧起一種莫名的傷情，我佇足在樓前，默然無語。同行的朋友客氣的請我進去參觀。我猶豫不定，我實在不忍心進去接受常書鴻老師已經過世、不在人間的事實。

這是我第一次看到常老師各個時期的原作。展廳裏展出的是常書鴻的油畫、水粉畫、素描、速寫以及在敦煌時期留下的許多珍貴的照片與文獻。

眾所周知，二十世紀前，英、德、法、俄、日本等國的文化竊賊接踵來到中國，敦煌被掠去幾萬經卷，精美的壁畫也被切割剝離後盜走，許許多多敦煌藝術珍品現在存於國外，想起來令人痛惜。常老旅歐時，看見博物館裏陳列着外國人盜來的珍品，便痛心疾首。

回國後他決意守護敦煌，將一生奉獻給敦煌藝術。在幾十年常人難以想像的艱苦生活中，他經歷了前妻棄子離開，疾病困擾的種種不幸和打擊。但他始終堅持組織大家修復壁畫，搜集整理流散文物，介紹敦煌藝術。我震驚於常老為保護和研究莫高窟做了這麼多艱苦的工作，這是名副其實的「敦煌守護人」啊！

展廳裏掛着常老的照片，看着那熟悉的笑容和眼神，我的心情又激動起來，一時間亦有些困惑，彷彿時空交錯，又回到了當年在北京相聚時的情景，屈指算來，已有十三年了。

1991 年在北京，有一天中午，我和郭瑞、姚迪雄在餐廳用餐，沒想偶遇常老夫婦也在隔壁一桌用餐。那時相見心情格外興奮，我們便又一起來到常老的工作室。

這是一間賓館的房間，常老夫婦便住在這裏，把這當做暫時的工作室。這小工作間裏除了睡床和一張沙發，還有一台小電視。四處放滿了紙張和顏料畫筆工具。一面牆上掛着用畫框鑲起的幾幅畫，另一面牆上則挨着大幅的畫作，上面是工筆重彩的敦煌飛天仙女，漫天飄逸、裙帶飛舞，猶如步入仙境，讓

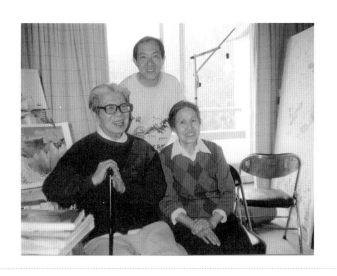

翁真如與常書鴻老師及常夫人李承仙老師合照

人心曠神怡。細看筆工細膩精美，讓我們嘆服。畫作旁邊架豎着木版，版上將宣紙托平了，豎直來畫。我看到常老的書枱上放着一幅雪景油畫，那層層疊疊的雪山，那繞山而流的溪水，太美、太迷人。

常夫人李承仙老師為我們燒茶，我們便又圍聚在一起，向常老討教畫敦煌飛天的特點，常老很仔細地講解給我們聽，人物的手勢，身上的佩飾，飛揚的衣帶……老師還親自示範賦色給我們看。這是一堂讓我們大開眼界，受益匪淺的課。

我這一生最難忘的，是在同一張紙上的題字出現了兩個「一」，兩個「八」，兩個「九」，三個「十」，都是重疊號碼。臨別時常老題字贈我們，日期中寫到「常書鴻時年八十又八，一九九一年十月十日」。我們發覺這很特別，很是好兆頭，常老和夫人哈哈大笑起來，這真是千載難逢啊！

常言道「有緣千里來相逢」，這何止千里？我們是隔了大半個地球相聚在一起。說到這裏兩老笑得更開心了。

想起那時的種種情形，那時的歡聲笑語，而今都化作憶中人，相隔陰陽間。這一切不堪回首，令人傷感，令人彷徨……

藝術生涯的引路人

——在邵大箴老師的指導下

（一）

　　在我這一生中，能夠拜見許多大師，感受他們的藝術風采和人格魅力，受他們的教誨和影響，使我的藝術生涯增添了無限精彩，讓我的人生更豐富，這一切都因為與邵大箴老師的相識，我心裏深深感激老師，是他引領我踏上人生一個重要的階段。

　　緣於 1990 年，老師訪問澳洲墨爾本，我和姚迪雄兄陪伴老師到多所大學進行學術交流，參加藝術考察活動。我們曾去訪問維多利亞藝術家協會主席多羅西·貝克女士，也曾上丹德農山（Mount Dandenong）訪問著名土著雕塑家，參觀他的土著藝術雕塑公園。老師身為中央美術學院美術史系教授，博士生導師，是一位博愛、謙和的長者，早年畢業於蘇聯列寧格勒列賓美術學院，出版有《歐洲繪畫簡史》、《現代派美術淺議》、《西方現代美術思潮》、《傳統美術與現代派》、《霧裏看花，當代中國美術問題》等著作。他學貫中西，淵博的知識使我驚訝、敬佩。

　　一天閑聊，老師突然對我們說：「明年，姚迪雄和你一起來北京辦個聯展吧，我來寫推薦信。」我聽了，一時不相信自己的耳朵 —— 我在北京辦畫展！那是我想都沒想過的，那可是京城，人才濟濟的地方，這可能嗎？！還未回過神來，已見老師在寫推薦信，很快，一封給中央美院畫廊的推薦信寫好了，老師給我們讀了一遍信的內容，當天，信就寄出去了。

回到家中，我的心還沉浸在那封信的激動中，一個晚上興奮莫名，睡夢中都笑出來。我開心我的畫能在北京展出，但卻沒料到這也是我藝術生涯的轉折點。

　　時光飛快，我的「北京第一展」終於如期於 1991 年在中央美院舉行，名為「澳洲風情」，畫展很成功，反應極好，得以邀請到許多大名鼎鼎的老師出席：艾青、劉勃舒、姚有多、邵大箴、賈又福、錢紹武、徐庶之，還有澳洲駐華大使館文化參贊彼得·布郎先生。老師為了我們這次畫展的開幕前前後後費了很大精神，讓我們深受感動。

　　那時畫展期間，我們幾乎每晚都到老師家坐聊，或者到姚有多老師、錢紹武老師家。老師們住的都在同一個教師宿舍，串門很是方便。那是我最為開心的時候，與老師們的朝夕相處，令我體會到一個成功藝術家的品德修養、胸襟氣度。

　　生活在澳洲的我們，因為國家人口少，人們生活十分悠閑輕鬆，並沒有很高遠的追求與抱負。稍微畫得好一點，就被稱為有名的畫家、大師，真是成名得太幸福了。

　　在中央美院住下的短暫日子裏，每天與老師們和同學們的交流，終於讓我領悟到真正的藝術家要有抱負，要有自己的執着。在成功之路上，你必須要埋頭苦幹，吃得苦中苦，方為人上人。這並非誇張，並非危言聳聽，而是實實在在的生活和付出。我也看到了他們在艱苦充實的藝術生活之後，所獲得精神境界的升華。從繼承傳統書畫和審美意識，到永無止境的創造和開拓精神，他們的作品中反映着時代的精神。

（二）

　　回到澳洲，在堅持繪畫創作之餘，為了進一步推廣澳洲和中國兩地書畫交流，我同時又進行了一系列活動。1996 年我

創立的澳洲翁真如藝術慈善基金會舉辦首屆書畫藝術大獎賽，老師適逢在悉尼舉辦個展和到大學講學交流，便應邀專程從悉尼到墨爾本擔任基金會的名譽顧問和評委。新聞發佈會在澳華博物館舉行，老師的出席讓基金會活動光彩生輝，提高了不少知名度。中華人民共和國駐墨爾本總領事梁健明和文化參贊錢開富也出席了新聞發佈會，十分重視，他們讚揚了此次活動乃澳、中兩國文化交流盛事。我們又通過這次運作向老師學習有關大獎賽的各項相關事務，老師也不吝賜教。

為了歡迎老師訪問澳洲，我們在唐人街龍舫皇宮大酒店設晚宴。當邵大箴老師來時，在座的賓客紛紛上來握手問好。澳洲聯邦議員凱文・安德魯代表澳洲政府致辭，熱烈歡邵老師到訪，感謝老師對加強澳中友好交流的努力，同時他也代表基金會對老師作出的支持及指導工作致以萬分謝意！

他在歡迎詞中提到：非常感謝邵教授應邀到來評選獲獎作品，推動澳洲多元文化，澳洲政府支持多元種族的融和，促進共享多元種族及文化的多姿多彩，不同文化背景的民族，互相交流，尊重和包容，可共創澳洲社會的和諧。多少年來，這位凱文・安德魯議員一直非常支持基金會所有活動，他和我們一起見證基金會的成長，這份情一直沒變，但他的官職卻一路變化頗大，從議員升任澳洲聯邦政府福利部長，再晉升澳洲聯

1996 年邵大箴老師（中）與中國駐墨爾本總領事梁健明和文化參贊錢開富在翁真如藝術慈善基金會大獎賽新聞發佈會

邦政府勞工部長。當今年他看到我編發的八周年刊物，裏面有他第一年擔任基金會的創會顧問和第一次參加我會活動，代表澳洲政府歡迎邵大箴老師，印象深刻，他立即向我問候老師家人好，並希望他們多來澳洲訪問。我的許多澳洲朋友都想念老師，他們時時對我提起老師，內心自然而然地發出敬慕之意。

和老師相聚的時光不算很多，但我總是在心中回味這份真誠的友誼。是緣分，讓我能和老師結下這深深的情誼。我的家中至今掛着一張陳年舊照。那是十多年前在中央美院邵老師家中與老師、師母和姚迪雄一起吃晚飯舉杯暢飲的照片。

在兩三年前有段時間我的心臟不好，遠行的衝動沒有了，我的心裏非常難過，悠悠歲月只覺得虛度。當夜深萬物寂靜時，更是難以入眠，在幽寂中輾轉，無盡長夜裏回望走過的路，只盼望在有生之年能出一本個人的作品專集安慰自己。

蒼天憐我，後來我的身體慢慢恢復過來，精神也漸漸見好，於是立下決心為自己做點總結，將作品彙編成集。為了爭取在早年出版第一本個人畫集，便到北京懇請老師賜寫序文。

2004 年 4 月 3 日，當我拜會邵老時，老師一口允諾為我寫序，令我十分感激。此時老師已搬離美院了，新住家整潔明亮，更為寬敞，物品擺放有致。老師、師母對我的健康非常關心，師母說了很多有關心臟病的防預與醫治的方法，告誡我要

1991 年翁真如與姚迪雄在邵大箴老師家中作客

放鬆，不要心急生氣。

　　老師素來為人胸懷廣闊、樂於助人，每次見面都會問我這次來京還要見誰。以前我到中央美院拜訪盧沉老師、姚有多老師，都是老師為我撥通電話，讓我能與老師們聯繫上，還教我如何如何去到新住址，又或送我到大路上告訴出租車司機地址。老師知道我行程匆忙，今天下午飛機就要離開北京了，於是叫我早上來取序文。一早我便到老師家，師母來應門，一進門是飯廳，餐桌上有各種送粥小菜、煮好的雞蛋、黃瓜，擺着三雙筷子，三把調羹，三個碗。老師進書房拿昨夜為我寫的序文，師母則不斷招呼我一起吃點兒早點，快，快吃點早點……她親自為我盛了一碗粥，要我多吃點小菜。

　　道別後，在開往機場的車上，我從褲袋裏掏出用紙包着的兩個已剝好殼的熟雞蛋，還是熱的。「來，帶兩個雞蛋，路上吃。」師母送我出門把雞蛋塞給我，對我這樣說。我拿在手裏，捨不得吃下去，人間溫情滿心間，在我的藝術生涯中，有這樣兩位令人尊敬的長者和恩師對我引導與照顧，那是我多大的福氣，多大的財富啊！

瞻仰尋根

——十香園、高劍父高奇峰紀念館、趙少昂故居

（一）十香園

2017 年 11 月 30 日，我應邀首次到訪廣州十香園，獲得十香園館長何培和原館長劉志輝的熱情接待和陪同參觀。每當參觀十香園的每個角落，都會徘徊停留許久，瞻仰嶺南畫派前輩的藝術生涯和創作的情景，並感慨萬千：嶺南畫派從嶺南之地走向全國，從中國擴展到海外，凝聚了幾代人的心血與智慧。嶺南畫派傳人在海外已經到了第五代、第六代。繼續拓展嶺南畫派在海內外的影響為後繼者的重要責任。十香園可以讓海內外的嶺南畫派傳人到來尋根和瞻仰，深入了解嶺南畫派的根源和脈絡，更好推動嶺南畫派的發展。我的著作《嶺南畫派在澳大利亞實錄》、《真如妙境》、《翁真如國畫作品精選》等多冊獲十香園紀念館珍藏。

十香園建於 1864 年，面積六百四十平方米，是後人稱為嶺南畫派奠基人、晚清著名花鳥畫家居巢、居廉的故居及作畫授徒的地方，嶺南畫派創始人高劍父、陳樹人均曾學畫於此，故十香園又稱「嶺南畫派搖籃」。園內有今夕庵、嘯月琴館、紫梨花館等建築，並種植素馨、瑞香、夜來香、鷹爪、茉莉、夜合、珠蘭、魚子蘭、白蘭、含笑等十種香花，故名為「十香園」。從 2006 年開始，海珠區全面啟動了「十香園」修繕工程。

（二）高劍父、高奇峰紀念館

在嶺南畫派的創始人高劍父、高奇峰兄弟的故鄉番禺區南

村鎮，高劍父、高奇峰紀念館坐落於南村鎮文化中心三樓，於2019年5月29日正式落成對外開放。番禺區覃海深常委在開幕日致辭中指出，在中國嶺南文化藝術之鄉、嶺南畫派創始人高劍父和高奇峰的故鄉——番禺南村鎮建成高劍父、高奇峰紀念館，有着特別的意義。

作為兩位大師的故鄉人，更加應該自覺堅定文化自信，擦亮名人文化品牌，肩負推動中華優秀傳統文化創造性及創新性發展的責任，讓歷史悠久的番禺文脈遞代積累。高劍父、高奇峰以他們突出的藝術探索，成為現代中國畫壇頗具影響的代表人物，他們創立的嶺南畫派，跨越嶺南走向全國，其眾多傳人更遍及海內外，如黎雄才、關山月等，推動了嶺南畫派藝術的發展，在中國美術史上寫下了輝煌的一頁。

2019年10月17日，我在番禺區文聯副主席何志豐和王珊陪同下到訪高劍父高奇峰紀念館。得到南村鎮文體中心副主席林筠筠的熱情接待和陪領參觀二高紀念館。

二高紀念館佔地面積五百五十平方米，紀念館分六部分：第一部分為「序廳」，介紹嶺南畫派的發展歷史，以及嶺南畫派代表人物的生平。第二部分主題為「革命精神不死」。第三部分主題為「藝術創新精神不死」。第四部分是一個復原當時的場景：高劍父、高奇峰曾經開設瓷窰，用於開展革命活動。第五部分主題為「情誼不死」。第六部分為「展望未來」。

我十分榮幸獲得二高紀念館聘為高級顧問，感到無上的光榮。二高紀念館的落成，正好展示給世界華僑和海內外藝術家瞻仰嶺南畫派第一代創始人的藝術革故鼎新的開創精神，能夠更好地將嶺南畫派承傳和發展。每個畫派的存在是以人才為核心的，回望嶺南畫派的歷程，每一代都有代表人物和藝術大師出現，沒有領軍人物的出現，就不會有畫派的產生，也就形成

不了畫派的風格，也就不會被社會所認可。第一代有高劍父、高奇峰、陳樹人，第二代有趙少昂、黎雄才、關山月、楊善深等代表人物。假如缺少了他們，畫派將黯然失色，甚至會被推下藝壇，退出歷史的舞台。可見嶺南畫派的人才培養是多麼的重要。

（三）趙少昂故居

我終於如願以償了，2003 年 11 月 12 日，我來到了趙少昂故居，如同見到先生一樣高興。

這一切要感謝番禺文化局的局長江健河先生。早年我在澳洲時，曾去信請他代勞查尋趙少昂故居在哪裏。經過很長一段時間，江局長回覆我一個好消息，告知他已查到趙少昂的故居了。手捧信函，心裏興奮難以言表，我已經迫不及待地要飛過去。經過草率準備，我便與好友黃志超先生踏上了拜訪趙少昂故居的旅程。

江局長是個做事細心的人，不但查出了故居的許多詳細資料，還特別安排了炎黃文化研究會副會長陳鑒希、屈慎寧，文聯副主席符中傑、何志豐、謝就基、羅暖明等人來陪同我們。

故居坐落在荔灣區，在那裏，我們受到區長劉平和文聯副主席梁承文的熱情招待。就在這時，電話響起，我又喜悉澳洲翁真如藝術慈善基金會的陳寧秘書長榮獲澳洲聯邦建制百周年成就貢獻勳章。陳寧和夫人陳林樹鴻本也是書畫音樂世家，對嶺南畫派有很深的感情，他們移民到澳洲前曾在香港九龍太子道居住，曾經與趙少昂老師飲過多次早茶。他們本想一起尋訪趙少昂的故居，卻因故未能成行。

令我格外開心的是，帶我們去參觀故居的是周悅先生，他是趙少昂老師的外孫。我之前曾見過周悅先生，這次重逢，多

麼有緣。第一次見面是 2000 年底，我在澳洲創辦的翁真如藝術慈善基金會和中國文聯在北京簽定文化交流合作協議書，中國文聯安排我們到北京、江蘇、廣東三地訪問。在廣州藝博院落成開幕的前兩天，剛好專車將我們代表團一行五人送達廣州。那時工程正緊張施工，沿路工人爭分奪秒地趕工。

藝博院的盧延光院長、高劍父紀念館館長張立雄和趙少昂藝術館館長周悅非常熱情，陪同我們一起參觀院裏的建築。代表團的行程時間安排得很緊，我又特別想參觀趙少昂館，於是藝博館裏的領導們很體諒，特地開了趙少昂館給我們首批參觀。至今想起我仍感激不盡，又覺自己非常榮幸。

趙少昂故居是在和平西路湛露直街上，周悅兄一直領着我們一群人穿梭大街小巷。直到來到趙老師生前走過無數遍的小巷口，穿過這小巷，就是故居了。我抑制住激動的心情，慢慢地一步步地走進小巷，這日復一日的巷子人家，是如此樸實閑適，有人坐在家門口的小凳子上納涼，有人在聊天，有人把洗過的布衫拿出來晾曬，市井生活氣息十分濃厚。

終於來到故居門口了，我心裏一直在說：「就是這裏，就是這裏了。」夢裏渴望了無數次的地方，今天就站在這裏了。我盯着周悅兄開門鎖的手，心砰砰地跳。大門打開，映入眼簾的是一條小木梯，底樓是大廳，裏面擺着常見的紅木家具，一張小几，鋪着瓷磚的地板打掃得乾乾淨淨。木梯底下，老師當時作畫的木枱子，靜靜的放在那裏。木梯之上是小閣樓，這裏保留着舊時的大木床，床邊是古色古香的梳妝枱，那是老師生前的物品。

入門處的牆壁靠着兩個大書櫃，裏面裝滿了書籍。透過緊閉的兩扇玻璃櫃門，我彷彿看到了老師的身影，往事湧上心頭。這些舊物像是訴說着老師的過去，歲月定格在那裏，沉默

而永恆。我用手撫摸着老師用過的家具，睹物思人，如見老師面。1945年，趙老師的母親去世，為了紀念媽媽的養育之恩，他專門請了徐悲鴻大師寫了牌匾「夢萱堂」，懸掛於廳堂之上。

在他香港的居所大廳上，也掛着同樣的一塊牌匾，牌匾下面便是母親的塑像。廳裏的一面牆壁上是徐悲鴻相送的奔馬圖，沙發的對面則是張大千的對聯。而「夢萱堂」的牌匾卻是格外醒目。老師對母親的深情孝道一直為人稱頌，令人敬仰。

我在這小小的空間慢慢徘徊着，想起早年將趙少昂故居歸還後就進行了大修。我收到老師來函，信中說起修建嶺南藝苑的意義，我非常高興，並又發起大家積極支持修建等事，那時大家都說：「翁先生在吸納老師的藝術靈氣啊。」現在，物是人非，唯有這些舊物寄託着我對老師的思念。

我依依不捨地走出故居，在門口鑲着「嶺南藝苑」的大字前，大家一起合照留念。就在這時，天空突然閃過一道燦爛的彩虹。同行的人說，老師顯靈了，他知道我們來看望他了，露出陽光一樣的笑臉迎接我們。那真是老師麼？我相信是的，他知道學生心裏在想他。我珍重地保存着這張照片，那道七色的彩虹，如老師燦爛的笑容，慰藉着我們的心。

2003年翁真如一行在趙少昂故居門前拍照時的一道彩虹

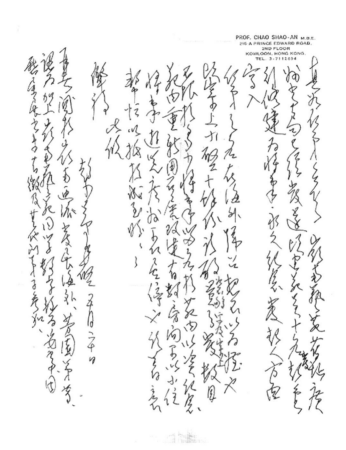

PROF. CHAO SHAO-AN M.B.E.
215-A PRINCE EDWARD ROAD,
2ND FLOOR
KOWLOON, HONG KONG.
TEL. 3-7112694

真如仁弟台鑒：嶺南藝苑舊址廣州當局已經發還，頃由苑員十名，發起重行修建為將來永久紀念。發起人方面寫入仁弟之名，在海外號召想不以為嫌也，頃寄上小啟十餘份請酌量分發（如不够示及寄上），數目不限於多少，將來留名於苑內以資紀念。苑內重新用石屎改建有數房間可以小住，將來遊覽廣州可以居停也。請着意幫忙以抵成至盼。

此頌　儷福

東方水墨 神遊澳洲

——喜得劉勃舒老師題辭

　　這是我是第一次登門拜訪劉勃舒老師，那是在 2004 年 4 月 3 日，北京安定門外東濱河路他的新住處。遠遠地就看到劉老師大步走來，一邊向我招手，一邊叫着我的名字。今天與劉老師再次相逢，別有一番感受在心頭。老師這次看起來精神矍鑠，也比以前稍胖一些。我們肩並肩邊走邊談，老師步伐輕快，我要加快腳步才能趕上他。老師是徐悲鴻大師的關門弟子，我心裏想，一位畫家熱愛某種繪畫題材必有其原因，李苦禪畫鷹，愛其搏空擊雲，志向藍天；李可染畫牛，愛其鞠躬盡瘁，獻身無求；劉勃舒畫馬，愛其體態雄健，奮發向上，氣度非凡，激人前進。沒想到老師不僅是我國當代畫壇的「第一畫馬人」，而且性格似馬，步履如馬，腳下生風，讓人佩服！

　　老師住處大廳裏擺放着一些古玩，四壁掛有很多書畫精品，十分雅致。劉夫人何韻蘭老師的畫室在隔壁，很是寬敞。畫案面對着多個大落地窗，可以看到室外的景物。還有伸出的

2004 年翁真如拜訪劉勃舒老師

陽台，環境非常舒適。好美的環境啊，我讚嘆着，想像在黃昏時分，一個人靜靜坐在陽台上，沐浴在晚風裏欣賞着晚霞，多麼詩情畫意啊。

這次我來也帶了些近作請老師指點。劉老師說我的澳洲風景畫風格同何韻蘭老師的畫有些接近，讓我多多向她學習。他帶我看何韻蘭老師的作品，這些畫作多以風景題材為主，每一幅詩情畫意，色薄而透，艷而不媚，氣韻生動，表現手法獨特，畫風別具一格，令我大開眼界，受益匪淺。劉老師在當代已是一名大師，身兼中國畫研究院院長和中國美術家協會副主席等重任，每天有繁忙的行政事務，他同時進行自己的藝術創作，傳承了徐悲鴻大師一樣的教育美德，人人皆知老師「愛才如命」、「不拘一格降人才」，在他的為人治藝裏有句格言是「重用人才，唯堅韌者，能遂其志；甘於寂寞，以馬為師，通習百家」。

談話中，老師說起目前有很多人找他去鑒定他的作品，拿一幅有老師下款的畫來請老師鑒定是不是他畫的，每天如是。常常鑒定有些作品不是老師的手筆，可是告訴了他們還不信。在不斷的折騰下，老師無可奈何地說：「我說『不是』，你們又不信，你們說『是』就『是』了！」我聽了一下子拍案叫絕！真是夠爽、夠直接。劉老不愧為一位敢說真話、敢做實事的藝術家。時下很多人都喜歡聽「假」的美言，真言，有多少人願說？又有多少人願意接受呢？

聊到興致上，老師即興要為我畫張速寫，可是他在桌上和沙發到處找老花眼鏡也找不到，我也幫忙翻翻桌子上的畫報有沒有蓋住眼鏡，突然何韻蘭老師發現我戴着的那個眼鏡，正是劉老師的老花鏡！哎呀！我真是好糊塗，戴錯了老師的眼鏡，我們三人大笑起來，真是戴着眼鏡找眼鏡，原來眼鏡就在眼睛上！

這時老師信手拈來，瀟灑揮筆，一幅栩栩如生的馬躍然紙上，遂又題上款：「真如弟存，惟堅韌者，能逐其志。甲申春勃舒」。劉老師的馬多用勁健的線條勾勒馬的造型，後用水墨淡彩暈染效果，創作出獨具一格的「勃舒馬」。那是融合傳統技法和西方寫實風格為一體的畫作，他在繪畫藝術上走出了一條成功之路。

　　快樂的時光總是過得很快，又到了告別的時候。劉老師送我到路口叫來出租車，在門口與劉老師說道別時，何韻蘭老師又發現我匆忙中西裝上衣的鈕扣扣錯了位置，大家又一次大笑起來，笑的開心。

　　哈哈，這應該就是藝術家的共同點吧！不修邊幅，粗心大意，對藝術，卻執着地去追求。

劉勃舒老師贈翁真如速寫，並題上「惟堅韌者，能逐其志」。

東方水墨 神遊澳洲

劉勃舒老師為翁真如題詞「東方水墨 神遊澳洲」

丹德農山上的霞光

——與盧沉老師一起寫生

1999 年 8 月的某一天，我去中央美院找盧沉老師。在教師宿舍敲了半天門，沒人應。我又去找到邵大箴老師，他為我撥通了盧老師畫室的電話，聽說我來，盧老師很高興，說立刻要來接我。

盧老師住在郊區昌平區平西府村，地方並不好找。我是晚輩，當然不能讓老師跑來跑去。問清了地址後，我一刻也沒耽擱，打了出租車去了他家。

車子到了那裏，只見一片低矮的平房，沒有高樓大廈，也沒有車來人往。司機大哥轉來轉去找不到王府花園，又兜了幾圈，給我看到了一個街邊雜貨店，我跳下來到店裏找電話，再給老師通電話。撥通後，老師讓我在小店門站等。我不敢走開，便一直站在門口等候，不一會兒便看到盧老師走過來微笑着揮手招呼我。五年了，老師依然如在澳洲時一樣，只是頭髮有些花白了。我們互相握緊對方的手，激動之情溢於言表。

老師帶着我走過一段高低不平的泥土道路，來到一間間平房前。這是一個城郊居民區，很多藝術家都來這裏創作。老師說，有時間我帶你和大家認識認識吧。老師很喜歡住這裏，他說這裏不像在美院，天天有很多到訪的客人、慕名而來的崇拜者，還有畫商等。這樣會打擾日常生活的安寧，也打擾了作畫的靜心。這裏是台灣企業家投資建起來的，全都給藝術家們居住，位於郊區，訪客不好找，可以靜靜地寫畫。

進到屋裏，客廳正中有一個大書架，佔據了整整一面牆，上面的畫冊書籍擺放得整整齊齊。坐在沙發上，盧老笑着用手

輕輕拉了拉我的白色外套，說：「你還是老樣子，穿衣服隨隨便便的。」說完我們會心地笑出聲來。老師不只對我印象深刻，連我的衣着他也記得清楚呢，聊天時，我也向盧老彙報這些年在澳舉辦大賽和澳中文化交流的活動。

1994 年，我邀請盧沉老師和周思聰老師夫婦來澳洲，很遺憾周老師身體不好，來不了。

我和盧老在澳洲約一個月時間，每天陪着他參觀美術館，參加學術交流和到處寫生，適逢我的兒子放假，於是我便也帶着他一起，另外還有幾個協會畫會的朋友和學生。盧老很喜歡我的兒子翁滿良，也寫字和畫速寫送給他。有時我帶他一起同盧老去郊區，常常需要在路上的旅館過夜，我兒子總是喜歡在盧老師的床上蹦上蹦下跳個不停。當我告訴盧老他現在的個子比我們還高時，盧老哈哈大笑起來。時間過得真是快，眨眼間世間就發生了很大的變化。

聊起來大家都很懷念在澳洲的日子，盧老還問及在澳洲的朋友張榮輝。他的來頭不小，獲英女王頒發爵士稱號。那次他一人開車載着盧老、我、我的兒子，還有一個學生共五人一

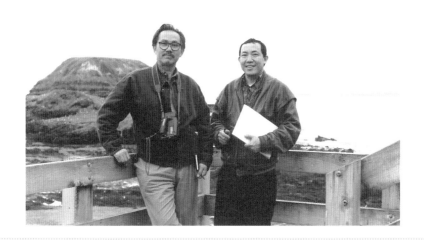

1994 年翁真如與盧沉老師在澳洲

起，從墨爾本一直開到首都坎培拉，八個小時，就他一個人開車，沿途盧老對所見的平原、農場、農戶很感興趣，每每見到好景色，我們就要停下來寫生，張爵士靜觀無語，樂呵呵的在一旁看着。

盧老認為寫生能喚起一個人的領悟和思考，會與自然同呼吸。現代人每天生活在水泥叢林中，往往忽略了身邊自然萬物帶來的啟發，與大自然接觸，靜心聆聽天籟之聲，能喚起人們對美好事物的嚮往，啟迪藝術家的創作靈感，心靈得到安寧。澳洲地廣人稀，風景優美，牛羊滿坡，芳草茵茵，山花爛漫，看了讓人心曠神怡。盧老師說，如果時間允許，我真想多待幾天，再深入體會澳洲土著民族的生活風俗。

那些天，我們參觀了許多博物館、美術館，也觀看了民間街頭藝術活動，幾乎所有國立、地區的美術館都去過了。老師非常喜愛土著藝術家 Clifford Possum Tjapaltjarri 的作品、澳洲西方現代藝術和「超現實畫派」Sidney Nolan，Albert Tucker，Arthur Boyd 等的畫作。他尤其讚賞澳洲油畫家 Fred Williams。他用簡單的點和線去表現樹林，凝望整體畫面你會感覺到每棵樹在擺動，如置身於茂林之中。盧老也鼓勵我在澳洲不僅要吸收西方的藝術，更要學習在中國古典詩詞中吸收營養，並在速寫本上對我講解古詩詞句中的含義，如蘇東坡的「此中空洞渾無物」、杜甫的「窮年憂黎元，嘆息腸內熱」，都說的非常詳細。他告訴我，畫好國畫，一定要有中國文學的功底，將詩詞融會在畫裏面，畫才會有生命力，才不是簡單的一張畫。

1994 年 10 月 5 日在博士山藝術中心舉辦的「盧沉藝術交流學術講座」非常成功。中外學生和中國藝術愛好者在講座上聆聽盧老師對藝術中「美」、「醜」的獨到觀點，還有對中國人物畫的創新發展的見解都令人耳目一新，講座上還安排了盧

老早期人物畫、近期人物畫以及風景畫的分析與欣賞。盧老的近作，在描寫日常生活中的人物與建築物的畫面佈局結構上，講求物與物之間的統一，他們之間互相流動着時空的自由與生機。當你仔細品味，便會發覺，他的畫賦予人一層想像的空間。盧老還現場揮筆示範，以簡潔的線條勾畫出李白的形象，頓起詩意之情境，可謂形神兼備，意象萬千。看似簡潔，實卻有千錘百煉之功。

現場陳林樹鴻同學作翻譯，我負責組織和拍攝，大家的反應很熱烈，觀眾們都對盧老的藝術才華十分敬佩。兩天之後我又組織了一批中外學生陪盧老到野外采風。當天早晨，我們在麥當勞集合，六輛私家車，浩浩蕩蕩出發了，一路直奔到丹德農（Dandenong）風景植物公園。

這時，天空紅霞萬朵，風光無限，我們來到大瀑布前停下來寫生，大家各自找好角度自由發揮。學生們畫具齊全，手攜又大又厚的速寫簿，十足一副大藝術家的派頭。看看老師，卻只從容地在外套口袋掏出一本小小的速寫簿。那一刻我和學生

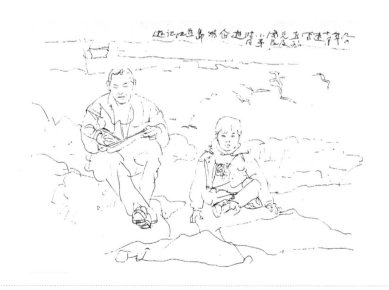

盧沉老師為翁真如速寫

們默然無言，老師樸實的風範讓我們慚愧。

很多學生拿着沒有寫完的速寫跑過來請教盧老。盧老一邊寫，一邊講解，他說：「寫生不能只是對着物體畫，不能全搬進來畫，要學會取材，回到畫室再進行處理，要顧及線與面的結構經營。」盧老師又對我的學生說：「你們的翁老師在澳洲會很寂寞，他缺少有共同藝術語言的朋友，他對藝術的理解，已不是一般人所能體會到的。」我受寵若驚，剎時莫名感動，老師的話，便是對我最好的鼓勵，他看透了我內心的寂寞與無奈。

吃飯時，學生們都爭相坐在盧老師旁邊，好像怎麼也和老師聊不夠，我聽着他們歡聲笑語，看着溫馨而又熱鬧的場面，感受着集體生活的溫暖。這天和老師在一起是一段快樂的時光，我還收集了老師的部分速寫稿，包括在菲利普島的寫生。

今天，我又見到了盧老師，問起那幾本畫滿了小企鵝、大嘴鴨、桉樹和澳洲人物肖像的本子，老師說全都整齊地放在

盧沉老師為翁真如題詞

畫室保存着。他帶我去參觀他的畫室，一進去，嘩！好大的空間，這間房子有很高的天花板，完全採用自然光線，白天寫畫不用開燈。大大長長的木板畫案，四處都架着外國畫版，充滿了藝術的氣氛，盧老指給我看放在畫案一角上的一大堆速寫簿，順手拿過翻翻，說：「時間還早，我寫一張畫送給你作紀念吧。」他寫時又還在某個部分停下，解釋此處要表達兩人的神態連貫要如何如何，老師的藝術創作一直保持着清晰的理念，與時並進，勇於創新突破。末了，又寫上題款「真如兄久別重晤寫此留念　己卯盧沉」，以紀念我們此次重逢。

談起一些我們的藝術近況，我還記得在我們通信函中盧老寫道，「我很贊成你用國畫的筆墨畫澳大利亞的自然風光，當然澳洲的動物也同樣十分迷人……」

時間過得很快，又要分別了。盧老怕我回市區走迷路，特地叫了一位朋友開個麵包車過來送我。臨走時，盧老還是不放心，決定自己陪我到市區。聽說我想去美術館走一走，盧老點點頭，說要陪我一起去，一起吃晚飯，他也已有幾個月沒去美術館了。

車子在泥濘的路上顛簸，我們在車裏來回搖晃。人生原本就是這樣，活得樸素活得踏實，活得簡單才會活得幸福。難道不是嗎？人生，本應該如此。道路凹凸，崎嶇不平，每次車子凹陷進去，又凸出來，藝術之路如同腳下之路，並不可能一帆風順，要經過艱難的跋涉，才能最後到達勝利的彼岸。

中央美術學院

真如兄：

盧沉老師致翁真如的信札

高山仰止

這些年來，我一直想着再去棲霞山拜祭師祖高奇峰。然而，多次路過南京，又多次地錯過。去看望一下先生，竟成了我的一個心病。

2017年4月中旬，在南京市博物館考古學家王濤和徐州博物館原館長夏凱晨的陪同下，我終於了卻了這一心願。

重修後的高奇峰墓園落成於 2003 年，坐落在風景秀麗、文化底蘊豐厚的南京棲霞山的叢林深處。一條鵝卵石鋪成的墓道，上面鐫刻着再傳弟子歐豪年教授題「高山仰止」，墓園整體佈局由牌坊、高奇峰先生雕像、墓垣組成，墓垣呈饅頭形，有須彌座樣式的墓圈，墓前立有國民政府主席林森題寫的「畫聖高奇峰先生之墓」，雕像則為方形基座，基座周邊刻有蔡元培、徐悲鴻、陳樹人題寫的詩文，上面安放着曹崇恩教授雕高奇峰先生的銅像，平和凝定一雙睿智的眼睛凝視遠方，顯出藝術家的非凡風度。

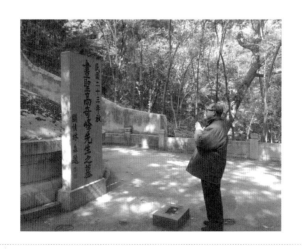

翁真如拜祭高奇峰先生墓

站在高奇峰師祖的墓前，我心潮湧動思緒萬千，心情難以平靜，陷入深深的思索之中……

　　憶早年隨從趙少昂老師學藝，在趙師授課的房間牆上高懸着高奇峰先生的照片，照片中先生平易近人，謙遜和藹。

　　在二戰期間，高奇峰先生還有一個半身胸像銅雕塑，這銅像是由德國雕塑家蒂娜・哈伊姆・文采夫人製作的。趙少昂老師曾告訴過我，蒂娜住在澳洲墨爾本市，和我生活在同一座城市裏。雕塑家蒂娜是德國人，上世紀三十年代初她與丈夫來到中國廣州拜訪德國朋友約翰・奧托（Dr. Johann H. F.Otto）醫生，經醫生介紹認識到高奇峰，蒂娜為其製作塑像（詳見本書〈在恩師趙少昂身邊——嶺南藝苑學畫記〉一文）。

　　高奇峰是「嶺南畫派」創始人之一，在近代畫壇具有舉足輕重的地位。其藝術上的創新及所取得的成就已經為世界所公認。他自幼從四兄高劍父學習繪畫，1907年隨高劍父赴日本學藝。同年加入同盟會，從事資產階級民主革命運動。

　　翌年回國與高劍父等在上海創辦《真相畫報》和審美書館，宣傳民主革命思想。後被袁世凱通緝，再次東渡日本。曾擔任嶺南大學名譽教授，並在廣州開設美學館，培育了大批弟子。其中最為傑出有周一峰（1890-1982）、張坤儀（1895-1969）、葉少秉（1896-1968）、何漆園（1899-1970）、黃少強（1901-1942）、容漱石（1903-1996）、趙少昂（1905-1998）等，時人並稱「天風七子」。「天風樓」

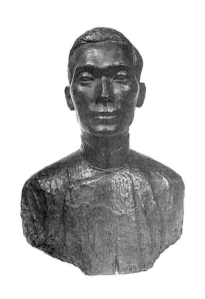

高奇峰銅像由德國雕塑家蒂娜・文采夫人製作

是 1930 年高奇峰在廣州二沙島居住和授徒的地方。

高奇峰生前不遺餘力地推廣藝術，雖在世匆匆四十五載即因病辭世，惟幸他的藝術通過眾弟子的承傳而得以發揚。

高奇峰存世作品不多，其畫風挺健俊美，用筆雄健豪爽、沉重穩練，敷色渲染，形象準確，線條生動。其翎毛走獸作品風格在雄健與俊美之間，他早年學習中國傳統繪畫藝術，後留學日本，受到西方藝術教育，作品融合了中國畫的筆墨形式和日本畫技法，注重寫生的同時又善用色和渲染，對傳統中國畫是一個突破，因而給人面目一新之感。他還從理論上闡釋了這種畫法的價值和意義，影響深遠，受益者眾。

他在《在嶺南大學的講課辭》曾說：「我以畫學不是一件死物，而是一件有生命能變化的東西……所以我再研究西洋畫之寫生法及幾何、光明、遠近、比較各法，以一己之經驗，乃將中國古代畫的筆法、氣韻、水墨、賦色、比興、抒情、哲理、詩意，那幾種藝術最高的機件通通保留着，至於世界畫學諸理法亦虛心去接受，攝中西畫學的所長互作微妙的結合，並參以天然之美，萬物之性，暨一己之精神而變為我現時之作品。」

當時有人評他的畫「賦予中國畫藝術新面貌」，在他的影響下，嶺南畫派逐步形成，受到社會的認可，而且傳承有續，代不乏人，直到當今，嶺南畫派仍然是中國畫派的主流之一。這是開宗立派創始人最為偉大之處。

我作為嶺南畫派高奇峰的再傳弟子和追隨者，感到欣慰，這也是我拜謁先生墓的初衷。

我與先生年歲相差逾半世紀，沒有見過先生，也沒有親自受過先生的教誨，用司馬遷拜見孔子的廟堂時說的話，「高山仰止，景行行止，身雖不能至，然心向往之。」

舊居前的思念

——訪問李可染先生舊居

2008 年 4 月，在我前來徐州辦畫展之前，我從收藏舊物的箱內，找出了一張 1994 年在徐州李可染舊居與可染老師的親侄子李秀君先生一起合拍的照片。舊日的照片裏保存着多麼珍貴的時光影像啊，它把歷史的瞬間變為永恆。那時的我，較之現在是一副年輕的面孔。可是時光荏苒、光陰如梭，它帶走了你的青春年華，美好歲月。你抓不住，留不下，就像我和可染老師一樣，錯過了見他的機會，就永遠沒有謀面。

4 月 28 日，徐州畫展進行中，我在好友徐州市文物管理委員會文博專家夏凱晨先生陪同下，再次訪問了可染老師的舊居，拜會舊友李秀君先生，算是故地重遊了。

李可染舊居是一座四合院，青磚灰瓦，素樸淡雅、古色古香。院內種着石榴、青竹。南屋是李可染年輕時住過的居室，屋內按當時的原貌佈置，有寢室、書房，牆上掛着舊時的照片，畫案上擺放着筆墨紙硯，好像可染先生剛剛離去。

與李秀君先生久違多年，彼此都十分親切。看着那張舊照片，我們都感嘆時光易逝，歲月難再，我們手中的這張照片，已經走過了十幾年的光景。走出舊居我們來到了新建的李可染藝術館，與舊居連成一個有機的整體，是一座具有中國傳統風貌的建築，但又吸收了很多西方建築的優點。

新館主體建築平面呈「L」型，佔地面積有四千餘平方米，館內分陳展廳、學術研究廳、綜合服務設施等幾部分，陳列着老師的藝術人生，真是大師風範，令人感到震撼。牆上有老師對藝術的追求：「可貴者膽，所要者魂。」

看着可染先生的照片，我思緒萬千，多少次曾期盼去見老師，聆聽教誨，終於還是失之交臂。但我還是有幸見過李可染老師的夫人鄒佩珠、兒子李小可。

1991 年我到北京參加李老師的遺作展，在展覽會上見到鄒老師，並與她合影留念。

2005 年我和李可染老師的兒子李小可先生又在澳洲相識。那時李小可作為西藏畫家代表團成員之一，一行六人來到墨爾本進行友好訪問。代表團的成員裏，有西藏自治區文聯副主席王守明先生、中國民間文化交流中心副主任朱虹女士、西藏自治區美術家協會副主席余友心先生、西藏自治區美術家協會副主席巴瑪扎西先生和西藏日喀則美術家協會副主席拉巴次仁先生。

學術交流中李小可先生給我們介紹了「中國西藏當代繪畫展」中的一些代表作和西藏生活風俗人情。他是很隨和的一個人，雖是初次見面，但都一見如故，加上大家對畫畫的喜愛，對文化的共同理解，我們相談甚歡，有相識恨晚之感。興起時，我們即席揮毫，共同合作了一幅畫，以表達澳中友誼和我們之間的感情。

這次到舊居訪問，徐州文聯副主席王勇先生和新任館長尹

1994 年翁真如與李秀君先生於李可染舊居合照

成先生，頒發了聘我為李可染藝術館名譽顧問的證書。我感到非常榮幸！多少年啊，沒有見過夢寐以求的可染老師，但又與老師的夫人、兒子、侄子相識結緣，現在又成為老師藝術館的名譽顧問。它填補了我沒有見過李老師的遺憾，這是怎樣的一種緣分啊。

人生，也許就是這樣，驀然回首，已到老年。曾經的蹉跎歲月，曾經的豪情壯志，都會隨風而去，你會經歷擁有，會經歷失去，也會經歷錯過。有些事是永遠無法彌補的。

回想早年在香港時，楊善深老師曾答應過我，待我到北京時介紹我去拜見李老師。可惜直至 1991 年我才第一次到北京，那時老師已經離世兩年，我只能在照片上看到李老師了，他慈祥善良的面容，虛懷若谷的心胸，氣勢非凡的大師風範令人敬仰。

老師沒有離去，他就在我們身邊，我能感受到他的精神在感召着我，激勵着我在藝術道路上不斷攀登、勇往直前……

2005 年翁真如（右三）與李小可（右二）合照於澳洲

虎嘯震山河

——與徐庶之老師合畫虎圖

　　軒轅黃帝是中華民族的始祖，數千年來受到人們的敬仰，歷朝歷代都很重視黃帝陵的保護，對於我們這些旅居海外的炎黃子孫來說，都期望着能回到祖國參加祭陵活動，尋根問祖。2003 年 3 月 28 日，應陝西省外辦的邀請，我有幸出席那年的祭陵活動，能在黃帝陵前叩拜，讓我感到無比激動。

　　西安，有我敬愛的劉文西、苗重安和許多老師們。還有一位新疆畫院名譽院長徐庶之老師，便是我此次要拜見的。

　　1986 年我和徐老師在墨爾本第一次相見，印象深刻。老師回國後，我便時時想着何時有機會去中國見他。早在 1993 年，老師就從烏魯木齊調回陝西了，而這次去西安，我正好藉着祭祖活動看望老師。

　　懷着期盼的心情，我按信中徐老給我的電話號碼撥過去，數聲鈴響，電話接通了，熟悉的聲音一聽就知道是徐師母 —— 賈紹珍老師。

　　徐師母也聽出了我的聲音，先是一陣驚喜。我急着告訴她我將去西安，又急着問他們在不在家？是否有空？電話那頭我聽見徐師母的聲調沉了下來：「徐老已經不在了。」

　　頓時，我的腦中一片空白，一時說不出話來，是我反應慢或是不願意接受這個不幸的消息，我不知道。直至最後多次的說話，我明白，徐老確實已經不在了，他離開了我們。我哽咽着，忍住淚水，怕再給徐師母增添悲傷。

　　1986 年我邀請徐老偕同師母到墨爾本做學術交流。我們活動多日，聊到興起，決定「合畫」。我取出之前臨摹仿寫的一

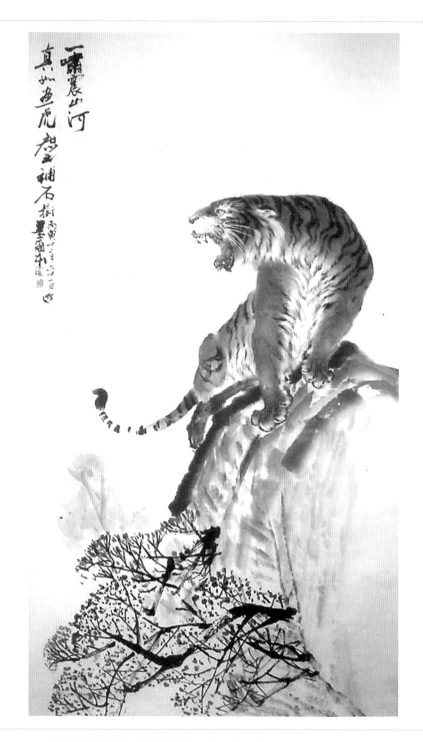

1986年翁真如與徐庶之老師於澳洲合作畫的《老虎圖》，由翁真如畫虎，徐老補石樹及題字。

幅老虎圖，徐老添上補景。

　　只見徐老筆墨一揮，先畫山石，再畫出飛動的樹枝叢林。畫筆舞動，筆墨淋漓，卻又是那麼從容不迫。徐老的筆風粗，狂、僻，畫面即時如風雲突變，老虎雄風勃勃。畫畢，題上「虎笑震山河」幾字。「嘯」字被故意寫成「笑」字。呵呵，老虎要真的「笑」起來肯定比「嘯」起來更覺威風凜凜。我很開心，「笑」顯現的往往是大將之風，笑傲山河是多麼瀟灑。一陣歡笑之後，徐老認真地將「笑」字改過來，我不得不佩服他，小小毛筆一揮，天衣無縫。

　　1991 年，我在中央美院展覽。徐老和夫人也來了。看了我許多描繪澳洲風采的作品多為曠外平原，便對我說，可以在某些畫面上加上動物遠景，這樣可以增加畫面的動感與生氣，也能更好表現畫者心中欣悅的律動。

　　徐老說：「我見過你畫的動物，那幅老虎圖，畫得很不錯⋯⋯」我非常開心，徐老還記得我們的老虎合作畫。我心裏知道這實在是徐老在鼓勵我，這是前輩對後輩的一種愛護和支持，面對他的讚譽，我誠惶誠恐，更佩服他驚人的記憶力。

　　我曾見過徐老兩次畫牛，一次在澳洲悉尼他畫給德源先生

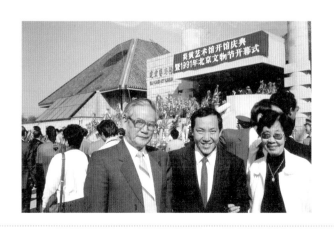

1991 年翁真如與徐庶之老師伉儷於炎黃藝術館開幕日合影

的四尺整紙《雙牛竹林圖》，題字寫有「終生勞瘁事農而安不居功」等寓意深刻的字句。另一次是在中央美院做示範，姚有多老師帶我去，我那時擠在人群中觀看。

老師的一生走遍新疆，從高山到草原，從綠洲到戈壁。雄偉的高山，蒼莽的叢林，多姿多彩的綠洲草原，還有勤勞勇敢的牧民，他們辛苦而又快樂，牧民們策馬在草原上，那些駱駝、羊群悠閑地生活着。這些都一一納入他的畫卷中，形成了獨特的「西域風情畫派」。

眨眼間，一切都成了不堪回首的往事啊。

我依然站在電話旁，時間好像都凝固了，感到孤獨和悲傷，只有書房裏的書靜靜地陪伴着我，抬眼看看書櫥裏的物件，連它們看上去都是憂傷的。人的心啊，為甚麼那樣脆弱會被突如其來的消息擊碎，為甚麼總要經受永別的創傷與悲痛？

明月照清江

很多年前，我第一次去拜祭黃帝陵時，站在一棵交枝複葉的千年柏樹前，一時在腦海裏覺得好像何年何月與這棵千年柏樹似曾相識。

想起來了，那是 1991 年在苗重安老師畫室裏，看過一幅巨作《根深葉茂圖》。畫中那棵蒼老的柏樹，歷經千年歲月，屹立不倒，依然茂盛，與看到的這棵樹一模一樣。

又有一次我去延安的路上，站在山頂上向前望去，眼前是黃土高原，一望無際，山連山、崗連崗，眼前又一次顯出苗老的另一幅巨作《春回高原圖》。那蒼莽深沉、氣勢磅礴的高原景色令人感嘆不已。我一時思緒萬千，人的一生能有幾回站得這麼高，看得這麼遠？

2004 年 3 月份時，我寫了一封信給苗重安老師，告訴他我將會到西安祭黃帝陵，並寄上行程時間表。4 月 3 日從澳洲到中國的第一站是北京。

在北京，我拜訪了劉勃舒老師，劉老師告訴我苗重安老師有託他留言，並為我撥通了苗老師的電話，讓我與苗老師通話。原來苗老師在北京作畫。苗老師先後為人民大會堂、天安門、北京火車站等處繪製過多幅巨作。苗老的山水畫，雄渾博大、氣象萬千，畫面用色豐富，擅長表現山水的光影效果和物像的質感。苗老的作品描繪了祖國大好河山，寄託了他的愛國精神，蘊藏着一種民族振興的力量。

多年不見，苗老師依然神采奕奕，比以前更精神了。我記得很清楚，在 1996 年，澳洲翁真如藝術慈善基金會邀請陝西長

安畫派的第二代畫家，陝西省文聯副主席、陝西國畫院院長苗重安老師和陝西美術館館長耿建老師擔任大獎賽主評委，在澳華博物館的二樓上，他們與澳方五位評委一起評選參賽展品。

　　苗重安老師在澳洲學術交流期間，所有澳洲中外觀眾對他的作品讚不絕口，不論大小山水畫，苗老的傳統筆墨線條中強調色彩表現，還引進了西畫色彩、西洋畫的倒影和反光的特殊表現手法。他把這些方法進行了很好的融合，並形成了自己獨特的繪畫風格，將美麗的山水畫賦予新意，給觀眾帶來全新的藝術享受，引起精神上的共鳴。

　　我印象最深的苗老作品是《明月照清江》。畫面上一片平靜的江水，一群白鷺在飛翔，一動一靜，江水映着月影，遠山若隱若現，顯出山和水的嫵媚，令人陶醉在大自然的懷抱，心曠神怡。

2004 年，苗重安老師親筆題寫在 1995 年翁真如陪他在澳洲采風的照片。
（原 144 頁圖調至 145 頁文字上）

苗老和我們一起曾到墨爾本郊外海邊采風，沿途觀看大海景色，浪濤拍岸、群鳥飛翔，苗老用筆去表現海上風光，光與影的對話，天與海的交融，自然之物與胸中之物的表達融合在一起，形成一幅幅美麗的畫卷。看着他的畫彷彿置身於海闊天空之中，我真是佩服苗老高超的表現技法。

　　我隨身帶上一疊八年前在澳洲與老師合照的相片，其中有一張與蘇震西議員在龍舫皇宮大酒店用午餐時的合影，現在蘇先生已是澳洲首位華人墨爾本市市長，很不簡單，他也為華人爭了光。我們看着照片懷念在澳洲的美好時光，真是歲月如梭，逝水流年啊。說着，苗老在照片上題了字，以紀念今天我們有緣相聚於北京。

1995 年澳洲翁真如藝術慈善基金會顧問、墨爾本市議員蘇震西（左二）和澳華博物館主席區鎮標（中）陪同擔任基金會大獎賽主評委的苗重安老師（右二）和耿建（右一）老師合照

一次親切的交談

——中國美術館拜見范迪安老師

2008 年 5 月 20 日，在中國美術館館長辦公室裏，我將從澳洲帶來的澳洲翁真如藝術慈善基金會聘書送給范迪安館長，范老師非常高興地接受了我們的聘請。

就在當年 2 月，邵大箴老師、范迪安館長、邵軍副教授、曾教授和張教授曾一起應墨爾本大學邀請出席學術交流。經邵老師的介紹，我才憶起原來我與范老師早在 1991 年已在中央美院見過一面，只是那時事多人忙，一面而過，沒想到又在墨爾本相見了，而范老師已升任中國美術館館長了。范老師性情溫和，爽朗直快，才思敏捷，充滿活力。我們在墨爾本相處數天，成為朋友。

范老師很欣賞墨爾本聯邦廣場（Federal Square）的建築物和公共藝術。公共藝術以前我們叫城市的雕塑，近年來中國經濟發展，城市的變化也帶動了公共藝術的發展，藝術家創造很多公共場所的雕塑逐漸滲透到建築空間中。他認為藝術品不要光作為裝飾環境之用，還要有藝術家的藝術創意，符合環境特性。這是很有道理的。

范老師為人師表，有着寬闊的胸懷，他會將自己的藝術創作與生活經驗都教給你，對後學非常提拔。他曾經在中央美術學院做了很多工作，也在美術館為中國當代藝術和國際當代藝術的交流做了大量的貢獻。

在澳洲，我曾給范老師看過我的畫冊，並求教於他，他與我暢談，言辭懇切，令我十分感動。我在思考，現時中國和世界之間的文化交流愈來愈多，中西藝術已進入到一個全球同步

對話的時期。范老師很贊成我用水墨寫意的手法去表達澳洲風情，將自己的文化傳統與創新意識相互融和，去開拓新的藝術領域，他並且鼓勵我將來出一本澳洲考拉的畫冊。

他在澳洲訪問的時候，人雖在外，但電話不停地響，大多是中國美術館的事務。但他並沒有一點高高在上的架子，或傲慢的態度。我真是佩服他的工作態度及精力，真是身體差一點也不行。

記得訪問美術館時，范老師陪我在館內參觀，高大寬敞的展廳令我讚嘆不已。當踏入幾個展廳，看到展出的巨幅中國書畫，我便驚呆了。那些作品尺幅很大，筆墨老辣，構圖獨特，技藝精湛。這可是作者多少年寒窗辛勤換來的啊。人家說的真的一點沒錯，少點本事也不敢到中國美術館辦展覽。

在努力做好美術館事務工作之餘，范老師還極力推動中國當代藝術的國際化和平民化，他認為美術館要為公眾服務，讓公眾能在美術館得到審美體驗，獲得豐富的藝術滋養。他經常舉辦一些免費的專家講座和學校的美術教育活動。

交談中，我拿出我的畫冊，請教於他，他很用心看着畫，提出一些技術上需要改進的問題，給我講構圖裏應再筆墨豐富

2008 年翁真如與范迪安館長於中國美術館合照

一次親切的交談

些。他還建議我在澳洲生活應該多畫澳洲的題材，吸收本土藝術和生活實踐，創作出既具時代精神又有地方特色的作品，並要創作出幾件巨幅代表之作。

　　他的一番話具有指導意義，讓我大開眼界，心中豁然開朗，知道今後的路如何走，同時我也感到溫暖。這時，范老師的辦公室內不斷有人進進出出請示工作，范老師一邊接待我，一邊處理事務，他每時每刻都那麼忙，而他的態度又總是那麼溫和從容，對人又總是那麼關懷備至。看着眼前的范老師，他既是一位藝術家和藝術理論評論家，又是一位優秀的管理者，還是一位能力極強的稱職館長，我的心中充滿了敬佩之情。

我之為我 自有我在

在 1980 年之前，那時我為自己的畫展做準備，需要篆刻多枚印章。

那之前我已經知道，恩師趙少昂老師作品上的印章，很多都是馮康侯老師所刻的。比如有一個最常用的「我之為我　自有我在」的印章，便是馮老師的手筆。因為崇敬馮老師已久，便請趙老師為我引薦與馮老師相識。

馮老師其人文質彬彬、氣質儒雅，為人亦溫和淡然。他自幼習從舅祖溫其球學畫和從劉慶崧學篆刻。其後專心鑽研篆刻藝術，畢生的心血都在印刻上。書法也是精通的，其中尤以篆體見長，又精通甲骨文、金文。他是香港書界翹楚，與書法家陳荊鴻齊名，當時有「陳書馮印」之稱。1980 年香港藝術館為馮康侯老師舉辦了書畫篆刻展，並為他出版了《馮康侯書畫篆刻集》。

馮康侯老師與趙少昂老師同是番禺人。馮老師曾任黃埔軍校校長辦公廳秘書、中華書局編輯，且赴日本入美術學校學習實用美術，回國後曾為梅蘭芳畫舞台佈景。馮老師攜眷遷港後，寓居九龍，題其宅為「可叵居」。他擔任聯合書院、德明、廣大、華僑等院校的文字學、金石學和訓詁學教席，又在聯合書院與香港大學校外課程講授篆刻，首開風氣，並與友人合辦「經緯書院」和「國

馮康侯老師刻印「我之為我自在我在」及「少昂」

際研究所」，主講中國文學及藝術。

　　居住香港的這段時間，馮老師與陳融、胡毅生、陳芷町、黃君璧、李研山、趙少昂等聯合舉辦「庚寅書畫展覽」，又與高劍父和楊善深組成了「協社」。1962 年，受聘於香港商業電台，主持「寫正字、讀正音」的特別廣播節目，又主持「成語講座」。1970 年馮老師與陳荊鴻，趙少昂，楊善深三位老師聯合辦了畫展。

　　1980 年到 1983 年這期間，我每次從澳洲回港必去拜訪馮老師，向他討教。馮老師時時讓我欣賞他的一些新作，作品中我看到了馮老師的各種繪畫精品，各種禮器上的甲骨文，每幅都結合了書畫篆刻。老師知道我在澳洲設立了一個畫苑，那天聊到興起，提筆給我題了「東風畫苑」，這是多麼珍貴啊，至今這副字幅仍然掛在澳洲的畫室裏。此後老師陸陸續續贈與我不少墨寶。1982 年，回國時見老師精神尚可，臨走時同老師合影，隔年再見老師，老師很高興，又給我在照片上題字，寫着「一九八三年春真如棣台與康侯合照」。

　　這一年馮老師全身心投入到書畫印集的印製出版中，累及了身體。這一年，他的好友張大千大師仙逝了；而在前一年，老師夫人的逝世也給了老師深深的打擊。年底 12 月，馮康侯仙逝，享年八十三歲。

　　馮康侯老師畢生的精神都在書法、繪畫、篆刻上。尤其是他精湛的篆刻造詣，在藝術的長河中熠熠發光。

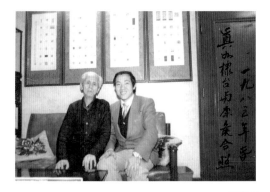

1982 年翁真如與馮康侯老師合照

馮康侯老師書贈翁真如的墨跡

捉月台上臨路歌

采石磯，位於安徽省馬鞍山市的翠螺山麓，歷來為江南名勝。相傳唐代詩人李白在此醉酒，見水中月影赴水捉月而淹死，更為此地增添了神秘浪漫的色彩。2009年4月23日下午我們一行人慕名而來，為了看李白水中撈月的地方，拾階而上。

山階一級一級。我心裏嚮往着詩仙流浪孤獨的人生。他的一生鍾情美酒，傾心月亮。這兩樣東西與他如影隨形相伴一生。對月亮的傾情，從他的詩句上可見一斑：舉杯邀明月，對影成三人；今人不見古時月，今月曾經照古人。這傳說中的「捉月台」，便是李白醉酒見到水中月影蕩漾，跳到水中撈月被淹死的地方。

「捉月台」又名「聯璧台」，是一塊刻有「聯璧台」的大岩石。舊志記載，明正德年間此處原名捨身崖，後改名聯璧台，李白的故事又為它染上朦朧浪漫的色彩。

「捉月台」後聳立着一尊約四米高的合金銅鑄就的李白《臨路歌》塑像。這是雕塑界赫赫有名的泰斗錢紹武老師的大作。舉頭仰望，不由得從心底嘆一聲：太美了！李白那一身詩仙的傲氣，充滿激情的相貌，寬大誇張的袖子，更表現了詩人的狂放不羈、清高孤傲。立於雕像前，彷彿看到了詩人對理想的追求，卻又不能實現的痛苦。

此時此刻，此景此情，一邊是撈月的「捉月台」，一邊是栩栩如生的詩仙。我不肯離開。巨大的雕像下面是錢紹武老師為《臨路歌》的題字，大氣磅礴，氣勢非凡。

老師的書法有着獨特的造詣。他曾為我的長卷畫題上「澳

洲風情伴我行」的詩句，又在我的紀念冊上題「藝乃心聲」等句，筆墨飄逸奔放，如天馬行空，由滿紙雲煙，至物我兩忘的境界。

1991年我去中央美術學院拜訪他時，在那裏我有幸聆聽了老師對書法理解的高見，更有幸得到他的厚愛，在他畫人體模特的時候讓我留在現場觀摩學習。

在他非常簡陋的畫室裏，擺滿了層層疊疊的畫紙，豎起的畫架上夾着素描的畫作。桌上、板台上，隨處擺放着各種人像的雕塑。靠牆的書架上也塞滿畫卷和大大小小的塑像。書架前架起一張小小的平板台，上面墊着床布。作畫時，拉起布擋住門窗的光線。就在這樣簡陋的條件下，老師的畫筆下衍出無比美麗的線條，構成一幅幅真實逼真的人體畫像。

老師作畫時用的並不是鉛筆或碳筆，而是用長條的毛筆來素描，醮水墨落筆，線條飄逸柔美。以水墨來勾勒人體，更能突現人體的結構和體質，畫線的連續性表現出美感。老師的人體素描筆法生動，造型嚴謹，融合了雕塑手法，書法素質和文學美感，技藝嫻熟。

我得到錢老的允許，為這次作畫留下寶貴的鏡頭。隨着每一次的快門按動，隨着老師的每一落筆揮動，都使我的從藝生涯受益非淺。老師是位國學素養深厚、學識淵博的學者。每次見面，他都帶着

1991年翁真如與錢紹武老師於中央美術學院

溫和的笑，神采奕奕，我能感受到他身上的大師風範。

　　天色漸暗，夕陽金燦燦地掛滿天空，同行的友人不斷地催我下山。我們往回走，沒人知道我心裏有多麼的依依不捨。回頭望去，看着離我們漸遠的李白雕像，直至它成為一個小小的白點，消失在我的視野中。我的耳旁彷彿回響着李白淒切的詩句：悲來乎！悲來乎！主人有酒且莫斟，聽我一曲悲來吟。悲來不吟還不笑，天下無人知我心。

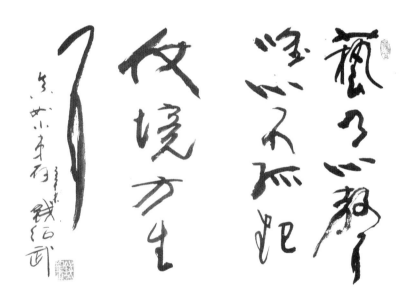

錢紹武老師書贈翁真如的墨跡

書界翹楚

在 1920 年，陳荊鴻、趙少昂、黃少強三位大師已並稱嶺南三子。到了 1970 年，陳荊鴻偕同馮康侯、趙少昂、楊善深四家在香港聯展書畫名作並出版了畫集。那時我就在書畫上拜讀老師的作品，心生崇敬。

1973 年，我拜入趙少昂老師門下學畫，時常前往老師畫室請教。在趙老師香港的畫堂大廳裏，有徐悲鴻大師為趙老師題的「夢萱堂」匾額，匾額下面是紀念趙老師母親的一方銅像。

銅像之上，便是陳荊鴻先生題字的讚詞：「母氏劬勞，舉世所嘆，以母兼父，其事尤難，孤寡相依，滿目憂患，恃此十指，以御飢寒，兒幼而才，雅慕書翰，資以膏火，遂其研深，兒學既成，母力已殫，力則已殫，心則已安，至樂在心，微笑在顏，亭亭雅靜，穆穆幽閑，我傳此神，垂之不刊。」此為我最初知道這位著名的書畫前輩，每每到畫堂，讀來總是心有戚戚，敬佩不已。

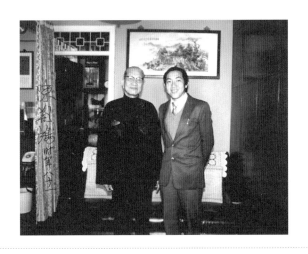

1982 年翁真如與陳荊鴻老師合照

1979 年中秋，我一如往日向趙老師討教詩書畫學，老師知我求學心切，決定為我引見陳荊鴻先生。這一天我去拜見陳老師，一開門，老師驚訝不已，原以為電話中說要來討教的是個中年人，沒想到是年輕畫家，而今如此好學願學的年輕人並不多見。老師讚嘆：「有如此求學精神，非常難得。」

　　此次以後，每每到香港，我便必定去老師處學習。老師將我當做學生，仔細為我講解書畫藝術，我也虛心聽教，而更多將我看成他的晚輩朋友，知道我每次回港路途遙遠，所以每次返程他必送我他的一些著作，或是他已看過的一些書籍，更要我多臨帖，多多讀古籍詩詞及文學，淳淳叮囑。老師給我看了許多早期的作品，多種書體，其中以章草最為擅長，字風古樸勁健，有着獨特的風格。

　　1983 年的 4 月，老師好友張大千大師逝世，我去拜訪老師時，老師非常傷心，給我看了他剛剛為張大千大師寫的一張挽詩：

　　六十年故舊無多，海角天涯，還得幾回重聚首；
　　千百世丹青不老，風流文采，定知八表永垂名。

　　人生一場，貴在真誠，就如老師與張大千大師，坦誠相交相惜。

　　陳荊鴻老師早年在上海、北平與康有為、吳昌碩、黃賓虹、梅蘭芳、齊白石等人交往，一起切磋書畫文學、詩詞書法。1947 年之後，他在香港大學任教，又擔任報社的社長一職。其時他的書法藝術為香港書界佼佼者，與篆印家馮康侯齊名，故有「陳書馮印」之稱。他的一生孜孜為書藝文化工作付出心血，做出不可忽視的貢獻。

1987 年，英女王伊麗莎白二世更親自為他頒發了榮譽勳章。記得 1985 年，我特地繪了一張《達摩圖》，帶回香港請老師幫我題詞，老師看後讚賞不已，說我的畫既有人物的靈氣，又有文學的意境。老師的鼓勵至今仍在耳邊，多年來一直在激勵支撐着我，在作畫之餘堅持練字讀書，提升自己，不倦學習，直至今天。

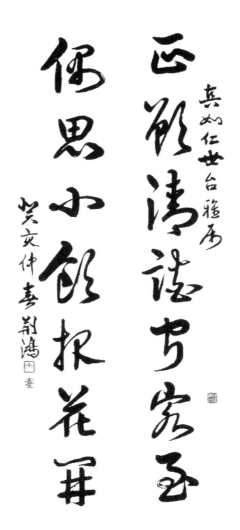

陳荊鴻老師書贈翁真如的墨跡

畫界雜誌

山清月朗

1985 年 6 月 2 日清晨六點，天色未亮，我到機場送別關山月老師夫婦和黎雄才老師夫婦。

在墨爾本機場，我為老師們辦理好離境手續。早上天氣很冷，只有零下七度，坐在機場候機室裏還是很冷。我坐在關老和黎老之間，一左一右緊握着兩老的手掌，輕聲說道：「時間過得真是太快，接機的那一天猶在眼前，今天再來機場，已是送別。」

兩老這幾天對墨爾本的印象很好，連連讚嘆墨市的環境優美、空氣新鮮。說起來我和兩老是有着親密的關係。他們都是我的師叔長輩，他們對我格外的照顧和教誨，令我感動，受益匪淺。他們談了很多那一輩學畫的艱苦，強調了寫生的重要性，他們對我在新南威爾士美術館正在展出的四屏六尺的獅群圖評價很高，又指出其中的不足之處，要我多寫生。澳洲有着豐富美麗的生態資源，袋鼠、考拉，還有一望無際的草原田野，老師們着我要用中國畫的筆墨去表現澳洲的景物，讓我走出一條自己的路。

我將這幾天在澳洲拍的照片沖印後送給兩老作留念。兩位老師重情義，又要我在合照的背面寫字紀念。不知不覺就到登機時間了，我向關老夫婦和黎老夫婦道別，心裏想不知道這一別何時才能再相見，彼此依依不捨，握手又握手，道別又道別，但願此時此刻時間能停下，讓我們多聚一會兒。

相見時難別亦難，最終他們還是走了，我望着他們步入門口，用力的揮一揮手，在心裏默念着，祝他們一路平安、身體

健康、萬事如意。

　　想起與關山月老師和李秋璜老師的初識是在四年前。第一次見面是 1983 年的春節。那時我與太太拿着趙少昂老師的推介信到廣州拜訪關老，在電話中，關老教我怎樣去廣州美院，我便從酒店出發，按着關老指好的道路步行，邊走邊問，才到了美院，又問到了關老的家，那時，關老早已等候我們的到來，師母沏好茶熱情招待。客廳裏一圈古樸的木沙發，牆上掛着字畫，角落的小凳上擺着盆景，非常雅致。

　　同年，關老到香港出席「嶺南畫藝 —— 趙少昂、黎雄才、關山月、楊善深四人合作畫」畫展。趙少昂老師叫我開幕那天提早接他一起去參加開幕儀式。我很開心，因為知道在開幕式上能和幾位老師再次見面，真是機會難得啊。

　　步入展廳，我與關老夫婦握手良久。關老精神很好，西裝革履，關老問及我和家人，很是開心。我又四處張望，見了趙老、關老和楊老三位老師（黎老還在菲律賓參加東南亞畫展，沒法前來）。我那天也忙壞了，幫別人拍照，別人也給我拍照，嘉賓、書畫界，都要與三老合照。萬頭攢動、熱烈踴躍，在這種場合下是很難有時間觀摩作品的。這批作品是有史以來

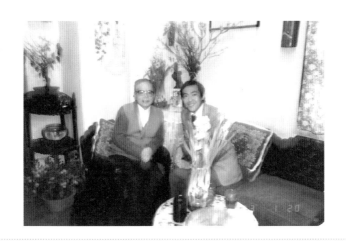

1983 年春節翁真如拜訪關山月老師合照

嶺南畫派四大家的合作畫，每一幅都由嶺南畫派四大家合作完成。我把握這個時機認真欣賞。

以前經常看其他三位老師寫畫，就是很少看關老寫畫的整個過程。直到今年關老、黎老兩位訪問澳洲，當場寫畫，才有機會得以目睹繪畫的大師風采。

現場觀者密密圍觀，屏息靜看，而關老握筆聚墨，凝神揮灑。他最拿手的是寫梅花，先粗枝大葉，後以勾圈，是為梅花瓣，瓣用筆圓渾，簡練灑脫，一點一圈充滿着感情。這應是多少個十年寒窗的苦功啊。

當他揮筆畫完墨梅圖時，觀者無不傾服，掌聲雷動。關老精心畫梅，風格獨特，獨辟蹊徑，真正是「在墨海中立定精神，筆鋒下決出生活」。老師題款的書法，行雲流水，充滿韻律之美。書畫渾然一格，耐人尋味。

我最喜歡的兩幅白梅水墨畫，一幅送給維多利亞國家美術館（National Art Gallery of Victoria），另一幅送給了澳華歷史博物館。這一張畫我印象深刻，我抄下關老在落款時寫的「鐵幹縱橫風骨屬新枝，挺直氣衝天，平生歷盡寒冬雪，贏得清香沁大千」。他以梅比喻，鼓勵人們積極進取，奮發有為。隱喻處

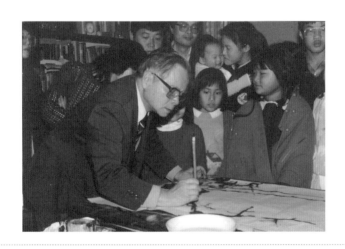

1985 年關山月老師在澳洲即席示範

世為人要有修養品性，要有所堅持，自強不息、奮鬥不止。

第二天晚上，澳華歷史博物館在中餐館設晚宴，其間高朋滿座，中西人士近百人。我和兩老同座一席，席中邀請關老發言，言辭中有着對我們從事中國繪畫藝術的十幾人的鼓勵，亦有對將來發展澳中文化交流事業的願望，這使我非常感動。這一席話語重心長，我們以發自內心的熱烈掌聲回應⋯⋯

在機場送別關老時，我憑窗遠眺，飛機已經離開地面起航，愈飛愈高，一會兒消失在天際邊，眼前剩下的是藍藍的天空和長長的跑道，心中若有所失。

再見了，我敬愛的老師。

兩地情

——中央美術學院拜會潘公凱老師

　　2008 年 5 月 28 日早上，中央美院正門，鄭岩教授前來迎接我。一道來的還有張敢教授和曾應澳洲翁真如藝術慈善基金會邀請赴澳洲領獎的張斌女士。鄭岩教授和張斌教授四個月前曾同邵大箴老師、范迪安館長、邵亦楊教授一起應邀到墨爾本大學進行學術交流。在美院，他們一起帶我參觀了校舍。校園很大，具有藝術感的現代化建築十分漂亮，而美術館的造型又非常有特色。

　　之後，我們一起去拜會潘公凱院長。潘院長正忙着外面的事，急急忙忙的趕回美院來和我見面。坐在潘院長的會客室等待他的那一會兒，我心中想像着見面的情形，我與潘老師已經多年不見了，屈指數來，自澳洲一別，已有十二年光景了。

　　記得那是 1996 年 12 月，我到墨爾本機場迎接中國美院院長潘公凱和美院外辦郭培建處長，一行人從機場直接來到唐人街龍舫皇宮大酒店，澳洲翁真如藝術慈善基金會在那裏設宴歡

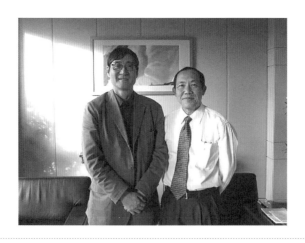

2008 年翁真如與潘公凱院長合照於中央美術學院

迎貴賓。到會嘉賓有蘇振西議員、馬潘愛賢爵士、洪紹平太平紳士、滙豐銀行陳端如經理、萬國寶通銀行劉娟屏經理、林延齡醫生伉儷、林靖怡醫生等僑領與藝術界朋友們，濟濟一堂，氣氛熱烈，其樂融融。

潘公凱院長不僅是一位中國畫家、美術理論家，也是一位卓有成就的教育家，在座的朋友們對潘院長早年提出的中國和西方教學影響互相補充，同時互相加強的說法十分認同。

他主張「綠色繪畫」，即人與自然、人與社會、人與自我和諧共處的理念，認為「回歸自然」是中國傳統的精神和世界未來藝術的匯合點，他提出的「中西方傳統繪畫不同的心理學根據」都得到很好的反響。

潘院長在改革中國藝術教育理念上付出了很大努力，做出了巨大貢獻，這是大家有目共睹的。宴會上，基金會幸榮聘請潘院長為本會名譽顧問，並由中華人民共和國駐墨爾本總領事館文化參贊錢開富先生代表澳洲翁真如藝術慈善基金會頒發聘書給潘院長，同時潘院長代表中國美院，聘我為中國美術學院國際美術教育委員會委員，以此在今後共同為加強中澳兩地的美術教育和文化交流努力。

1996年潘公凱院長代表中國美術學院聘翁真如為中國美術學院國際美術教育委員會委員

潘老師為澳洲翁真如藝術慈善基金會題了橫額，這幅字現在還掛在基金會所的大廳裏，為會所增輝不少，同時也給基金會極大的鼓勵及鞭策，激發我們更加努力為促進中澳文化交流做工作。

　　潘老師於 1996 年任中國美術學院院長，2001 年到北京任中央美術學院院長，前後在中國兩所最高的美術學院擔任院長。身居高位，聲譽顯赫，但他依然是那麼和藹可親，寬厚豁達，受人尊敬。

親情中華

——在世界華僑華人美術書法展致辭

（一）

2012 年 9 月 14 日出中國僑聯、中國文聯、中國美術家協會、中國書法家協會共同主辦的「親情中華 —— 世界華僑華人美術書法展」在中國國家博物館開幕。全國政協副主席、中國文聯主席孫家正出席開幕式並剪綵。六十餘位專程回國的海外藝術家和數百位國內書畫界、僑界、新聞界人士出席開幕式。

此次展覽收到來自國內和海外三十九個國家和地區的近三千件作品。展覽評選出「佳作作品」八十三幅，「入選作品」一百九十三幅。同時還特邀三十九幅作品參展，其中包括歐陽中石、黃永玉、劉大為等的作品。

中國僑聯主席林軍、中國文聯副主席趙實代表主辦方講話。六十餘位專程回國的海外藝術家和數百位國內書畫界、僑界、新聞界人士出席開幕式。林軍致辭表示，「親情中華 —— 世界華僑華人美術書法展」對於展示海內外書畫家創作成果，

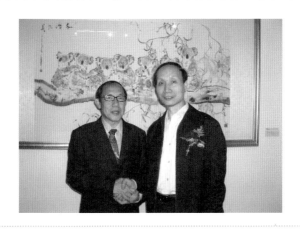

2012 年中宣部副部長翟衛華與翁真如在其作品前合照

增進海內外文化人士聯繫聯誼，團結凝聚海內外藝術家共同弘揚中華文化，具有重要意義。趙實表示，中國文聯、中國僑聯在開展中外文化交流方面各自具有獨特的優勢，應該以此次展覽為契機，整合資源，加強合作，更好地為廣大文學藝術家和廣大僑胞服務，共同為中華文化的大發展大繁榮貢獻力量。

我本人得到大會安排作為代表參展書畫家上台致辭，我感到萬分榮幸與激動。

以下為我當天的致辭全文：

尊敬的孫家正主席，各位領導、各位朋友：

大家上午好！我叫翁真如，來自澳大利亞，是一名畫家，我是得到大使館通知參加這次活動的，很榮幸我的畫作被評為佳作作品，我很高興能代表本次展覽的作品入選者，來談一下我們的心情和感受。

中國僑聯作為海內外僑胞的「娘家」，能夠牽頭為海內外書畫愛好者舉辦如此大型的展覽展示活動，我們感到非常的欣喜和興奮，所以我想代表所有本次展覽的參加者，感謝中國僑聯、中國文聯、中國美協和中國書協，感謝你們給了我們展示和交流書畫藝術的機會和平台，謝謝你們！

作為一名旅居海外的遊子，我深切感受到對祖國的眷戀

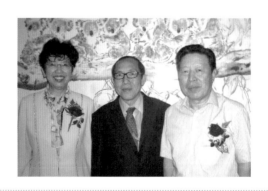

2012 年全國政協副主席、中國文聯主席孫家正（右）、中國文聯黨組書記、副主席趙實（左）與翁真如在其作品前合照

和思念，我會經常想起故鄉的風土人情，想起親戚朋友的微笑面容，想起自己在故土上生活的點點滴滴，這些細膩的感情如涓涓細流聚集在一起，激發出強烈的創作慾望，可以說我的每一份作品都飽含着對祖國的思念和對家鄉人的牽掛，我希望用我的畫筆來抒發我的鄉愁，用我的作品來寄託我對偉大祖國的思念和祝願！

隨着中國國家實力的增強，海外華僑華人的地位逐漸提升，中華文化的影響力在逐年增加，中國美術和中國書法得到愈來愈多外國人的喜愛和關注。很多華僑華人聚集的國家和地區都有專門的中文學校或華語課堂，來教授華裔子弟和外國人學習中國書法和中國國畫，而且規模愈來愈大，愛好者與日俱增。這些都源於中華文化的獨特魅力和深厚的文化底蘊，作為一名炎黃子孫，我感到由衷的驕傲與自豪。

有句說活得好，「愈是民族的，就愈是世界的」，中華民族的復興離不開文化的崛起與繁榮，也離不開與世界各國文化的碰撞與交融。

作為華僑華人，我們不但要傳承民族文化，更要將中華文化傳播出去；不但要繼承中華文化的精髓，更要以創新的精神讓傳統文化迸發出光彩。而「世界華僑華人美術書法展」正好為我們搭建了一個展示、交流的平台，我覺得這個平台非常必要，也非常重。

我希望「世界華僑華人美術書法展」能夠愈辦愈好，我也相信很多華僑華人會像我一樣，繼續參加和支持每一屆的美術書法展。

最後再次感謝活動的主辦方，感謝專家評委和工作人員的辛勤付出。謝謝大家。

（二）

隔一年，我的〈中華文化‧薪火相傳 —— 全球僑胞中國夢〉一文，在 2013 年 9 月於央視的網絡新聞頻道由任志宏先生朗誦：

自幼生長在嶺南，一直夢想能用手中的筆墨紙硯描繪故鄉的神山秀水，用中國山水畫的悠遠意境，包容天下的美景奇觀。歲月更迭中，我從嶺南到香港，後定居澳大利亞。

在追逐中國書畫藝術的創作道路上，我愈加深刻體悟出，中國書畫藝術的奧妙絕倫。於水墨之間，展示有形天地，行雲流水般的線條，流淌着豐富的情感，蘊含着中國人的精神理念，優秀的中國書畫藝術，是世界藝術的瑰寶。

作為一名海外華僑畫家，幾十年來，我感受書畫藝術的無窮魅力，享受着它給予的樂趣。我的夢想，是創作更多優秀的作品，用自己的筆墨來描繪美麗的祖國，來展示博大精深的中國文化。我希望古老的中華文化，薪火相傳，連綿不絕，在世界文明的長河中熠熠生輝，永遠閃爍着智慧之光。

在汶川災區慰問的日子

—— 想起了戴衛老師的「鐘聲」

　　2009 年 5 月，正是甲型流感在世界蔓延的時候。12 日，在香港機場經過無數次流感檢查，好在機上沒有人患病，不然全機上的人都要一起滯留香港了。

　　12 日上午，我們終於到達了四川成都機場，一下飛機，我們立即前往汶川災區慰問。去年汶川地震時，我正在深圳參加文博會，電視直播災區難情和搶救情況。看着那撕心裂肺的場面，我不知痛哭了多少回，淚水流了多少次。

　　今天正是汶川地震一周年，我率領陳寧、陳林樹鴻和謝梁情文三人來到汶川慰問災民。他們三位年齡比我大，途中已見精神不佳、氣色疲憊，但每個人都堅持着。從成都機場至汶川的途中頻見修路，到處是山石崩塌，房屋震倒，橋樑斷裂，一片淒慘景象，我的心頭顫抖着，努力咽下湧出來的淚水。

　　中午時分，我們一行人到達汶川克枯鄉，鄉長與當地領導在接待室中舉行了簡單接待儀式，播出了去年汶川地震時災區慘重片段，彙報當地災情，多少生命埋於地下，多少妻離子散，讓我們四人心痛淚流。

　　我們現場捐資重建克枯鄉小學，出一分錢，獻一分愛。之後我們又到災區慰問居民，派利是給小朋友們，在烈日曝曬下，活潑可愛的小朋友們把我們團團圍着一起合照。

　　有些小女孩穿上羌族服裝獻上鮮花，我們接到時十分激動。小朋友的童年原本是幸福的，無憂無慮的，如今被地震災害破壞了他們的夢想，但願他們能早日脫離災難的陰影，早日回到學校讀書。

晚上在克枯鄉災區過夜，深夜兩點時，仍不能寐，心情難以平靜。白天看到的災區場面依然圍繞着我，揮之不去，那滿身灰塵的災民在倒塌的房屋中抱着親人屍體嚎啕大哭的慘象，時時在眼前晃動。突然間我發覺這種痛苦的呼喊，這種無奈恐懼的眼神，似曾在一幅畫上見過。如此刻骨銘心的畫面，那就是令人看過後心靈深深震撼的戴衛老師的作品《鐘聲》。

這幅巨作於 1992 年在澳洲展出時，曾引起轟動，轉眼已過了十八年。當時我在中央美院，經邵大箴老師介紹，認識了戴衛老師。

1992 年 7 月我邀請四川省詩書畫院來澳洲開作品展，戴衛和張士瑩兩位老師赴澳出席。展出中有張士瑩、彭先誠、郭芝瑜、戴衛、劉樸、何應輝、袁生中、周明安、秦天柱等的書畫精品，參展者都是一批活躍當今畫壇的藝術家，藝術造詣很高，風格新穎，別具一格，在中國很有影響。

這是澳洲第一次展出四川書畫家的作品，澳洲人對中國自古稱為「天府之國」的四川省極為嚮往，特別是對川榮感興趣。

「中國四川省詩書畫院作品展」於 1992 年 7 月 26 日在 Doncaster Templestowe Art Gallery 隆重舉行開幕儀式，中西嘉賓出席，觀眾絡繹不絕，盛況空前。中國駐墨爾本總領事鄒明

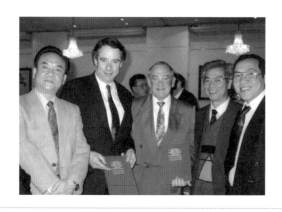

1992 年戴衛（左起）、維多利亞州州長、聯邦議員、
張士瑩、翁真如合影

容、維省議員 Buna Walsh 和市議員蘇震西等聯合剪綵。

記得 Buna Walsh 議員致開幕詞，第一句便說，今天為一億人口的大省中國四川省的詩書畫院作品澳洲展致辭感到萬分榮幸。

在參觀中，大家都為四川省的悠久歷史文化和四川的書畫藝術吸引，讚嘆不已。其中最令人注目是正面展出的戴衛的巨作《鐘聲》。作品畫出了人與人的親情，聚散無常，世事蒼茫。誰又能預料到世事變化呢？畫中的人們恐慌、盼望、痛苦、煎熬，淚痕交織，令很多觀眾驚嘆不已。

戴衛和張士瑩兩位老師，在澳洲悉尼和墨爾本進行學術交流的一個月期間，為增進中澳人民的友誼和傳播中國藝術文化作了大量工作。他們先後應巴拉特大學、中學、金龍博物館（Golden Dragon Museum），澳中友好協會（Australian China Friendship Association）和聖基爾達圖書館（St Kilda Library）邀請講課及示範，場場反應熱烈。張老師畫的多為虎、猴、袋鼠等動物題材，神趣皆備。戴老師所作多為人物畫，筆墨輕拙簡雅，畫風古樸，老師的字寫得很有力度，非常瀟灑。

戴衛老師研究中國哲學及文學，博學廣文，他認為中國的

1992年戴衛老師在澳洲多間學院宣揚中國文化

文化博大精深，詩書畫是相通的，想學好中國畫，必須先學習中國的文化，有扎實的中國文化功底畫出來的畫，寫出來的字才會有神韻。

我與戴老師暢談，一面領略到老師的文學功底，一方面感受到老師人物畫中的哲理、詩意與現代氣息。他的一生從事人物畫創作，對藝術的不懈追求，他的哲學思考和美學思想深深影響了我。

令我最為感動的，是戴老師為我母親畫的一張壽仙公圖。老師送給她老人家時，她如獲珍寶掛在客廳，如今我母親已離世多年，人去物流，而畫依然掛着，每每看到此畫，便使我感慨萬千。人的一生歲月如梭，一到年邁之年，身邊親人，朋友漸漸遠去，開始要面臨種種離別，這種傷感，令人痛心無比。

此次在汶川慰問，活動安排緊密，不到三天，時間倉促，且又逢戴老師出差不在成都，未能會面。夜已深，我仍不能眠，窗外突然雷聲大響，霎時大雨如注，我衝窗外望去，一片黑沉沉的，只有數家小燈在雨中閃動。山脈那頭還在電閃雷鳴，不知道那邊會不會又有山體滑坡，房屋倒塌，我的心為那邊的同胞揪着……倚着窗邊站了很久，抬頭遠望，不知所措，悵惘茫然，我的心已覺得傷感脆弱下來，卻恨未能有戴衛老師的畫功，能將此時，此地，此景，此情定格在畫卷上……

光與影的友誼

2009 年 8 月 10 日，《北京．我們可愛的家》攝影展在澳洲墨爾本舉辦。澳洲翁真如藝術慈善基金會和澳華歷史博物館邀請北京市文學藝術聯合會代表團一行六人訪澳。代表團有北京市文學藝術界聯合會副秘書長王德新，北京攝影家協會主席、北京日報攝影部主任葉用才，北京攝影家協會駐會副主席兼秘書長王越，北京攝影家協會副秘書長、北京市政協專職攝影師遲玉潔，北京市順義區人民政府辦公室幹部、順義區攝影協會主席李宗印，北京攝影家協會駐會幹部紀寧等人。

攝影展開幕儀式由維多利亞州議員 Lily D'Ambrosio，維州議員 Robert Clark 律政部長、中國墨爾本領事館陳春梅文化參贊、陳迪僑參贊、澳洲歷史博物館區鎮標和我聯合剪綵攝影展，使我想起攝影大師郎靜山老師。

在二十六年前，1983 年 6 月的一天早晨，在離唐人街不遠的 Regency 酒店約好了郎靜山老師，再次見面倍加親切。此次是郎老師第三次訪澳，九十二歲高齡了，風采依舊，身體健

維州州議會政府接見代表團

朗，七十年如一日的手不離機。

　　雷鎮宇先生是郎老的得意門生，我是新門生，我們三師徒各攜帶相機，郎老拿着萊卡（Lecia）相機拍攝了不少現場周圍景物，並對我們說：「現場光攝影能夠保持原有的環境氣氛，閃光的照片就明亮清晰，現場光攝影必須對光線照明有所認識，才能適當地利用現場光線去拍照。」

　　我們邊吃早餐邊和向郎老匯報展覽安排之事。此次展出郎老七十年來的精選作品五十幅，展覽在格林巴拉廣場舉行，澳移民部長彼得‧斯拜特（Peter Spyker）主持致辭。

　　郎老在墨爾本期間，應墨爾本攝影學會之邀，舉行攝影專題演講，並按圖樣分析其首創的集錦攝影方法，備受推崇，在展覽場刊內選印二十五張郎老的攝影作品，作品充滿了東方傳統色彩，詩情畫意。

　　郎老師在 1926 年已任上海《時報》新聞記者，是中國最早的新聞攝影記者之一。同年，郎老師發起成立了「上海中華攝影學社」，這是我國早期有影響的攝影團體。郎老師早年參加國際沙龍活動，獲獎數百次。他將攝影技術與中國的傳統繪畫理論相結合，創出「集錦攝影」法。

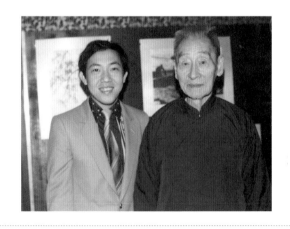

翁真如與郎靜山老師於展覽會場合照

真如道兄　畫集

藝圃奇葩

九二叟　郎靜山

92歲郎靜山老師為翁真如題詞

光與影的友誼

郎老說：「將數張不同底片合併一起曬放，以不同曝光使背景層次給人深遠的感覺，畫面佈局非常重要，一些攝影家喜愛題上詩句等，如落款，不允許隨意着筆，不然就會堵塞了必要的空間，破壞了畫面。」郎老同書畫家素有來往，他的很多攝影作品都以張大千先生為主題。

郎老師攝影展在墨爾本和悉尼展出，雷鎮宇先生和我一起到機場送行。自此分別後，郎老的高齡不宜遠行，就沒再訪澳。

之後郎老於 1986 年發生一次車禍遇險，當時美協主席吳作人先生得知郎老師車禍，致信表示慰問：「靜山方家先生：讀報悉尊駕因車禍遇險，然幸未受傷，是真大幸事，聞之謹致尺素，遙為慶賀並慰虛驚！值茲盛暑，敬禮，時綏！弟吳作人、蕭淑芳候安。一九八六年八月五日於北京」。此信多刊物均有報道吳作人慰問郎靜山的消息。郎靜山老師於 1995 年 4 月 13 日在台北逝世，享年一百零五歲。

二十六年後的今天，心中有極大的感觸；白駒過隙，匆匆已是二十六年了，郎老的音容笑貌還歷歷在自；郎老的作品，依然光彩照人，神韻盎然。

附錄一
中澳藝林友好交流紀錄

同一個世界 同一個夢想

（一）2000 年悉尼奧運會

澳洲何華德總理親自接中國畫　翁真如藝術基金贈賀 2000 年悉尼奧運會

　　1999 年 10 月 27 日，翁真如藝術慈善基金會顧問 Kevin Andrews 聯邦議員在 Menzies 200 Club 晚宴，特邀請澳洲何華德總理出席和發表講話。

　　是晚，何華德總理精彩講話後，Kevin Andrews 議員，翁真如太平紳士，陳寧和陳林樹鴻等代表澳洲翁真如藝術慈善基金會贈送中國畫《欣欣向榮》給何華德總理，祝賀澳洲 2000 年舉行奧運圓滿成功。該畫由基金會邀請畫家合作完成。何華德總理讚揚：「澳洲翁真如藝術慈善基金會在促進澳中文化藝術作出巨大貢獻，基金會旨在發揚中國悠久歷史文化藝術和富強澳洲多元文化的社會，實是一個重要角色。」

翁真如藝術慈善基金會贈中國畫祝賀悉尼 2000 奧運會，聯邦議員 Kevin Andrews（右起），翁真如太平紳士，澳洲總理霍華德，陳林樹鴻，陳寧。

翁真如基金會葉潤生傳遞聖火　中國中央電視台專程拍攝報道

1999 年 7 月 29 日早上七時，翁真如藝術慈善基金會維省區域會長葉潤生先生在巴拉特市傳遞悉尼 2000 年奧林匹克運動會聖火，中國中央電視台駐悉尼記者李楠專程到巴市拍攝葉潤生聖火傳遞的現場盛況。當天早晨，巴市街道兩旁早已圍滿了人群觀看奧運火炬的接力跑。

葉先生穿着編號 013 的聖火接力制服，手持奧運火炬成功地穿過 Midland Highway 跑畢四百米，奧運隊伍護送車、警車和騎警員有數十部車之多，場面雄偉壯觀，沿途觀眾喝彩不絕，掌聲如雷，夾道歡呼，共同分享奧運精神。雖是零下三度的寒冷天氣，但人心歡欣之情如火熱，可見一斑。

是日九時正，在該市政廳 John Barnes 市長主持舉行翁真如藝術慈善基金會將名家作品獻賀奧運的慶典儀式，葉先生受到市長和來賓紛紛祝賀。出席嘉賓有：中國駐墨爾本總領事館松雁群文化參贊，基金會第四屆大賽金獎遼寧周國軍，銀獎山西翟承海，銅獎廣東李雄岳代表，和基金會翁真如，陳寧，陳林樹鴻，林靖怡及巴拉特華人協會雷喬嵩伉儷等。

（二）2008 北京奧運會

中國書畫賀 2008 北京奧運　市政廳隆重展出兩個月

2008 年 1 月 16 日，翁真如藝術慈善基金會特邀請中國美術家協會美術理論委員會主任邵大箴教授、中央美術學院鄭岩教授和邵亦楊副教授；清華大學美術院張敢副教授；美國馬里

蘭大學朱曉青博士；荷蘭萊頓大學郭卉博士；茀蘭博士；澳洲著名畫家姚迪雄等中外名家蒞臨博士山市政廳舉辦「澳洲翁真如藝術慈善基金會藏品賀 2008 北京奧運會」。

基金會秘書長陳寧表示此次首站展覽迎接 2008 戊子年春節，尤其 2008 年是非同尋常和充滿意義的一年：奧運會在北京隆重舉行，借此作為海外華僑同胞獻上祝賀；熱烈祝賀 2008 北京奧運會圓滿成功。

翁真如藝術慈善基金會的藏品為歷屆大賽獲獎作品和訪澳交流藝術家贈送作品達五百多件，將分批更換和巡迴在墨市多個地區藝術中心舉行展覽，此次為首站展覽，展品有中國書畫、木刻、瓷器、書籍等五十多件，觀眾亦可欣賞多種不同藝術創作風格。展覽公開參觀，免費入場，為期兩個月。

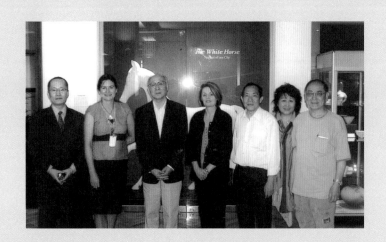

博士山市政廳舉辦「澳洲翁真如藝術慈善基金會藏品賀 2008 北京奧運會」

海內存知己 天涯若比鄰

（一）翁真如藝術慈善基金會簽署中國文聯合作協議書

　　2000 年 9 月，翁真如藝術慈善基金會代表團一行六人應中國文聯邀請訪問中國北京、南京、廣東三城市，雙方簽署 2000 年至 2003 年合作交流計劃協議書。中國文藝界聯合會是中國民間藝術組織的最權威機構，它在促進中國民間文化事業的發展，推動中國民間文化藝術團體與世界各國文化組織的交流與合作方面起着重要的領導作用。今後澳洲翁真如藝術慈善基金會將與之為澳中兩國的民間文化藝術交流活動進一步的發展，為中國的優秀傳統文化進一步的發揚光大而共同努力。

　　澳中雙方簽字儀式於 2000 年 9 月 13 日舉行，場面非常隆重，中國文化黨組副書記、中國文聯副主席趙志宏和澳洲翁真如藝術慈善基金會翁真如太平紳士發表了講話，出席簽字儀式大會有澳方陳寧、陳林樹鴻、James E.Curtis-Smith、Micheal Patrick Mullarvey、葉潤生等，中方有澳洲駐華大使館文化參贊唐恩奇、郝玲娜、文聯國際部黃愛萍主任、董占順處長、中國美協秘書金劉毓清等。

2000 年中國文聯黨組副書記趙志宏和翁真如太平紳士
在北京簽署中國文藝界聯合會和澳洲翁真如藝術慈善
基金會合作交流協議

（二）中國文聯代表團訪澳交流合作　翁真如慈善基金維省議會宴請

2001 年 6 月 7 日澳洲翁真如藝術慈善基金會在維省議會設宴歡迎中國文學藝術界聯合會代表團一行六人，團長為中國文聯副主席趙志宏，團員有北京市文化局副局長及北京畫院副院長王明明、杭州市文聯副主席馬國超、北京市政協及北京市文聯理事蘇適、中國文聯國際部美大國際處副處長董占順和中國文聯國際部幹部翻譯許鋒。

澳洲翁真如藝術慈善基金會與中國文學藝術界聯合會於2000 年簽署了合作協議，共同攜手為弘揚中華民族文化和藝術、促進澳中交流和友誼。此次訪澳十天將到訪墨爾本、凱斯、悉尼、坎培拉等城市。是晚，在維省國會，歡迎中國文聯代表團晚宴，出席者有中國駐墨爾本總領事館吳榮和總領事、文化參贊松雁群領事、基金會顧問 Victor Perton 維省反對黨資訊部長、阮燦省上議員、Nick 維省議員、翁真如太平紳士、陳寧、陳林樹鴻、陳煒、Paul Qiu 太平紳士、葉潤生、Joee Liu 等。

中國文聯代表團和翁真如藝術慈善基金會代表交流會議舉行於維州州議會

澳洲翁真如藝術慈善基金會

（一）中澳文化交流活動

澳洲翁真如藝術慈善基金會成立於 1996 年，為了促進中澳文化交流和加強中澳友好交往，基金會每年邀請中國書畫家到澳洲舉辦展覽、賽事，學術交流。中國書畫家的到來，為澳洲的文化藝術帶來了新的氣象，推動了中華文化的傳播。對華人在澳洲舉辦文化藝術活動、民間組織，澳洲政府都給予很多支持與讚揚。

1997 年基金會舉辦國際藝術交流研討大會，聯邦移民兼文化部長 Philip Ruddock 議員為澳洲翁真如藝術慈善基第二屆大賽得獎者頒獎：金獎馬援（山東）、銀獎張北雲（甘肅）和銅獎徐自民（上海）；以及為研討大會傑出學術獎得主頒獎：福州工藝美術學校校長汪天亮，江蘇南京剪紙藝術名家周平森，河

2006 年，澳中文化交流節在澳洲維州州議會隆重舉行。

南省中國畫研究院院長李惠生，河南省洛陽海外交流協會名畫家李松茂，林少傑，郭孝民，斐中海，河南洛陽海外交流協會名畫家呂曉平，羅俊亮，羅雅琴，王少紅，上海名畫家周德興等。是次交流研討大會出席者有三百多人。

2006 年，基金會在維州州議會隆重舉辦「澳中文化交流節慶祝 2006 英聯邦運動會」，維省省長代表、英聯邦運動會部長秘書 the Hon. Mary Gillett MP 議員，Lily D'Ambrosio MP Member for Mill Park，以及文化參贊高煒先生聯合主持剪彩儀式。中國代表團有：肇慶市政協主席蔡仁秀，杜監波，黃新華，呂麗文，黃車生，梁衛平，王少芝，肇慶學院公藝部主任范廷義，肇慶市畫院副院長藍佐然，肇慶市書法家協會副主席陳良，西北大學文學院副院長龐永紅，藝術系主任屈健，教育發展基金會委員會辦公室副主任高海玲，陝西省僑務辦公室王愛禎，香港環境學交流會解易人和山東威海市人大李華芬等人。澳中文化交流節由 2 月 8 日至 22 日舉辦。

（二）慈善活動

澳洲翁真如藝術慈善基金會積極參予社會公益慈善的活動，義捐資助過多家福利機構：皇家兒童醫院、澳洲維省抗癌協會、澳洲維省旅游援助協會、澳洲心臟基金會、維省老人痴呆症協會、維省盲人狗協會、蒙那殊醫學中心、聾盲協會、維州癲癇病基金會、愛活醫療基金會、澳洲腎臟基金會、維州痙攣病協會、ECHUCA 文物古蹟委員會、維省帕金遜協會、澳大利亞視覺基金會、維州關節炎基金會、澳洲糖尿病協會維州分會、維州腦病基金會、印尼海嘯賑災、四川汶川地震災區、青海玉樹地震災區等。

（三）支持與讚揚

中國和澳洲是友好國家，澳洲政府和民間都十分重視對華關係，積極支持、鼓勵華人在澳洲開展各種經濟、文化活動，對中華文化給予很高的評價，歷屆多位澳洲總理給予很多支持與讚揚。

澳洲聯邦政府總理約翰‧何華德給翁真如藝術慈善基金會的讚詞中說：「因為培養了人們對多元文化的了解和體驗，文化性的機構在澳洲社會中佔據了愈來愈重要的作用。翁真如藝術慈善基金會旨在鼓勵對中國藝術和文化價值的欣賞，以及中澳兩國文化的交流。這也從旁佐證了華人團體對澳洲社會帶來的積極影響。基金會通過舉辦展覽和慈善募捐來籌集善款，積極地投入到一系列慈善活動中去。在 1996 年就有數個慈善機構得到翁真如藝術慈善基金會的資助，我相信在今年的展覽中這種捐贈活動仍將繼續。翁真如藝術慈善基金會也是中國和澳洲許多機構的名譽顧問。我對基金會不遺餘力地努力為社會做出貢獻表示讚賞。」

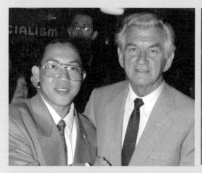

1991 年與澳洲總理霍克合影

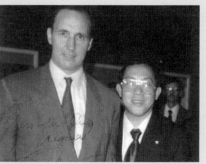

1993 年與澳洲總理基廷合影

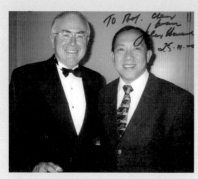

2000 年與澳洲總理何華德合影

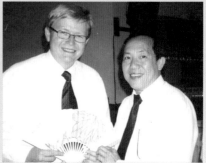

2007 年與澳洲總理陸克文合影

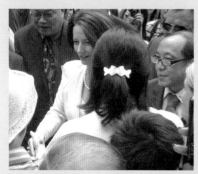

2012 年翁真如陪同澳洲總理吉拉迪
（中）參訪春節日

2014 年與澳洲總理阿博特合影

附錄二
嶺南畫派藝術傳承和發展——
我在香港文化博物館講座

「嶺南畫派」大師趙少昂教授繼承了嶺南畫派的精髓，融合國畫傳統技法及西畫的表現手法，着重對客觀物象的觀察，並努力追求創新，他的畫作具有鮮明的時代特徵和個性。趙教授的學生眾多，遍佈世界各地，使嶺南畫派得以繼承與發展。

　　香港文化博物館設有趙少昂藝術館，為了推廣嶺南畫派的傳承和發展，2018 年 11 月 10 日，我應邀在香港文化博物館主講講座「嶺南畫派藝術傳承和發展」。我身為嶺南畫派第三代傳人，早年隨趙少昂教授學藝二十多年，為其入室弟子，深得趙教授之真傳。後來移居澳州，在當地悉心傳承嶺南畫風，致力推動中華文化藝術。

　　我在講座上結合自己的創作體會，闡述嶺南畫派藝術家如何實踐和延續嶺南畫派的理論，體現創新和包容的精神，講述嶺南畫派在澳州及其他海外地區的發展情況，並對嶺南畫派的藝術創作進行分析。同時講座側重介紹趙少昂的藝術技法與創作，亦導讀趙少昂在 1965 年著《論一畫之成》、《論畫具》、《論運筆治畫之道》、《治畫之道》、《淵源 —— 嶺南三家》等文章，讓參加者擴展了更為廣闊的藝術理解之路，豐富了更多專業知識，同時更有助於藝術創作的新思路和新方法。

（一）嶺南畫派的源流與發展

　　在中國大陸的南部，有一座山系 —— 南嶺，它是湖南、江西、廣東、廣西四省邊界眾多山地的總稱，也是長江流域和珠江流域的分水嶺。山系的南部地區，習慣上稱為嶺南。

　　嶺南遠離歷史文化發達的黃河流域、長江流域。在元明以前，這裏屬於蠻荒之地，經濟文化相對落後。明代以後，由於海上貿易的出現，這裏成為中國最先進入現代文明的地區。西方的文明最早是從這裏登陸的，中國人也是最早從這裏走向

世界的。在十九世紀末期二十世紀初期，以廣州（番禺）為中心的地區出現了一個畫派 —— 嶺南畫派。他們的創始人是高劍父、高奇峰、陳樹人，其畫風可追溯到他們的老師居廉。他們都曾留學日本，接受了日本從西方學來的繪畫方法，在中國畫的基礎上，融合了日本與西洋畫法而自成一體。因學之者甚眾，稱為「嶺南畫派」。

嶺南畫派提倡寫生，強調忠實於描繪的物像，色彩鮮艷明麗，主張隨物附形，因物點彩。在繪畫的題材上多描繪中國南方的物種和風光，如木棉花等是畫家筆下常見的題材。獨特的地理環境形成了與北京、南京、上海、浙江不同的風格。在潮流、政治大變革的時代，嶺南畫派獨樹一幟，在中國藝術史上佔有舉足輕重的地位。

研究嶺南畫派追本溯源，不能不提到居巢、居廉二人。他們是嶺南畫派的奠基人。但在居巢、居廉之前，已經有一些畫家活躍在嶺南，如李秉綬、孟麗堂、宋光寶等人。在清道光以前，廣東的一些畫家與外界接觸較少，畫風陳舊無新意，始終在原地徘徊。李秉綬、孟麗堂、宋光寶的到來改變了嶺南畫風的面貌，注入了新的氣象。李秉綬（1783－1842）字芸甫，號竹坪，官至工部都水司，故亦稱「李水部」。他的畫超凡脫俗，情調高雅，尤善竹梅，有人寫詩讚曰：「風蘭雨竹寫大意，綠水青山歸寓公。都識臨川李水部，墨痕猶借綺樓中。」

清代汪兆鏞在《嶺南畫徵略》一書中說：「道光間，臨川李芸甫聘孟麗堂、宋藕塘來粵教作花卉，麗堂以意筆揮灑，上追白陽；藕塘設色寫生，明麗妍秀；粵畫遂開二派。杜洛川、鄧蔭泉，麗堂派也；張鼎銘、宋子熙，藕塘派也。梅生、古泉兄弟出，初猶學藕塘，後乃自成一家，居氏花卉又開一生面矣。」

李秉綬畫風以沈周、陳淳為宗，旁及徐渭、石濤、華嵒諸大家。所作的蘭草竹石圓潤挺秀，多不糾紛，繁簡各得其宜。在桂林風景區摩崖石刻中，有八幅李秉綬的蘭竹畫，分別刻在虞山、疊彩山、伏波山、南溪山等四處，為名山增色不少。

孟麗堂，名觀乙，字麗堂，號雲溪外史，陽湖（今江蘇常州）人。道光年間，孟氏與宋光寶（藕塘）定居於粵，成為當地著名花鳥畫家。居廉初學畫於居巢，二人同師事宋光寶與孟麗堂，宋、孟的畫風又深得惲南田畫的神韻。齊白石對孟麗堂獨有偏好，嘗曰：「作畫最難無畫家習氣，即工匠氣也。前清最工山水畫者，余未傾服，余所喜獨朱雪个、大滌子、金冬心、李復堂、孟麗堂而已。」齊白石受孟麗堂影響較深，以麗堂畫作為藍本臨摹。

徐悲鴻對孟麗堂評價甚高，他在一幅畫的題跋上寫道：「雲溪生者，常州孟麗堂也。其畫奇肆，不仿古人，曾犯死罪，繫獄廣西，李秉綬力出之，因終生遷居桂林李家，故其作品留於粵西獨多。時李氏為中南第一富豪，門下食客無數；秉綬又耽好藝事，所寫花卉、木石，亦雅逸可喜。古泉早歲亦寄跡於是，故其工筆、草蟲，在桂亦屢見；其於麗堂則為後輩，晚年猶效其作，要知服膺深也！吾友劍父、奇峰昆仲及樹人，皆受業居氏，少昂傳奇峰之學。二十七年歲晚，吾居港兩月，與趙君過從頗密，蒙贈此頁。曼士二哥賞之，因即轉贈。」他稱讚孟麗堂的畫「其畫奇肆，不仿古人」，並認為居廉、居巢的畫風與孟麗堂是一致的。

宋光寶，字藕塘，吳縣（今江蘇蘇州）人，流寓廣西桂林。為桂林環碧園臨川李氏上客，善畫花鳥蟲魚。宋光寶在蘇州時繪畫善用沒骨法，影響較大，後應李秉綬之邀居桂五年，教授繪畫，居廉、宋紹濂拜其為師，得其精髓。

由此可見，嶺南畫派的出現有其歷史淵源，並非空穴來風，從無而降，而是有着嚴謹的師承關係，在研究嶺南畫派時，應當把李秉綬、孟麗堂、宋光寶寫進去。

　　居巢（1811—1865），原名易，字士傑，號梅生、梅巢、今夕庵主等，室名有「昔耶室」、「今夕庵」等。他和居廉是堂兄弟，原籍江蘇揚州，先祖入粵，落籍廣東番禺隔山。自幼喜愛詩文書畫，在廣西期間曾受宋光寶等人影響，繪畫師承惲壽平。開嶺南畫派之先河，善工詩詞。

　　居巢、居廉其所作花鳥注重寫生，作品多寫花鳥、草蟲、蔬果，色彩明麗、畫風靈秀、澹逸清華，具有濃郁的生活氣息和鮮明嶺南風物的特色，形成「居派」藝術。「居派」在清代畫壇上獨樹一幟，對嶺南畫壇影響深遠。居巢一生幾乎不收弟子。

　　居廉（1828—1904）字士剛，號古泉，別號隔山樵子、隔山老人、羅浮散人等，廣東番禺隔山鄉（今廣州海珠區）人，擅長「撞水、撞粉」法，追慕花鳥、草蟲諸生物，得其形似與神似，與堂兄居巢並稱為「二居」，並同為晚清時期嶺南花鳥畫壇之重要人物。

　　居廉教學半生，門人眾多，對後世繪畫影響很大。他自同治四年（1865）到光緒三十年（1904），在隔山十香園授徒，親授學子總人數有五十多人，人數可謂少而精，他的學生大多成為嶺南藝壇的精英。正如高劍父所云：「這派的力量，當時已能支配粵中的藝壇，雄飛五六十年，其影響且及於桂、閩與日本。」

　　對居廉的繪畫風格，高劍父曾有過精辟的評論：「居古泉先生廉，番禺隔山鄉人也，因號隔山樵子，為梅先生介弟。善寫生，作花鳥昆蟲，栩栩若真，蓋物體恆有妙司，故能得其神

似。間為山水仕女，亦各極其妙。少遊桂林，山川靈秀，領略靡遺，故所作多奇巖峭壁，丘壑古泉，與時異趣。中歲返粵，下榻東官張氏『道生園』，搜集奇蟲異卉，專事寫生。運筆秀逸，着色艷冶，自成一派，前無古人，較之宋之曾無疑、明之陸元厚，殆有過之。生平喜作汗漫遊，偶見一魚一鳥，雖逾月憶摹。纖無差異。多作前人所未經作，花卉深得南田遺意，尤愛作小品。嘗畫《百花百果》長卷，含露迎風，雅秀絕俗；復有七十二昆蟲便面，用筆雖纖若牛毛，而神韻則飛動欲活，閩粵之間，視等珍寶，蓋吾先生生平傑構也。畫子聞名，咸集執弟子禮者逾百人；閩粵畫家，於是有居派。晚年喜仿復堂、麗堂兩家；尤多畫石，作有《百石譜》，惜未付梓。」

從這段話中，我們可以看出，居廉是閩粵間最有影響的畫家。單就執弟子禮的學生就有百餘人。其中所登同門弟子錄有如下諸家：楊小初、蔣為謙（撝谷）、歐陽榮（墨先）、周端（梓重）、黎雍（思堯）、張逸（純初）、梁梅村、黃琴一、蔡德馨（蘭譜）、李清臣、李鹿門、徐立夫、陳芬（柏心）、梁松年（鶴巢）、劉侗壽（仲青）、葛璞（小堂）、伍德彝（懿莊）、陳鑒（壽泉）、高崙（劍父）、鄭游（少甫）、陳韶（樹人）、容祖椿（仲生）、孫志荃、張澤農、周紹光（朗山）、關蕙農。這麼一大群體，形成一個派系——居派，亦即以居廉為代表的一個畫派，也就是嶺南畫派。

居廉所處的時代，也正是中國歷史上的晚清時代，一方面是閉關鎖國，拒絕外來文化，另一方面是西洋文化的強勁滲入。處於對外交往前沿地帶的廣東、福建地區阻擋不了這股潮流。西方文化隨着經濟貿易、宗教傳播來到了嶺南，使得這一地區的傳統繪畫藝術遭到巨大的衝擊。在清末民初，廣東一帶就有專門從事外銷畫的畫家。他們為了迎合西方人的口味，也

不得不滲入西洋畫法。居廉的畫風多以着色來表現物像，這就不同於傳統繪畫中以墨色為上品的風格。

由此看來他的畫與當時廣州外銷畫有着一定的聯繫，還有很多畫是吸收了西方植物標本圖的畫法，有油畫的感覺、水彩畫的味道。

居廉一方面繼承了中國傳統繪畫的精髓，另一方面又吸收了西方繪畫的優秀特長，因而顯示出開放創新的精神。這種繪畫為中國畫的創新自覺或不自覺地打下了基礎，對後世影響很大，使得以高劍父為代表的嶺南畫派又開闢出一個新的天地，出現了一批蜚聲中外的嶺南畫派大師，如高劍父、高奇峰、陳樹人、趙少昂、關山月、黎雄才等等。

這批畫家活躍在民國年間以及上世紀七、八十年代。這一時期正是中國社會發生巨大變革的時代，先後經歷了三個政權——清代、中華民國、中華人民共和國。社會的變革必然引起藝術思潮的革新。從民國初年開始，機遇與挑戰共存，傳統與創新撞擊，新與舊的交融，中與西結合，探索不斷，爭論不休。

前期嶺南畫派受日本繪畫教育影響較大。清末民初，大批中國人東渡日本，學習科學、技術、藝術文學，接受先進的思想、文化教育，對中國的社會制度、生活方式，產生了巨大的推動作用。

嶺南畫派提倡「折衷中外，融匯古今」的藝術主張，顯然受到日本藝術的影響。高劍父、高奇峰、陳樹人都曾留學日本，選擇日本繪畫大師竹內棲鳳、橋本關雪為學習對象。

竹內棲鳳，原名恆吉，以至後來他的老師幸野梅嶺賜號棲鳳。1901 年（明治三十四年），他從歐洲學習歸國後，將「棲鳳」改為「栖鳳」。棲鳳少小聰明多思，具有反叛精神，更具

創新意識。在歐洲的遊學，給他的繪畫帶來了徹底的改變，他將日本畫、中國畫、西洋畫融為一體，博採眾長，創立了自己的風格。棲鳳注重寫生，強調畫的真實效果，這與他研習西洋繪畫有關。1942 年 5 月，棲鳳逝世，享年七十九歲。他的畫風和繪畫理論主張直接影響了高劍父、高奇峰、陳樹人等。

高劍父（1879－1951），生於廣東番禺。少年喪父，家境貧寒，曾肄業於廣東水陸學堂及嶺南學堂。十四歲那年，高劍父拜居廉為師，專習繪畫。1906 年留學日本。在廖仲愷的介紹下，認識了孫中山，並加入同盟會。1907 年回國，籌備組建「中國同盟會廣東分會」，參加著名的黃花崗起義、光復廣州等革命活動。1912 年，高劍父、高奇峰、陳樹人從廣州來到上海，創辦「審美書館」，並創辦發行《真相畫報》。《畫報》堅持「監督共和政治，調查民生狀態，獎進社會主義，輸入世界知識」的方向，最早提出了革新中國畫的藝術主張。1923 年創立「春睡畫院」，畫院定名為「春睡」，是取諸葛亮「草堂春睡足，窗外日遲遲」的詩意。高劍父當年在此授徒，培養了關山月、黎雄才、方人定、司徒奇等一大批藝術大師。

高劍父主要活動於民國年間。他留學日本，深受西方文化的影響，在繪畫方面始終貫穿着革新思想。他既有深厚的傳統繪畫技巧，又能從世界藝術的角度來審視中國繪畫。他重視透視和畫面的立體效果，設色大膽而又不拘俗套。他的作品多用水墨渲染，設色明快，層次分明，詩意盎然，具有強烈的質感。高劍父的繪畫題材較為廣泛，山水、人物、翎毛、花卉無所不能，且樣樣精到。而他的山水畫再現了南國山川的秀麗多姿。

1912 年，高劍父等人來到上海，與海上畫派結為連理，相互借鑒，在其所辦的《真相畫報》上提出了「折衷中西，融會

古今」的藝術思想。誠如他所講的：「要把中外古今的長處來折衷地和革新地整理一遍，使之合乎中庸之道，所謂集世界之大成。」這種藝術思想得到當時有識之士的讚賞。康有為讚其：「合中西以求變，開拓中國繪畫新紀元。」嶺南畫派經過幾十年的辛勤耕耘，在民國初年就已經被社會所認可、所接受。

1934 年，劉海粟在《中國畫之特點及各畫派之源流》中對嶺南派有這樣的評價：「折衷派陰陽變幻，顯然逼真，更注意寫生，此派作家多產於廣東，又稱嶺南畫派。陳樹人、高奇峰、高劍父號稱三傑。」對嶺南畫派做了最簡要、最概括的權威總結。

高劍父的兩個弟弟高奇峰和高劍僧均是著名畫家，高劍僧早逝，高奇峰成就則十分突出。

高奇峰（1889－1933），出生廣東番禺，幼時喪父母，在四兄高劍父的指導下學習繪畫。1906 年與兄去日本留學，同年加入同盟會，翌年歸國，繼續做同盟會的秘密工作。1910 年在中學任教，1912 年同高劍父等在上海創辦《真相畫報》和審美書館，宣傳民主革命思想。後被袁世凱通緝，再次東渡日本。1918 年任廣東甲種工業學校美術及製版科主任。1925 年任嶺南大學名譽教授，並在廣州開設美學館。

高奇峰的作品融合了中國畫傳統的筆墨形式和日本畫法，注重寫生和渲染法。高奇峰畫的翎毛走獸畫，用筆蒼勁豪邁、敷色濕潤、形象生動，其風格在雄健與俊美之間。

他在《在嶺南大學的講課辭》說：「我以畫學不是一件死物，而是一件有生命能變化的東西。漢明帝時，西域畫風輪入，藝術上得了外來思想的調劑，於是畫學非常發達，日臻昌盛，此其明證也。所以我再研究西洋畫之寫生法及幾何、光明、遠近、比較各法，以一己之經驗，乃將中國古代畫的筆

法，氣韻、水墨、賦色、比興、抒情、哲理、詩意，那幾種藝術最高的機件通通保留着，至於世界畫學諸理法亦虛心去接受，攝中西畫學的所長互作微妙的結合，並參以天然之美，萬物之性，暨一己之精神而變為我現時之作品。」

1932 年，高奇峰與友人赴桂林旅行寫生。1933 年 10 月赴上海負責籌備去德國舉辦的中國藝術展覽會，不幸於 11 月 2 日在赴南京途中之上海病逝。

高奇峰生前不遺餘力推廣藝術，他的畫藝透過眾弟子的承傳而發揚光大，對推動嶺南畫派的發展和影響功不可沒。高奇峰後期曾在天風樓授徒，在他的眾多弟子中，以趙少昂和其他六位弟子的藝術成就最為卓著，遂有「天風七子」之名。「天風七子」分別為：周一峰（1890－1982）、張坤儀（1895－1967）、葉少秉（1896－1968）、何漆園（1899－1970）、黃少強（1901－1942）、容漱石（1903－1996）及趙少昂（1905－1998）。

陳樹人（1884－1948），廣東番禺化龍鎮人，名韶，原名政，又名哲，別號葭外漁子。早年留學日本，畢業於西京美術學校和東京立教大學。他的作品採用西方的寫實技巧，與中國傳統的審美融為一體。他在繪畫革新中主張：「中國畫至今日，真不可不革命。改進之任，子為其奇，我為其正。藝術關係國魂，推陳出新，視政治革命尤急，予將以此為終生責任矣！」他十分注重寫生，以師法自然，從不模仿古人。他說：「寫生乃繪畫的基礎，能寫生然後畫中有物」，並認為：「無寫生經驗而成之繪畫，等於無基礎之廈屋。」

陳樹人曾兩度留日，參加同盟會，為辛亥革命元老，曾獲選為國民黨中央候補執行委員、黨務部長，廣東省民政廳廳長，廣東省省長，國民黨中央工人部部長、海外部部長。後掛名任國民政府顧問、總統府國策顧問。後在香港的《廣東日

報》、《有所謂報》、《時事畫報》任主筆。1948 年 10 月 4 日，陳樹人在廣州逝世。其一生創作有《陳樹人畫集》、《陳樹人近作》、《陳樹人中國畫選集》，詩集有《寒綠吟草》、《自然美謳歌集》、《戰塵集》、《專愛集》和《春光堂詩集》等。

有着深厚根基的嶺南畫派，在高劍父等人「折衷中西，融會古今」藝術思想的指導下，邁着穩健的步伐始終走在時代的前列。繼高劍父等人之後，嶺南畫派人才輩出。在世界藝術相互共通的條件下，在更為寬鬆的社會環境中，畫家的思想更加寬廣，天地更加廣闊，題材更加開放，手法更加多樣。嶺南畫派的生命力更呈強健之勢，藝術之花更加燦爛奪目。主要藝術大師有：

趙少昂（1905—1998），廣東番禺人，名垣，字叔儀。八歲入私塾，十五歲拜高奇峰為師學畫。二十五歲參加比利時萬國博覽會，奪得金牌獎。1930 年在廣州設「嶺南藝苑」，教授繪畫。1937 年任廣州市立美術學校中國畫系主任。1948 年任廣州大學美術科教授，同年去香港定居，後設「嶺南藝苑」及任崇基學院教職。出版有《少昂近作集》、《少昂畫集》、《趙少昂畫集》，著有《實用繪畫學》。1998 年 1 月病逝於香港。

趙少昂是嶺南畫派的代表人物之一，具有革故鼎新、開宗立派的意志。一方面他繼承了嶺南畫派的傳統，另一方面他獨辟蹊徑，把嶺南繪畫藝術推向一個新的高度。他的畫具有鮮明的時代特色和獨特的個性，造型上形神兼備，佈局巧妙，色彩和諧，筆勢奔放，曾被徐悲鴻讚為「花鳥畫中國第一人」。吳作人曾評價他的畫：「創碩毫剛毅之筆，謚不阿之情，而又於剛直強偪之中，蘊藉深婉。」這是對趙少昂最中肯的評價。

趙少昂對嶺南畫派的貢獻，還在於他以香港為教學基地，培養了成千上萬的學生，使嶺南畫派得以繼承與發展。他的學

生幾乎遍佈世界各地，將嶺南藝術之花開遍世界。

　　黎雄才（1910－2001），廣東肇慶人。1926年拜高劍父為師，1932年，黎雄才得到高劍父資助，赴日本留學，入東京美術學校學習日本畫；1935年畢業歸國，任教於廣州市立美術專科學校。三十年代初作品《瀟湘夜雨》獲比利時國際博覽會金獎，《寒江夜泊》、《珠江帆影》為德國博物館收藏。1948年任廣州市立藝術專科學校教授。中華人民共和國建立後，先後任教華南文藝學院、中南美術專科學校，並任廣州美術學院教授、副院長兼中國畫系主任以及中國美術家協會廣東分會副主席和第五、六、七屆全國政協委員。

　　黎雄才的山水畫飲譽海內外，獨樹一幟。其作品中的松、石、水別具特色，畫松以焦墨繪松葉，給人剛勁繁茂之感，有非常強烈的藝術感染力，有「黎松才」之雅號。

　　黎雄才曾有言：寫生方法有二字：一曰「活」，二曰「準」。「活」則物我皆活，能活則靈，靈就能變；活無定法，法從對象而生。物有常理，而動靜變化則無常，出之於筆乃真神妙。所謂神妙即熟極而生，隨手拈來，便是功夫到處。「準」一般來說不離其形，準則重視，目力準則下筆才準，形與神要合一，若只求形似，則非畫也。又說：「時代變、事物變，藝術家的思想也應改變。但無論如何變，還是從生活和傳統基礎上來的，否則變不出新的東西來。」

　　黎雄才晚年山水作品氣勢宏大、用筆飄逸。他對傳統水墨的創新和突破，成功揉合了厚青綠和粗筆深墨，世稱「黎家山水」。2001年12月19日上午，黎雄才在廣州逝世，終年九十一歲。

　　關山月（1912－2000），原名關澤霈，廣東陽江人。早年就讀於廣州市立師範學校本科，後得到嶺南畫派主要創始人高

劍父的賞識，招其免費進入「春睡畫院」，成為高氏入室弟子，並為其改名關山月。1939 年，關氏《漁民之劫》等作品參加了在蘇聯舉辦的中國美術展覽；其後臨摹敦煌石窟的壁畫為他後來的藝術成就奠定了堅實基礎。1946 年，他擔任廣州市藝專教授。1956 年加入中國共產黨，是第三至第八屆全國人大代表，全國人大主席團成員。1958 年後，歷任廣州美術學院教授兼院長、廣東藝術學校校長、廣東畫院院長等職，以及中國美術家協會副主席和常務理事、廣東省文聯副主席、廣東省美術家協會副主席。

五十年代到七十年代的約三十年間，關山月的藝術創作大量描繪了廣大人民進行社會主義建設的現實生活。作品中有鋼鐵廠、水庫、水電站等建設場景，充滿了濃厚的生活氣息和地區色彩。1959 年，他和傅抱石接受了為人民大會堂創作巨幅國畫《江山如此多嬌》的任務。

關山月善畫梅，並以畫梅著稱，其作品氣勢磅礡，構圖險而氣勢雄。他一生致力於傳統技法的繼承、創新和發展，堅持深入生活進行寫生創作，在藝術實踐上強調追求新意，正如他所說：「只有通過直接面對自然的寫生，才能打破積年的陳規，使中國畫家在自然中尋求物象的變化和理法，擴大中國畫的表現領域。」

楊善深（1913－2004），字柳齋，廣東省台山縣人。他自幼臨摹古畫，1930 年移居香港，1935 年留學日本，在京都堂本美術專科學校攻讀美術，1938 年回國，於香港舉辦第一次個展。1941 年與高劍父、馮康侯等人在澳門成立「協社」。1945 年與高劍父、陳樹人、趙少昂、關山月、黎葛民五人在廣州成立「今社畫會」。1948 年應廣東省立民眾教育之邀，與高劍父、陳樹人、趙少昂、關山月、黎葛民一起，在中山圖書館舉辦六

人作品聯展。1949 年定居香港。1958 年於美國紐約、三藩市、檀香山等地舉辦個展。1970 年於香港成立「春風畫會」，傳授畫藝，並於同年獲台灣學術研究所頒贈哲士銜。1971 年，遊歷世界十多個國家，1972 年始，多次回內地於名山勝水寫生作畫。1983 年於日本東京、大阪舉辦個展。1983 年與趙少昂、關山月、黎雄才一起舉辦四人合作畫展。

楊善深作品描繪飛禽、走獸和人物等，以中國繪畫的意趣與工筆畫細膩寫實方法融入了日本竹內棲鳳的繪畫技法，將描寫的物象表現得惟肖惟妙、傳神悅目。香港中文大學榮譽教授饒宗頤高度評價了楊善深的動物畫：「善深先生肯定是當代的繪畫大師，而他所寫的走獸禽鳥，不單在今日可稱獨步，即使古人之中，亦難數出幾個有這樣的造詣。」

1999 年，楊善深獲香港藝術發展局頒發視藝成就獎。2000 年，廣州藝術博物院楊善深藝術館落成開幕，廣州市政府頒授楊善深「廣州市榮譽市民」稱號。2001 年，楊善深創作巨幅老松《萬古常青》贈予人民大會堂。2002 年，廣東省中山市舉行「『筆底春風』——楊善深九十近作大展」，並出版《筆底春風——楊善深藝術天地》。2004 年 5 月 15 日，嶺南畫派大師楊善深在香港去世，享年九十一歲。

藝術流派的形成是由於所處的時代，所在地理環境，所繼承的傳統文化，所接受的傳承關係等綜合因素決定的，嶺南畫派之所以能夠獨立於中國藝術之林而長盛不衰，藝術之樹常青，就是因為它植根於嶺南這片沃土，有着一批堅韌不拔、勇往直前的探索者、追隨者、創新者。他們承前啟後，繼往開來，不斷創造出引領時代風潮的業績，這些大師都有一個共同的特點，就是對傳統藝術的尊重，對先輩的敬畏，對時代精神的敏銳發現，對先進文化的有力把握，基礎牢靠，思想開放，

個性發揮，勇於探索，這是嶺南畫派最重要的成功經驗。

嶺南畫派作為中國主要的畫派之一，已經確立便不會停步，已經遠航更不會回頭。在藝術的長河裏，百年歷史只是短暫的片刻，藝術無涯貫穿在畫派的始終。

（二）嶺南畫派的藝術主張和實踐

在中國傳統的繪畫中，由於地域廣闊，歷史文化源遠流長，各地風物人情不同，地理環境各異，因而形成不同的畫派，各派之間相互融合，相互借鑒，豐富和發展自己的藝術，它們是中華藝術百花園中一朵朵鮮艷的花朵。

嶺南畫派走在中國繪畫創新的前列，它們的藝術傳承有續，後繼有人。從清末的李秉綬、孟麗堂、宋光寶、居巢、居廉到民國時期的高劍父、高奇峰、陳樹人，再到當代趙少昂、黎雄才、關山月、楊善深等。其藝術思想，繪畫風格，技法技巧也都一脈相承，在繼承前人的基礎上創新改革，隨時代的脈搏跳動。

創新思想是嶺南畫派的主旋律，最早提出了「折衷中外，融匯古今」的藝術主張。高奇峰說：「我們學畫除了解剖學、色素學、光學、哲學、自然學、古代的六法畫學的源流應當研究外，同時更應把心理學、社會學也研究清清楚楚，明白社會現象一切的需要……」又說：「我在研究西洋畫……至於世界畫學諸理法亦虛心去接受，擷中西畫學的所長，互做微妙結合……」。他認為「在歷史進化中，各時代都有其精神所在，繪畫就是要反映時代，實在要永遠的革命，永遠的創作，永遠的進步」。陳樹人則主張：「藝術關係國魂，推陳出新，視政治革命尤急，予將以此為終生責任矣！」

嶺南畫派十分提倡寫生，陳樹人說：「寫生乃繪畫基礎，

能寫生然後畫中有物。」趙少昂認為「對大自然景物，默察與領會，自然發生妙理」。

在題材上，嶺南畫派不拘一格，不局限於山山水水，仕女鮮花，一花一草，一枝一葉，而是提倡題材要廣泛，視野要開闊，自然人間的萬事都可以畫，高劍父曾說過新國畫的題材，是不限定只寫中國人，中國景物的。眼光要放大一些，要寫各國人，各國景物，世間一切無貴無賤，有情無情，何者莫非我的題材。我的風景畫中，常常配上穿西裝的人物與飛機、火車、輪船、電桿等科學化的物體。

在香港中文大學收藏的《雨中飛行》中，高劍父就在畫中，畫有坦克和飛機。楊善深則在他寫生作品的落款寫著「西德北部尤丁市之杜鐸森林有此一棵名為新朗橡樹，如果要物色配偶之人，根本不必問月佬介紹所或電腦求偶機構求助，只要把信投入樹內，自有答覆……」

嶺南畫派始終緊跟時代的步伐，不後退、不落伍，顯示出鮮明的時代氣息。清石濤的名言「筆墨當隨時代」，貫穿於嶺南畫派的始終。高奇峰說：「我以為學畫不是一件死物，而是一件有生命能變化的東西。每一個時代自有一個時代之精神物質和經驗，所以我常常勸學生說，學畫不是聊以自娛的，當要本天下之饑與溺若己之饑與溺的懷抱，具達與達人的觀念，而努力於繕性利群的繪事，闡明時代的新精神。」

黎雄才主張，嶺南畫派要有時代感和地方色彩，要能被大眾所接受。寫畫要以筆墨為主，渲染乃幫助氣氛，能先行一步便是創作，跟後便是模仿。

關山月強調藝術大眾化，在求藝術為大眾所需要和理解，即內容不能脫離大眾現實生活，不能與世無關，更希望能領導人群社會不斷進步。

趙少昂認為：「嶺南畫派是要具有時代感的文藝思潮，還要有新的題材，美的構圖，有神韻的筆墨和詩的意境，而達到真善美的效果，能使雅俗共賞才是最好的作品。」

嶺南畫派經過幾代人的奮鬥，開拓進取，已經形成獨特的藝術風格，先輩們打下了堅實的基礎，為後來者開拓了前進的道路。隨着時代的發展，道路會更加廣闊，藝術形式會更加多樣，題材會更加豐富，相信嶺南畫派會迎來更加美好的春天。

（三）嶺南畫派在海外的未來與展望

嶺南畫派經過一百多年的創業，從無到有，從小到大，從嶺南之地走向全國，從中國擴展到海外，凝聚了幾代人的心血與智慧，道路曲折而艱難，雖苦亦美好。

任何畫派的產生與確立不是當事人的自我標榜，也不是少數人的故步自封，而是後代人對前人的總結與評說，更是大多數人的肯定與讚許。作為嶺南畫派前輩的居廉、居巢等人，在從事繪畫藝術的創作與教學時，並沒有把自己標榜為嶺南畫派，是他的學生高劍父總結說道：「閩粵畫家，於是有居派。」居派是指居廉、居巢，由於畫風獨特，人數眾多，又處於同一地區，自然而然地形成了一個派別，開創了嶺南畫派的先河。甚至高劍父、高奇峰、陳樹人在從事藝術創作時，也未曾把自己封為嶺南畫派的主人。

最先提出「嶺南畫派」的是劉海粟先生。他在《中國畫之特點及各畫派之源流》中把「嶺南畫派」之名確定下來。可見畫派的產生並不是先有創立畫派的主張，再去從事畫派的活動，而是先有了活動，有了成就再由後人總結與評說的，所謂「有為有位」。畫派經得住時間的考驗，得到社會的共識，才能被大多數人所公認。

一個畫派的形成需要幾代人的努力，風格的形成更需在一面旗幟下共同維護與遵守。然而被社會所公認更需有群體的力量方能立足。創業不易，守成更難。面對大千世界，藝術思潮多變，多種藝術形式相互交融，新科技飛速發展的今天，嶺南畫派該如何面對呢？嶺南畫派在海外又如何發展呢？它的未來又會是甚麼樣的呢？這是一個值思考與探索的問題。

對於畫派的未來走向，任何人都難以做出回答，也無法推知未來。正像百年前的嶺南畫派先導者居廉等人無法預測今天的藝壇面貌。藝術的發展不是邏輯推理，可以從證據中得出結論，它具有很多未知性。儘管如此，人們總是對自己鍾愛的事物寄予厚望，對於自己的事業充滿信心。那麼，對於嶺南畫派的展望以及在海外的發展，我有如下幾點想法。

1. 要繼承嶺南畫派革故鼎新的開創精神

嶺南畫派能夠立足於藝術之林，被社會所認同，蜚聲海內外，產生很多大師，其主要原因就是有一種勇為天下先的精神。

早在 1912 年，高劍父在上海就提出了「折衷中西，融會古今」的藝術主張，可見其創新精神之熱切。融會古今容易被國人所接受，但要把西方藝術滲入到中國畫之中，那無異於造祖宗的反，是要顛覆傳統毀掉自己的。這在當時無異於晴空中的一聲巨雷，令人難以理解與接受。

然而正是這種開創精神，使嶺南畫派不僅勝利地完成了一個轉身，而且發展不同尋常，開闢了一片新的天地，甚至邁入世界的藝術之林，這就是一種創新精神。

創新精神是藝術家的生命，是安身立命的法寶，是一生的追求。一個學派、畫派如果原地踏步，終會被時代所淘汰，被

後來者超越。嶺南畫派之所以常勝不衰，充滿活力，就是與時代同呼吸，與時代共命運，能緊跟時代的步伐。

2. 尊重藝術的多樣性與風格的差異性

多樣性與差異性是構成事物整體性的因素。世界上的任何事物都是既有共性，又有個性。一人一面，否則就分不出彼此。

作為一個畫派，最大的問題有兩個，一是千篇一律，都是一個畫法，老師怎樣教，學生就怎樣畫，這樣是不利於藝術發展的；第二個問題是急於求成。很多人在沒有掌握大師所教的要領前就求新變異，想着一夜成名。這種建立在沙灘上的高樓根基不牢，命中注定是會倒塌的。最終的結果，是背離了畫派的宗旨，同時也失去了自己。

提倡個性的張揚和風格的差異，要在繼承傳統的基礎上開拓創新，要在熟練掌握基本功的前提下再進行變化。

在變與不變的辯證關係中要掌握三點：

一是不變。不變，是傳統的基本畫法不變，基本要領不變，畫中有詩，詩中有畫的意境不變。

二是求變。求變是要青出於藍而勝於藍，不能跟在老師後面亦步亦趨地走老路。當藝術家的水平達到一定高度時，必然會心生求變的心理，達到瓜熟蒂落、水到渠成的境地。變掉那些不適合時代要求的畫法，變掉那些不適合當代人審美意識的畫法。

三是綜合。藝術創新提倡融會貫通，兼收並蓄，吸收其他藝術的營養，借助外力來豐富壯大自己，綜合的過程就是借鑒、吸收、融通的過程，綜合是提高，是昇華，是對藝術的批評與總結。

3. 注重培養嶺南畫派的高端人才，呼喚領軍人物的出現

畫派的存在是以人才為核心的，沒有領軍人物的出現就不會有畫派的產生，也就形成不了畫派的風格，也就不會被社會所認可。

回望嶺南畫派的歷程，每一代人都有它的代表人物和藝術大師。第一代有高劍父、高奇峰和陳樹人。第二代有趙少昂、黎雄才、關山月、楊善深等代表人物。假如缺少了他們，畫派將黯然失色，甚至會被推下藝壇，退出歷史的舞台，可見人才的培養是多麼的重要。

人才的出現需要個人的奮鬥，需要時間的磨練，需要時代的呼喚，同時也需要畫派內部的共同擁戴。那些筆耕不輟、勤奮努力，為藝術事業做出傑出貢獻的人物是不會被歷史淹沒的。

4. 繼續擴展嶺南畫派在澳洲及其他海外地區的影響

由於特殊的原因，嶺南畫派最早接受了新的藝術思潮。這首先得益於廣東、香港地區對外開放的優勢。在中國改革開放之前，對外交往的主要地區是在廣州以及英屬香港。因此，澳洲及其他海外地區的嶺南畫派呈現出多面性、多樣性，既有中國傳統繪畫的底蘊，又有西方藝術的影子，這是很正常的現象。

嶺南畫派作為中國畫中的一個派別，已經在海外有着廣泛的影響，受到人們的認可與歡迎，繼續拓展嶺南畫派在海外的影響，成為後繼者的重要責任。

將嶺南畫派的精神傳承下去，發揚光大，每一位藝術家都要勇於擔負起這一歷史重任，除了守住傳統，更要吸收其他藝

術的優點，成長壯大自己。

　　現在，中國與世界的藝術交流非常頻繁。世界各地的藝術家可以自由地來往。他們可以直接去往任何地區，與任何一個藝術團體、藝術家交流。交流與融合有利於自身的發展，但也容易改變自我，如果掌握得不好，則會種了別人的地，荒了自家的田。

　　我們不怕改變，怕的是失去自我，面對開放的世界，多元文化的共融，相信嶺南畫派定會創造美好的未來。

□　責任編輯：郭子晴
□　裝幀設計：簡㒗盈
□　排　版：時　潔
□　印　務：劉漢舉

藝海履痕

□
作者
翁真如

□
出版
中華書局（香港）有限公司
香港北角英皇道 499 號北角工業大廈一樓 B
電話：（852）2137 2338　傳真：（852）2713 8202
電子郵件：info@chunghwabook.com.hk
網址：http://www.chunghwabook.com.hk

□
發行
香港聯合書刊物流有限公司
香港新界荃灣德士古道 220-248 號
荃灣工業中心 16 樓
電話：（852）2150 2100　傳真：（852）2407 3062
電子郵件：info@suplogistics.com.hk

□
印刷
美雅印刷製本有限公司
香港觀塘榮業街 6 號 海濱工業大廈 4 樓 A 室

□
版次
2023 年 3 月初版
© 2023 中華書局（香港）有限公司

□
規格
32 開（230 mm×152 mm）

□
ISBN：978-988-8809-41-7